姜妮 — 编著

卷

1：

动画

角色造型

草图创意、变化、情绪方法论

清华大学出版社

北京

内 容 简 介

本书定位于动画角色造型。第1章从创意草图开始，寻找角色的原型，发现创作的源泉并将其落到纸面上；第2章尝试遵循动画角色的应用规律给予角色合理的形体规范，让角色具有可信、可用的造型，并且帮助创作者提升造型能力，让角色具有个性和风格；第3章对角色造型进行各种有趣的实验，尝试运用几何形、三分法、剪影、夸张和嫁接等手段对角色进行变化；在第4章里，将从角色脸部的造型设计出发，对其各部分进行剖析和变化，给予角色情绪传递的基础；第5章着重讲述角色表情变化的规律和各种表情设定，让角色能够传递更多情感，当具备了完整的形态之后，角色需要更大的舞台和空间来展示表演能力；在第6章中会尝试更多角色驱动的插图创作和训练，进一步激活角色，阐释性格。

本书侧重动画角色造型的学习和训练，非常适合动画专业教师、学生、创作者及动漫爱好者使用。

图书在版编目（CIP）数据

动画角色造型卷：草图创意、变化、情绪方法论.1 / 姜妮编著. – 北京：清华大学出版社，2020.1
ISBN 978-7-302-53348-1

Ⅰ.①动… Ⅱ.①姜… Ⅲ.①动画—造型设计 Ⅳ.①J218.7

中国版本图书馆CIP数据核字（2019）第168350号

责任编辑：陈绿春
封面设计：潘国文
责任校对：胡伟民
责任印制：杨　艳

出版发行：清华大学出版社
　　　　　网址：http://www.tup.com.cn，http://www.wqbook.com
　　　　　地址：北京清华大学学研大厦A座　　　　　　邮　编：100084
　　　　　社总机：010-62770175　　　　　　　　　　邮　购：010-62786544
　　　　　投稿与读者服务：010-62776969，c-service@tup.tsinghua.edu.cn
　　　　　质量反馈：010-62772015，zhiliang@tup.tsinghua.edu.cn
印　装　者：三河市龙大印装有限公司
经　　　销：全国新华书店
开　　　本：188mm×260mm　　　　印　张：14.5　　　　字　数：420千字
版　　　次：2020年2月第1版　　　　印　次：2020年2月第1次印刷
定　　　价：79.00元

产品编号：075674-01

前言

PREFACE

如今，在如火如荼的文化创意产业中，动画产业方兴未艾，围绕动画创意、动画市场、动画本体、动画传媒等的研究层出不穷。在大量理论及技术支撑的产业背景下，动画创作高潮持续升温，院线逐年增加的国产动画电影长片备受关注；动画作品的品牌影响力不断提升带来了优良的商业操作经验；高等院校教师及学生的佳作不断产生；产业链逐渐优化，市场环境逐渐完善；对动画、漫画保持和产生浓厚兴趣的动画受众群体越来越多。欣喜之余，我们应该在这些实践经验中不断总结，以期待更为优秀的作品的出现并真正走向世界。

高校的动画教育向来都在做艺术与商业的权衡。我在教学中也深有体会，一些艺术性较强的个人作品能够自成一体、生动有趣自然是值得肯定的，然而从某些商业创作的角度来讲，这些作品会面临被挑剔和否定的困境。如今的高校教育，出口通常是就业，学生们都希望能够在学校里掌握更多有效而实用的方法，以期在未来的工作中能够如鱼得水。貌似矛盾的两个方向其实并不冲突，只是各自展示的方式不甚相同。本书并未将其分裂开来进行教授，即两种创作方法是"通吃"的。因为在笔者看来，不管何种用途，创作的评判标准始终是审美的，这一点是毋庸置疑的。

通过作品可以了解其审美的价值和在动画中的可拓展性，作品将是我们分析成败、总结经验的重要源泉。因此本书引用了大量优秀的动画作品（独立动画和商业动画均有涉及）作为讲授方法的重要例证。众多研究的实例，不论是从艺术视角还是从商业视角来看，作品优劣与否，以其核心的创意因素为重中之重。在大量的成功及失败的动画实例分析中，我们深感角色造型的水准、生命力的表现和动作表演、角色团队设计从某种意义上直接决定了影片的整体水平，因此大量在校学生和创作团队急需提高动画角色方面的创作能力。此书中作者试图通过个人创作、研究经验和大量教学实践的总结，来讲解一个动画角色如何能从"草图"构思直到具有表演"生命力"的综合完整过程。

本书内容按照角色创作的过程进行设计，分为上下两卷，让读者学习到如何将一个想法落实到纸面，然后通过有效的方法让纸面上的雏形变得合理，接着打开思路，对雏形角色进行全方位变型和大胆尝试，创造出更多新的更有张力的造型。当角色具有了形态之后，我们将赋予角色情绪、性格以及生命力。书中介绍了情绪的表现方法，如何通过肢体的形态变化表现性格，以及运用行之有效的原画和动作设计方法，让角色进行表演。一个角色不能进行完整的情节表演，需要创作角色的团队，角色团队创作需要差异，更需要和谐。本书还着重介绍了如何做出一组相得益彰的角色团队。本书力求对由概念到画面、由画面到活灵活现、由个体到团队的角色设计过程进行剖析和教学。

高校作为动画产业培育技术及艺术人才的基地，承载着启发学生创意思维，教授学生创作技能的重大责任，我在高校求学及工作期间攻于创作和教学实践，承蒙各位前辈、同行熏陶指引，以及大量优秀学生的启发，在从所教授的课程中积累了一些经验和典型案例，将这些总结和尝试编纂成此书，权当个人所教课程之教材。更有幸能与出版社合作完成可发行的教材，借此契机愿与各位相关专业人士交流、学习，本书相关附件文件请扫描封底的二维码下载。

作者

2020 年

目 录
CONTENTS

第 3 章 角色造型的方法：型中多"变"

第 4 章 赋予角色脸部情绪：脸"色"

第 5 章 传递"真情假意"的表情

第 6 章　角色驱动的插图

第 7 章　习题

角色造型的开始：
无中生"型"

动画角色就是动画中的演员，与所有类型的演员一样，肩负着动画表演的任务和使命。与常规演员不同的是：动画角色是非现实的，它们只在荧幕中出现；它们是创作者根据动画剧情单独设计的虚拟形象，只为一部动画而表演，是一部动画片的专属造型。这使动画角色具有了真实演员所不具备的放飞观众理想的"非现实"需求的属性。动画角色可以是一张会哭泣的纸片，也可以是一个会跳跃的水壶，还可以是一盏会表演的台灯。如图1-1所示为皮克斯的标志物跳跳灯。

图1-1　皮克斯片头动画角色"跳跳灯"的创作灵感源于 Luxo 台灯

在美国的迪士尼动画经典之作《是谁陷害了兔子罗杰》中，罗杰就是一只与真实世界中的兔子既有相同点又有区别的疯狂兔子，如图1-2所示。动画角色还可以是油画里的一堆线条，如法国动画《画之国》中被殴打成团的线稿人，如图1-3所示。只要你能想得到的，甚至你想不到的，都可以通过创作者的手变成角色，在动画片里生动地表演。

图1-2　《是谁陷害了兔子罗杰》（美国，1988年）

图 1-3　《画之国》（法国，2011 年）

动画角色的诞生并非一个自然的过程，它诞生于创作者的头脑，它的命运为创作者的思维所掌控，并在创作者的笔下生动呈现。

动画角色的这种非现实性，从创作角度来讲便是由"无"到"有"的过程。但是无中生有也并非凭空捏造，角色的创作同样有它的思路、规律、原则和方法。本章将从这些方面讲述如何让奇幻多变的动画角色从无到有。

通过学习你会发现，动画世界的"超乎现实"及"活灵活现"均源自于动画角色生命赋予者的创造，因此请自信大胆地来学习吧！

需要说明的是：如果你拥有较好的美术造型基础，这将会让你的创作变得非常轻松，但是需要一些思维和创作手法的改变；当然如果你没有特别好的造型基础，那么与有造型基础的人相比，或许将在思路开阔性上有优势，凭借丰富的想象力，完全可以做到从无到有。只是当需要将自由的想象落实到纸面上时，你需要在后面的章节和平日的练习中付出更多的努力。

本章所需学时：18 学时（讲授，6 学时；实践，12 学时）

1.1 构思技巧与视角

1.1.1 练习与创作

有过角色创作经验的人会有这种经历：在创作本上画了很多角色，但是并没有明确的角色定位，只是漫无目的地创作。然而这些手稿十分宝贵，这些角色自然有趣，随着作者的心思进行着各种变化，它们有的简练概括，有的丰富生动。我经常鼓励学生进行这种没有目的性的练习，它不但会在无形中锻炼你的基本绘画能力，提升你的创作能力，还能够不断地为你积累创作资料，如图1-4所示。

但是这种创作与有目的的角色创作大不相同。如果拿到一个角色要求后，就把它视觉化，你将很难在这些漫无目的的作品中找到匹配的形象。有些时候无论你们感觉这种创作多么优秀，都不能直接替代这种专门定制的角色。正因如此，动画角色创作才是唯一的，也是不可替代的。因此，当你拿到角色创作要求时，要做的就是重新开始。要从头脑先开始，而不是从笔开始。也就是说，需要先构思。有了构思再付诸笔端，角色便会有了它应该被赋予的所有一切特质。动画角色的造型通常都是配合着表演的，因此角色是非常细腻的、带有各种细节和设想需要的。

图1-4 可爱的小丑

1.1.2 开放的创作思路

迪士尼早期动画《米奇老鼠》中布鲁托的创作者诺姆·弗格森，就是由摄影师转行到迪士尼创作工作室的。创作布鲁托这一角色伊始，迪士尼描述和演示了他们想要的狗的特征："这条老狗会像吸尘器一样，把鼻子紧贴地面，闻来闻去。你知道鼻子上的肉很松弛，这样当它追踪某种气味时，容易把鼻子舒展开来……"它还会表演布鲁托思考的神情，先抬起一条眉毛，再抬起另一条……根据迪士尼的提示和要求，弗格森创作的嗅来嗅去、停步思考的新角色，令每个人都为之振奋。而成为动画明星的布鲁托也成了弗格森最出色的作品。

同期的设计师们回忆："弗格森成功地赋予了猎狗松垮垮的感觉，夸大了它的嗅觉（一个起皱的鼻子）和思考能力（利用面部表情，比如戏弄调皮的眼神、对着镜头突然冲观众一笑）。他成功地让人感觉到他所设计的动画形象有血有肉。""片子里的狗很有活力，真的。它们似乎能呼吸，动作像真狗，而不是纸上的狗。画面显示的不是一只狗看起来应该是什么样的，而是它活脱脱就是一条狗。"如图1-5所示。而且你很难想象弗格森并没有接受过绘画或者动画的专业训练。但是他有着敏锐的感觉和少了拘束的开放思路。正因为如此，他笔下的布鲁托才如此生动、有趣。

图1-5 米奇的宠物：布鲁托（美国迪士尼）

1.1.3 经典与时代

很多时候在创作角色时要贴合角色性格、展现其性格，但也有些时候在创作时需要对角色性格进行新的诠释。例如一些经典的改编。因为观众或者创作团队对角色都有既定的认识，再创作的过程就是一个挑战角色、挑战自我的过程。而且很重要的一点是创作要紧跟时代。经典的角色有着鲜明的时代特征，随着时代的变迁，人们的审美要求和思维都会发生变化。

动画角色作为故事的主人公要能够运用其性格及造型的审美与受众产生共鸣，要能够符合时代特征和当代人的心理需要。当代视角是指在动画故事中怎么运用当代人的价值观念与审美情趣来构建故事，用当代人的人生观与理想人格来塑造角色，从而满足观众在心理上的兴奋与回味。因此要求角色设计以当代人的生存环境为基础，以当代人的情感为诉求。

先看一个例子，国产动画《大圣归来》在上映不足两个月的时间，票房逾 9.5 亿。此部动画超越了同年《超能陆战队》的 5.26 亿与《哆啦 A 梦：伴我同行》的 5.3 亿，也打破了《功夫熊猫》此前保持的 4 年 6.17 亿的票房纪录，成为 2015 年在国内上映的动画电影票房冠军。

此部动画中大圣的"马脸"造型也成了众多影迷讨论的热点。但这种造型配合它在影片中有点孤僻、外冷内热、超级好面子的个性，使角色桀骜不驯的性格和精气神儿凸显出来，被观众形容为"丑帅丑帅"的（如图 1-6 和图 1-7 所示）。正是这个样子的大圣赢得了观众的喜爱。也正因此部影片的走红，2015 年被业界视为了国产动画的拐点，让人们看到了国产动画的春天。

图 1-6　《大圣归来》中孙悟空的造型（2015 年，中国大陆）

图 1-7　《大圣归来》角色及场景概念设定（2015 年，中国大陆）

这让人们忍不住回首并对比几个不同版本的孙悟空形象。在此部影片之前，有多个版本的孙悟空，其风格也大相径庭。1964年，由上海美术电影制片厂制作的《大闹天宫》中，孙悟空上身穿着鹅黄色上衣，腰束虎皮短裙，下身穿一条大红色的裤子，足上穿着一双黑靴，脖子上还围着一条翠绿色的围巾，导演万籁鸣用八个字称赞他"神采奕奕，勇猛矫健"，如图1-8所示。在这版孙悟空的造型上，中国戏剧与绘画的风格得到了集中体现。这一版的孙悟空形象带有浓郁的中国味道，成为了国产动画的经典造型。而系列动画中的孙悟空机灵活泼，加入了儿童的形体和面部特点，很符合儿童的审美，如图1-9所示。

时代赋予了创作者新的造型审美要求和标准，拿过去的经典来创作新的动画通常很难引起现代观众的共鸣，因此如今的形象及剧情的设定对创作者提出了新的要求。因此，在创作动画角色伊始，构思需要与时代和观众的审美同步。构思的第一步要把自己放在恰当的时代，从剧本出发开始创作之旅。

1.1.4 技术面前的手绘

近年来，关于动画2D与3D的争议一度十分火热。皮克斯动画工作室、蓝天工作室、梦工厂、20世纪福克斯等公司的《玩具总动员》《超人特工队》系列，以及《冰河世纪》《史莱克》《功夫熊猫》等票房飙升的三维动画充斥着动画市场，二维动画被挂上了"传统""过时"的头衔，被挤到一个无人关注的角落里。2009年，迪士尼耗巨资且投入强大的创作阵容，肩负"二维动画"回归使命，通过突出自己在动画王国地位的二维动画《公主与青蛙》与同期创作的三维动画《魔法奇缘2》两部作品，成为了迪士尼决定其未来创作方向的尝试。2009年，《公主与青蛙》（如图1-10所示）票房平淡，而2011年上映的《魔法奇缘2》《魔法奇缘之长发公主》，（如图1-11所示）却取得了相对漂亮的票房成绩。于是，迪士尼对正在创作的《白雪皇后》等作品叫停，而这也是迪士尼转战三维动画的开始，迪士尼告别了手绘时代的辉煌。

图1-8 《大闹天宫》中的孙悟空（1964年，中国大陆）

图1-9 系列动画《西游记》（1999年，中国大陆）

图 1-10　《公主与青蛙》（美国迪士尼，2009 年）

图 1-11　《魔法奇缘之长发公主》（美国迪士尼，2009 年）

好莱坞著名导演、迪士尼的忠实追随者史蒂文·斯皮尔伯格听到迪士尼将停止生产手绘动画片的消息后，甚至意味深长地说："如果动画故事本身成了电子革命时代的副产品，那么动画片产业将会彻底崩溃。"如图 1-12 所示为迪士尼经典标志。

图 1-12　迪士尼公司的经典标志

技术的进步推动了动画表现形式的变化，并非意味着手绘将消失，只是在表现形式上，它的视觉冲击力和对普通观众的吸引力越来越小。这就是时代的变迁，人们的喜好有了变化，创作的方向也跟着改变。在商业动画领域，作品势必要接受观众的挑剔，甚至要迎合观众的需求。迪士尼做出此步改变并非放弃二维动画，只是跟随时代华丽转型罢了。当然，迪士尼的转型完成得如此之快也得益于其强大的创作功底和能力。这里的创作既包括优秀的设计人员，又包括成熟的编剧，还有其一直努力建设的三维技术部门。

然而，手绘不会消失，甚至至关重要。这在动画创作的过程中显而易见。早期的概念创作阶段对最后的角色和角色生活的世界的设计都是极为重要的，一切都是从铅笔和纸开始的。当然，画家可能选择从计算机的绘图工具开始，但一切只是工具不同，大家最终完成的都是角色的形象设计。如图 1-13 所示为角色的三维造型和二维设定图。只是如果采取三维的动画形式，还需要用三维技术来完成角色二维设定图的三维造型，如图 1-14 是三维动画的效果图案例。

图 1-13　《魔法奇缘之长发公主》中的变色龙
　　　　　（美国迪士尼，2010 年）

图 1-14　《守护者联盟》中的牙仙三维效果
（美国梦工厂，2012 年）

当然，只追求技术而贬低美术设计的后果可想而知，那些角色通常都缺少应该有的表演特色和天赋，或因为其蹩脚的表演而遭到观众的漠视。此种例子也为数不少，应该引以为戒。

创作有时候的确需要思路开放，这样设计出的角色才能活灵活现。但创作也并非完全自由，带有理性和成熟思考的构思有助于作品符合时代发展，赢得社会的认可和观众的喜爱；同时要坚定信念，不要担心技术会扼杀手绘创作的地位，手绘创作始终是角色创作的核心。这里的权衡和成熟的构思更像是给自己吃一颗自信丸。接下来，就带着你的想法，拿起画笔在纸上开始创作之旅吧！

1.2　草图与创意

1.2.1　简单而有趣的开始：天马行空的草图

动画创作并非只是迎合观众和商业需求，很多创作者进行的创作是充满各种实验性质的。正因为这些角色的随意性和艺术感、特立独行，让创作少了束缚而多了表现，角色也因此变得灵动有趣。例如图 1-15 所示的动画短片中的角色，几乎只用不同的侧面表现了不同形态和情绪的开车者。然而随着堵车情绪的高涨，开车者的形态也在不断变异、变化，最终导致了车祸的发生。此部短片的角色运用了极简又极富表现力的变形和动态方式，贴切地传达了创作者的创作意图。

图 1-15　《跳水》*Driving*（作者：Nate Theis，2014 年）

简洁并非简单。简洁的背后是对动画表现力的深刻认知，也是对角色变异的娴熟把握。然而从这些"天马行空"的自由角色到"一板一眼"的严谨角色中，我们发现了动画的张力和魅力。

不如先走个捷径——寻找"简单"，并尝试由简单进入创作的大门。

这一步对没有基础或者有一定美术基础的人来讲相对容易开始，每个人都无须过于担心自己的短板。要敢于下笔，同时还要敢于否定和不停地修改，只有这样才能让角色呼之欲出，这是对所有创作者的相同要求。

现在把脑中的角色圈在纸上吧。注意：是"圈"而不是"画"，这意味着你采用的是颇为抽象的开始。你笔下的角色目前还只是草稿，而且要求只是草稿。如图1-16所示为影片《UP》中的角色设定概念图。

图1-16　《UP》中的小男孩前期设定图（美国皮克斯，2009年）

从一堆线条的草稿中寻找灵感是一个非常有趣的创作过程。这时候的你不会拘泥于具体的衣褶、一顶帽子或者是美丽的五官。你会用一种开放式的非具象的图形释放你紧张的思维。那么现在开始，抛却你的钉头鼠尾、疏密有致，在纸上画下一些你的思路。

例如：胖胖的、饱满的圆；S形的、迷人的线；粗壮的、力量的、方形的、强硬的方；大头的、聪慧的、略微驼背的……从图1-17中的色彩图形块中可以感受到创作者对形体和个性的无限想象。

图1-17　《头脑特工队》角色设定概念草图

注意：是画一些草图，不要五官，不要细节，只需把思路画下来，如图 1-18 所示的老头卡尔在一堆线条中脱颖而出。

这个过程是不是很轻松呢？那么，接下来问自己：你的草图能达到你的要求吗？它与你思维里的形象有多少差别呢？

如果画出的草图并没有达到你的预期，不妨多试几张草图，你会有更多发现和创作的可能。如果你的角色在你的草图里已经有了雏形，那么，接下来，对这些草图选择性地进行修剪和细化，让它们更加具体化。如图 1-19 和图 1-20 所示的草图案例。

图 1-18　《UP》中的卡尔前期设定图
（美国皮克斯，2009 年）

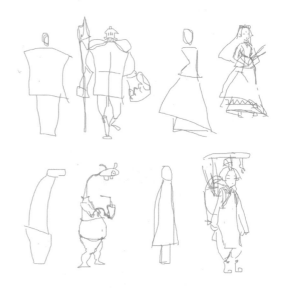

图 1-19　选取部分草图造型进行随性创作范例 1　　图 1-20　草图与角色联想（2015 级动画，刘美含）

　　是不是很有趣呢？尝试轻松自由地开始，你会有意想不到的收获。这比你紧张地在大脑中搜寻信息和形象资源要简单得多，而且这是一种非常有效的创作方法。如果担心在这个过程中自己总是走不出自己的圈子，不如和同学互换草图，没准你会在别人那里看到你想要的。例如《玩具总动员》（图 1-21）中的牛仔伍迪和巴斯光年的草图就充满了各种尝试的趣味和强大的角色创作效果。

图 1-21　《玩具总动员》伍迪和巴斯光年的前期设定（美国皮克斯，1995 年）

　　尝试着从一张白纸上"无中生有"的草图方式大致抓取到你思维中的形象，这是你的主动创作。很多时候人们会从生活中看到很多图形或者形象，它们给你启发，让你感到兴奋和冲动，很想要把它画下来，甚至认定它就是动画中的角色，如图 1-22 的《冰川时代：大陆漂移》角色设定草图。

　　这是你绞尽脑汁都想不到的景象，这就如同你置身大自然，它美到你不能相信。这些真实的人物、动物、植物或者图形是如此让人难以置信地、生动地存在着，而这些或许就是你创作的来源。如图 1-23 所示的《疯狂原始人》中的背景概念图与现实场景有着极大的相似性。

图 1-23　《疯狂原始人》背景概念图
（美国梦工厂，2013 年）

图 1-22　《冰川时代：大陆漂移》
（美国梦工厂，2012 年）

1.2.2　"无中生有"的热闹墙面

不要小看生活中的点点滴滴，它们很普通、很沉默，但是却能够成为你创作源源不断的活水。我见过很多会讲故事的墙，尤其是那种多年斑驳失修的墙面。小时候老家的院子里就有一堵这样的墙面，在我的印象里，每次我看到的时候，它上面的图案都是变化的。有时候它上面演绎的是高贵的公主出游，有时候是怪兽吃人，还有时候是胆怯的孩子等。于是，每当看到那面墙，一座想象的大门就打开了，它让我看到了如此多万马奔腾、呼啸呐喊的热闹情景。听我讲这些的人会很好奇想要去看看，我相信那斑驳的老墙在一千个人的眼中便会演绎出一千个即兴想象的故事。但其实墙面上色彩极少，只是泥土、砖、石灰、沙子甚至潮湿的水渍充当了角色的创造者。然而这些变幻莫测的造型充盈了我对形形色色角色的勾勒。我想会有很多人跟我有过类似的经历和感受，如图 1-24 所示为通过网络收集而来的墙面图片。

图 1-24　斑驳的墙面（来自网络）

当我真正进入创作的时候，我总是会想起这些墙面，里面各色人物总是跃跃欲试，是否会有一天在一个恰当的时间、恰当的机会它们就在我的笔下演绎起了动画的故事呢？如图 1-25 所示为《疯狂原始人》概念设定稿。

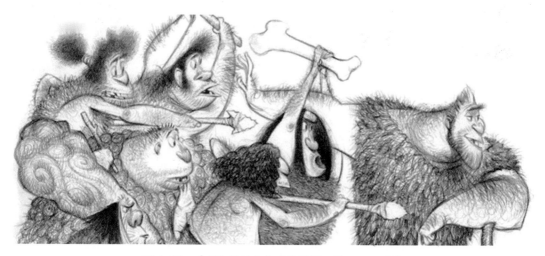

图 1-25　《疯狂原始人》（美国梦工厂，2013 年）

我很喜欢这种感觉，我在很多时候都会发现这种神奇的"创"思泉涌的状态，例如地面、不规则的石面，甚至是桌面上的一个小摆件、一个垃圾桶旁边的老太太等。我想这也是一种创作的源泉和方法。可能有些时候不是一整面墙，不是千军万马的场面，而只是一个眼神、一个动作、一个模糊的身影，便造就了笔下有生命的角色。当然，能让你有感触的图片或者形象并非随时会进入你的视线和感受。可是，若你留心去观察生活，定会大有收获。不妨经常注意观察周围的生活和现象，或许你心中可爱的角色就隐藏在那里。

在课堂上，我让学生从现实生活的景象或物品中寻找创作源泉，他们创作出的以下作品，如图1-26、图1-27和图1-28所示的作品，充满了各种趣味和想象力。你也可以试试。

图1-26　2014级动画专业，张佳玥（课堂作业）　　图1-27　2015级动画专业，刘美含（课堂作业）

图1-28　2013级动画专业，刘文（课堂作业）

1.2.3　无处不在的创作源泉

通常情况下，人们都会被生活中各种趣味图形所打动，被生活中的味道或者情绪所感动。当然，在更为凝练的艺术观赏活动中更是如此。

在一些年代久远的建筑或者艺术中，在看到图画或者造型时，很多时候给予你的不只是形体的想象，甚至还有可能是一系列超赞故事的诞生，如图1-29所示的埃及艺术作品、图1-30所示的古代陶俑摆设，以及图1-31所示的燕下都瓦当中的纹样。

能够看到这些形象，发现这些角色，说明你的观察能力和运气都是不错的。然而将角色照搬下来之后，运用动画思维将其角色化，还是需要更多的创作技巧和处理能力的。创作源的激发作用和深入创作及实现能力是相互影响、动态发展的。相信这些开阔的创作思路能够激发你更加强大的创作能力。

SKETCH BY AN EGYPTIAN ARTIST (18TH CENTURY B.C.)

图 1-29　埃及艺术家（公元前 18 世纪）

图 1-30　山海关王家大院陶俑

图 1-31　山形饕餮纹瓦当、双龙饕餮纹瓦当（易县燕下都，战国时期）

本节对应习题参见本书 208 页 1.草图与创意，可进行跟进创作。

1.3　寻找"惊艳"的原型

1.3.1　"动画化"源自于现实生活中的角色

自由创作固然美好，它适合于我们最无功利心的创作，只是从内心出发，无须考虑剧本、票房甚至受众群。它只是你的角色，是单纯美好的、想象的创作。然而很多时候，一旦进入创作团队，面临剧本的要求、上映发行的高压，角色的创作就加入了更多的限制成分。这个时候的角色创作很多甚至源自于真实角色的再创作。而这些真实角色可以称作是所创作的角色的原型，这也是"艺术源自于生活"的原理。

在诸多动画片中，不难发现来自于动物原型或者人物原型的著名角色，如图 1-32 中《穿靴子的猫》中猫咪的现实形象被创作者拟人化成为了帅气聪慧的"靴猫剑客"。

再比如迪士尼经典改编作品中的角色除了原著的描绘之外，创作者经常在现实中寻找能够提供大量形象和动作的原型模特，如图 1-33 和图 1-34 所示，最终形成了影片中栩栩如生的动画角色。甚至在一些光怪陆离的题材中也会发现角色形体中某些动物、人物或者图形原型元素的参与，如图 1-35 至图 1-40 所示。

图 1-32 《穿靴子的猫》（美国梦工厂，2011 年）

图 1-34 动画《白雪公主》的造型源于 14 岁的女孩 Marge Champion

图 1-33 华特·迪士尼与工作室饲养的两只小鹿

图 1-35 《疯狂原始人》（美国梦工厂，2013 年）

图 1-36　《怪兽大学》（美国皮克斯，2013 年）　　　图 1-37　《疯狂原始人》（美国梦工厂，2013 年）

图 1-38　《穿靴子的猫》中的矮蛋先生　　　　　图 1-39　《森林王子》（美国迪士尼，1994 年）
　　　　　（美国梦工厂，2011 年）

　　面临 50 多个动物物种设计要求的动画作品《疯狂动物城》，在制作过程中，为了逼真地展现
该片中的这座动物城，创作团队调研动物用了 18 个月的时间。他们拜访了全世界的动物专家，其中
包括奥兰多迪士尼世界动物王国里的专家，还特地成立了一支远赴非洲等世界各地的小分队，甚至
跋涉 9 000 英里（约 15 000 千米）前往非洲的肯尼亚，进行为期两周的动物个性与行为的发掘。

图 1-40　《疯狂动物城》（美国迪士尼，2015）

　　当然，这些动物角色在保留动物的长相特征之外，还要具备人的各种生活习性，例如穿衣、走路、使用电子设备等，因此，每个角色要区别于其他的角色，还需要加入鲜明的个性。从最熟悉的人物开始创作是最容易把握角色表现力的方法之一。参照公众人物无疑是一个明智之举。导演拜恩·霍华德和里奇·摩尔解说："当开始设计角色时，我们会把明星的照片贴出来，以供员工参考，了解角色性格，我们把安妮·海瑟薇、艾米·波勒、金妮弗·古德温的照片都贴出来了，让他们知道角色大概是什么感觉（图 1-41）。其中夏奇羊这一角色就是根据哥伦比亚歌手夏奇拉进行的创作，并且其中的歌曲正是夏奇拉的流行单曲。现实角色与创作角色之间实现了超强的互动与巨大的明星效应。

图 1-41　创作组参考的安妮·海瑟薇、艾米·波勒、金妮弗·古德温照片，歌手夏奇拉为原型的夏奇羊

　　另外，角色的个性特征和现实角色的典型影射也使得现场观众感同身受。不得不说，这样的创作方法十分顺应时代和时尚的潮流，借助明星效应与角色创作的交相呼应成就了此部动画的精彩和成功（图 1-42）。

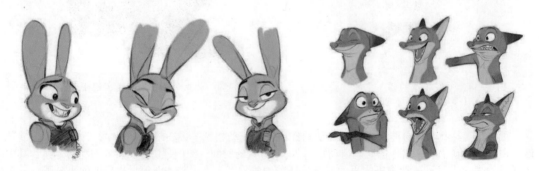

图 1-42　《疯狂动物城》中兔子和狐狸造型的设定

1.3.2　跳出你的原型

有时也会有人质疑："现实生活中的形象太具体了，它限制了我的思维，我很难有进展，或者很难跳出这些形象的特征。"这个问题很好，这一点对于创作来说很重要，因为你不是摄影师，也不是绘画者，你是角色设计师。这些形象只是你的创作来源，而不是对象。不妨只是保留印象，或者他们最主要的特征。而且一开始你就应该关注的是充满表现力的图像来源，而不是平庸的泛泛之物。所以，在获取资源之后，要对资源加以改造、变化，并由此产生新的内容。这时候的角色甚至是完全脱离了一开始的资源特征的。除非有特殊的要求规定，你不用忠于这些原型，因为你的最终目的只有一个：创作出一个让你激动不已的角色！

如图 1-43 和图 1-44 所示均是学生们在现实生活中观察物象所获得的创作结果。学生根据个人的兴趣爱好寻找到原型素材之后所做的创作练习，最终的形象和效果很多时候也会让我们拍案叫绝。在图 1-45 中，孙丽娆同学根据两个不同色彩和形体的胶水瓶和芥末管，创作出了两个动态、色彩和造型鲜明的角色。反观最后的角色形象，或许你很难想象到它们是由两个瓶子变来的。

图 1-43　2013 级动画专业，王钰程（课堂作业）

图 1-44　2015 级动画专业，刘美含（课堂作业）　　图 1-45　2015 级动画专业，孙丽娆（课堂作业）

无疑，寻找原型的方法拓宽了你的想象力，跳出了你一开始设定的限制和固定思维，给予了你最好的创作资源。当然，你也要学会根据需要在"原型"素材的基础之上，跳出原型的束缚进行创作。

1.3.3 现实是创作的全方位来源

图像、现实物象或者物件，无论是哪种来源或信息，它们通常都是偶然即得的，因此，这就要求大家平时多关注社会、环境和自然，它们对你的刺激有时候是视觉的，有时候也是观念的。因此这种刺激便不仅仅是角色造型创作的来源了，有可能是剧本的来源。

2014 年，中央美院的毕业生谢承霖的短片作品《低头人生》一度爆红网络，并夺得了第 44 届学生奥斯卡动画短片金奖，如图 1-46 所示为该片的截图。在电子信息时代"低头一族"无疑已经囊括了绝大多数人。在现实生活中随处可见专注于手机而形如陌路的情侣、沉迷于手机而忘记工作的人，还有因为痴迷手机走入地铁轨道将要毙命却浑然不知的人。这种现象通过这位创作者的短片得到了集中而巧妙的串连，结果让人惊心动魄、印象深刻。

图 1-46 中央美院毕业短片《低头人生》（谢承霖，2014 年）

《疯狂动物城》的角色设定和效果呈现颠覆了以往人们对生活在自然中的动物的了解。它们不再是纯粹的野生动物，例如《森林王子》《人猿泰山》《冰河世纪》中对它们的设定；也不再是为了挣脱人类束缚、与人类抗争的渴望自由者，例如《马达加斯加》。这里的动物世界其实就是人类世界的翻版。根据自然习性的不同，它们分布在热带、沙漠、冰川、草原；因为体型的差异，它们的生活区域被明确划分，有适合大型动物的高大建筑城区，也有适合啮齿类小动物的小型建筑城区。就连乘坐的火车、轻轨等交通工具，以及电梯等都是有着明确的功能分区。这些动物同人类一样穿着不同职业的服装，从事着不同岗位的工作，它们会使用智能电子设备，玩流行的 App；它们也会追星并观看明星演唱会，还有追求自然本性、热爱瑜伽的社区……凡是人类世界所具有的，不论是实物的存在还是理念的差异，在这个动物的世界一应俱全，如图 1-47 至图 1-52 所示影片中的概念设定图和画面截图。

图 1-47 《疯狂动物城》雨林设定场景（美国迪士尼，2015 年）

图 1-48　《疯狂动物城》中狐狸尼克的住所设定（美国迪士尼，2015 年）

图 1-49　《疯狂动物城》中兔子闯入小型动物城区剧照（美国迪士尼，2015 年）

图 1-50　《疯狂动物城》中兔子乘坐的轻轨剧照（美国迪士尼，2015 年）

图1-51　《疯狂动物城》中兔子在出租房里剧照（美国迪士尼，2015）

图1-52　《疯狂动物城》中夏奇羊的演唱会剧照（美国迪士尼，2015）

影片自放映以来，反响热烈。在惊叹迪士尼具有如此强大、完整的创造力之外，观者也能无缝地链接自我，人们似乎都能够从这部动画中看到自己或者周围熟悉的人的身影。不得不承认，与现实的对接，使得影片获取了成功和观众的高度认可。

由此可见，在力求动画角色创作自由的同时，还应该使影片具有典型的创作者所在时代的特征和人文背景，不管是视觉效果还是现象内涵的体现，都应该与所处时代息息相关。你所思考的应该也是别人正在思考或者想不到的，你所关注的正是大家正在关注的。这并非媚俗，只是尽动画所能去关注当下、关注变化，用艺术家敏锐的嗅觉使自己站在时代的前沿。

本节对应习题参见本书209页2.寻找"惊艳"的角色，可进行跟进创作。

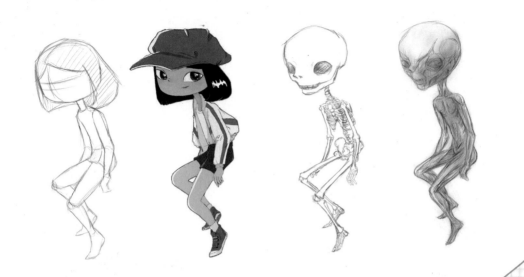

角色造型的规范：
"型" 之合理

　　良好的创意开始总是轻松有趣的，也最具有发散性和拓展性。可以肯定的是：有乐趣的开始能够愉悦你和你的团队，且最终愉悦大家。而对于创作来讲，这个天马行空的类似收集资料的过程集中了大量充满想象、尝试的多彩信息。

　　然而创意环节最终还是要落实到能够表演的动画角色上，并且对于流程繁复的创作环节来说，可操作的角色对创意提出了更加严格的要求。因为一个角色会出现在多个场景、多个环节之中，它可能会经由无数创作者之手，还要保证最终呈现的一致性。因此，角色造型规范的基础就是：有着合理、可行且适合动画表演的形体。

　　在早期动画作品《罗宾汉》的创作环节中，Ken Anderson 对诺丁汉郡郡长进行了出色的角色创作，如图 2-1 所示就是创作手稿。角色有着生动的形态和情态，灵动十足且效果突出。作为标准流程，它被送到了 Milt Kahl 的案头，Milt Kahl 对它进行了修改以适应动画创作，如图 2-2 所示。

图 2-1　《罗宾汉》诺丁汉郡郡长，迪士尼动画大师 Ken Anderson 的创作手稿

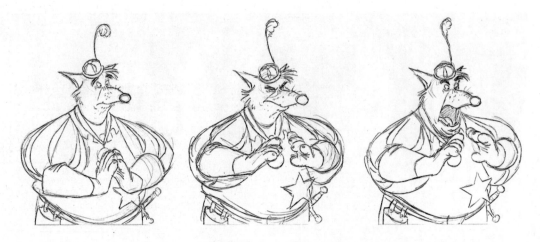

图 2-2　《罗宾汉》诺丁汉郡郡长，迪士尼动画大师 Milt Kahl 修改之后的造型

动画角色的创作是不断调整和修改的过程，充满灵性的创意并非一定就是最终的呈现效果。所有的创作者都是在不断适应动画角色创作的过程中，学习规范、取舍，并不断提高创作能力。本章开始需要大家关注基础能力的夯实，明确角色造型的形体规范，通过了解基础的骨骼和肌肉、概括的体块速写，让符合动画表演的角色和创意有效地结合起来。

本章将从人物、动物等角色的骨骼、肌肉结构讲起，并通过动画角色创作技巧的体块速写来强化和深入动画角色结构的练习，探索动画角色从中规中矩的形体结构到概括形体动态，并异化为百变自如角色造型的规律。

本章所需学时：26 学时（讲授，6 学时；实践，20 学时）

2.1　形体解剖：骨骼与肌肉

2.1.1　结构之于角色

从图 2-3 可以看到，角色从概念草图到丰满具体，需要将应该具有的骨骼结构和肌肉特征表现出来，即使是着衣角色也要考虑到整体结构的合理性。同时还要在这里体现出角色的性别、体型甚至体态变化中肌肉和骨骼的变化特点。

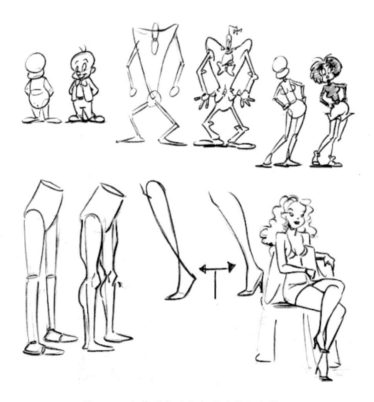

图 2-3　由草图丰满角色的结构和肉感

看似轻松的过程，对于形体刻画能力薄弱的学员来说却需要付出更多的时间和精力来掌握准确的结构特征。如果有可能，参照一些人体骨骼和肌肉结构的书籍来学习。但是也不必像医学人体解剖一样详细到将每一块骨骼、肌肉的名称记下来。如果是短时间快速学习，记住关键的结构，并通过大量的结构写生和临摹，记忆和掌握每部分结构的画法和变化特征，并在学习过程中不断尝试变化，做到能够默画结构和动态，之后才能够更加娴熟地与创作结合。如图 2-4 所示的是《疯狂原始人》中的创意草图。任何角色的创造都不是只凭借热情和想法就足够的，还应该将这一切收归于结构合理的角色。

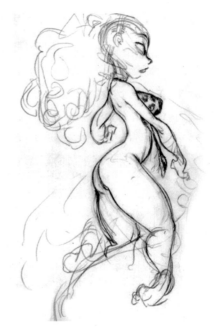

图 2-4 《疯狂原始人》创意草图
（美国梦工厂，2013 年）

2.1.2 充满魅力的人体结构

人体的形体组合韵律总是充满了魅力，不同形态的变化都会展现出形体本身的动态走向，以及角色情绪的特征。细微的转头动作、顶胯动作、转腕动作、点脚形态都会让动态看上去细腻、生动、情态十足。如图 2-5 所示的实例，是创作者对人体动态的生动表现。

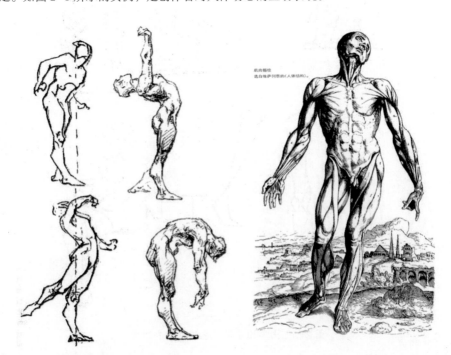

图 2-5 选自《伯里曼人体结构绘画教学》（左图），选自维萨列恩《人体结构》（图右）

大多数动画或者漫画角色是经过了简化和变化的，例如，对男性魁梧形体的肩部夸张表现、对女性纤细腰部的过分挤压，如图 2-6 和图 2-7 所示。然而这些变化却在某种程度上强化了其形体特征的同时，获得了观众对角色的认同，其强大魅力的背后有着扎实而准确的结构造型基础。这也是很多人体造型能力薄弱的初学者面临的问题，他们虽然拥有变通的思维和能力，却在角色造型上缺乏表现力。掌握准确的人体造型是能够灵活地创作动画角色的前提，如图 2-8 所示。

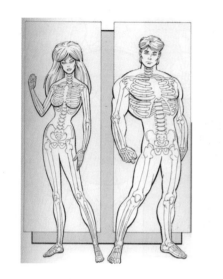

图 2-6　克里斯托弗·哈特漫画（美国）

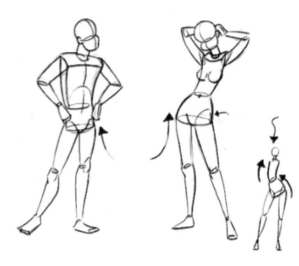

图 2-7　形体的动态变化来源于对骨骼和肌肉结构的表现

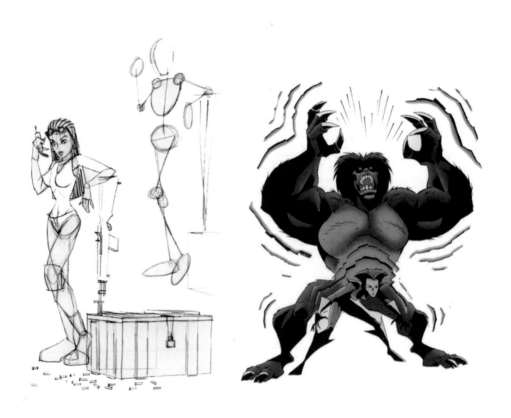

图 2-8　克里斯托弗·哈特漫画（美国）

2.1.3　学习人体结构的方法

对人体的了解和掌握可以通过人体素描、人体速写、人体解剖等课程的学习获得。这些课程从不同的方面让学员掌握人体结构的细节和动态变化，并能够在人体解剖的配合下由内而外地掌握人体运动规律的原理。这也是动画创作人员的必修课程。

如图 2-9 与图 2-10 所示为笔者素描人体习作；如图 2-11、图 2-12 所示为米开朗琪罗、Michael Mattesi 的素描人体作品；如图 2-13 所示为速写人体结构练习；如图 2-14、图 2-15 所示为人体解剖中部分肌肉和骨骼的范例。

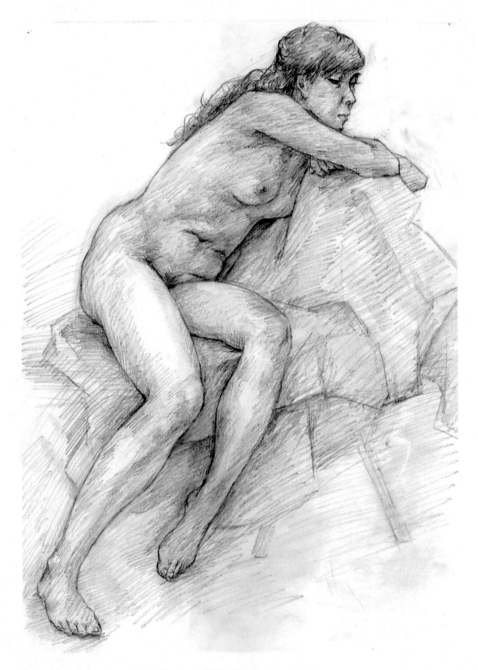

图 2-9　素描人体习作（2008 年）

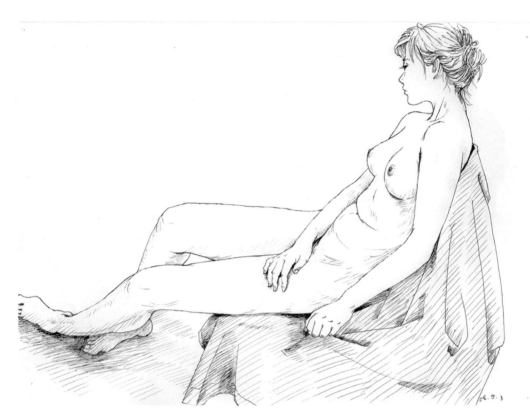

图 2-10 素描人体习作（2008 年）

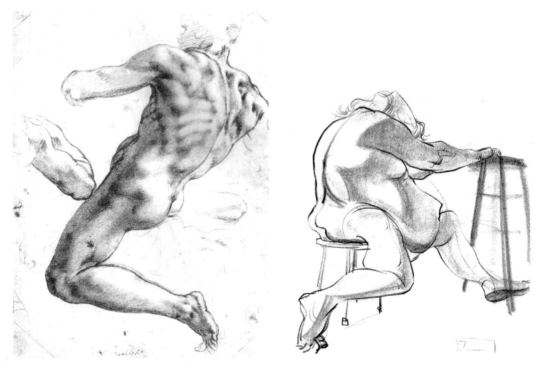

图 2-11 人体素描（米开朗琪罗） 图 2-12 人体描绘力量的体现（Michael Mattesi，美国）

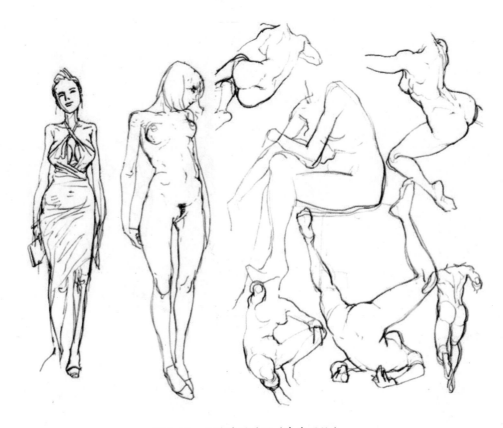

图 2-13 人体速写练习（来自网络）

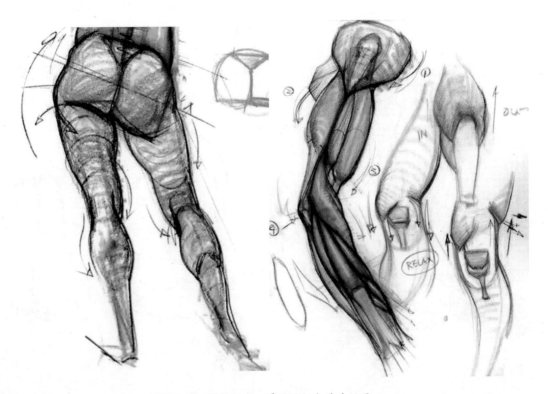

图 2-14 形体肌肉、骨骼的组合关系例图

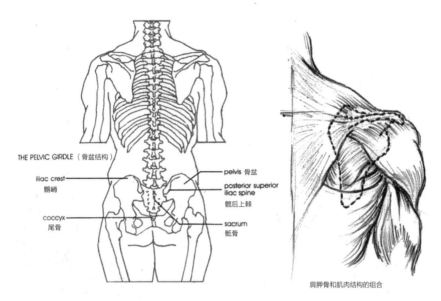

THE PELVIC GIRDLE（骨盆结构）

iliac crest
髂嵴

coccyx
尾骨

pelvis 骨盆

posterior superior
iliac spine
髂后上棘

sacrum
骶骨

肩胛骨和肌肉结构的组合

图 2-15　各种人体肌肉和骨骼的体块分析及练习

2.1.4　动物的结构关系

人体的骨骼、肌肉关系与动物的骨骼、肌肉关系有相似之处，但又有着很大的不同。大家都知道，在诸多动画片中动物都被拟人化为角色，并能够自如地进行表演，这也得益于创作者对动物形体的熟练掌握。

其实，在熟练掌握了人体的结构关系之后，动物的结构关系就变得容易理解和掌握了。当然这也仰仗于大量的动物写生和解剖知识的学习，如图 2-16 和图 2-17 所示的各种动物的骨骼和肌肉结构解析，创作者运用艺术化的笔触将动物的肌肉、骨骼描绘了出来。而对动物的结构、形体、动态的掌握，是拟人化动物角色创作的基础。如图 2-18 所示，是在对牛的骨骼和肌肉进行解剖之后，所创作的牛的角色，形象生动、可爱。

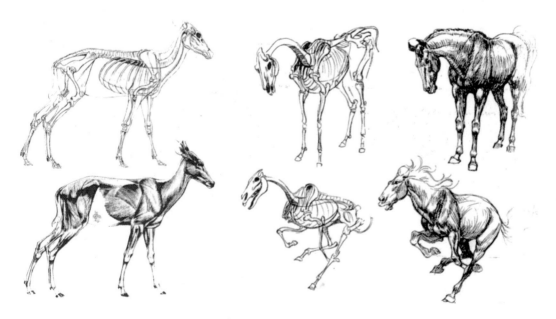

图 2-16　鹿、马骨骼肌肉结构图（Ken Hultgren，美国）

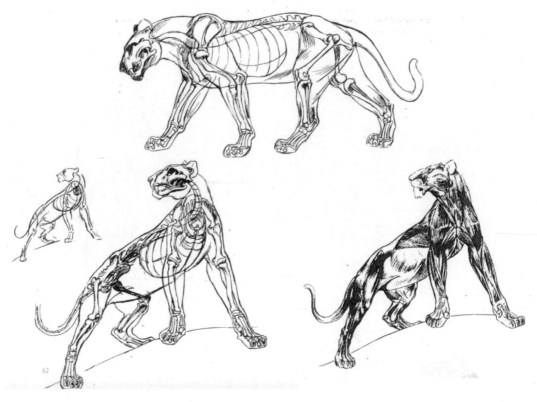

图 2-17　鹿、马、母狮骨骼肌肉结构图（Ken Hultgren，美国）

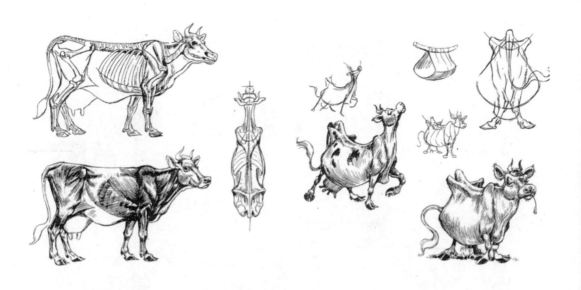

图 2-18　牛的结构剖析图及造型创意

在《小马王》《狮子王》（图 2-19 和图 2-20）等动物角色的动画中也可以欣赏到创作者根据动物结构进行变化的动物角色。正确的结构和造型让角色的表演逼真而富有夸张的艺术魅力（图 2-21）。

图 2-19　《小马王》（美国，2002 年）　　　图 2-20　《狮子王》（美国迪士尼，1995 年）

图 2-21　《狮子王》（美国迪士尼，1995 年）

　　而在这个过程中，适度的变形和夸张可以将角色合理地动画化，让角色更符合剧情和表演。如图 2-22 所示是人猿泰山这个角色的设定，由于长期跟猩猩一起生活，使得泰山的形体结构和体态表现出了大量与常人形体的迥异之处，例如站姿、手、脚的造型结构等。除了这些习惯造成的变化之外，泰山的形体还是标准的人体结构。当然，还有大量此类实例，不再一一列举。

　　本书将在参考文献部分推荐一些优秀的参考书目供同学们借鉴和学习。本书对详细的肌肉、骨骼的解剖内容不再赘述。

图 2-22　《人猿泰山》（美国迪士尼，1999 年）

2.2 体块速写：明确结构

第一节已经提到，开放式的想象和收集总是最有趣也是最自由的。抓住了灵感，并把它们落实在纸面上，接下来就需要甄选和修改，让这些角色更加完整。对于基础较好的创作者来说，把角色形体合理化相对简单，然而对于没有基础的人来说，这个过程充满了困惑。

角色雏形无论是夸张的还是写实的，都必须是可以自如行动的合理的角色。例如，若角色是一个人，他便能跑、能跳、能转身、能表演；若角色是只狗，它必然要有狗的外形，它的脸部造型要体现出狗的特征，肢体也应该与狗的造型有关联。形体结构合理性和准确性成为了角色是否能够表演的严格考验。《疯狂动物城》中各类角色的拟人化表演向人们展示了一个人类社会的动物版，我们从创作者的概念设定中寻找到了创作成功的秘诀所在，即：合理的结构转变，如图 2-23 所示。

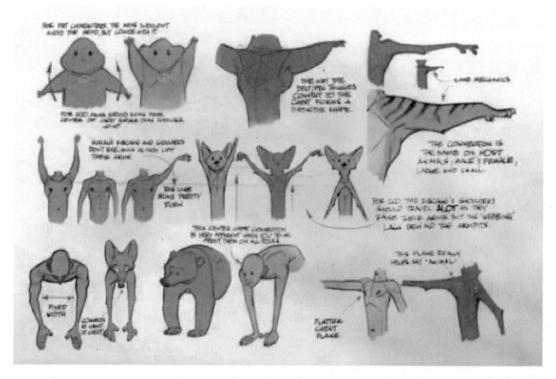

图 2-23 《疯狂动物城》角色概念设定

2.2.1 写生练习和体块速写

正如图 2-23 所示，在实际的角色概念设定阶段，不只需要创意和想象，还要将这些创想明确地合理化。通过肌肉和骨骼结构的深度解剖学习和练习，相信大家已经充分理解了结构对于角色形体表现的决定性作用。体块结构的素描练习无疑是必经的学习过程，而体块速写练习对于动画学习者来说是最便捷也是快速提高形体把握能力，甚至是进行创作和处理素材的有效途径。

此部分需要进行大量的练习来增强自己的角色形体意识和表现技能。体块解剖学习和练习是非常棒的学习方式，可以说在你的创作人生阶段，速写练习需要一直持续下去，不如带上速写本，快速捕捉让你感兴趣的所有生动的动作，例如运动场、舞蹈房、新闻或戏剧中的动作，如图 2-24 所示是费丹同学的体块练习作品。

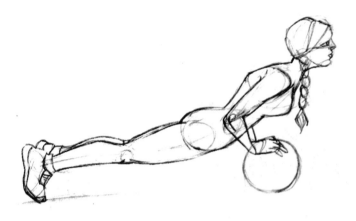

图 2-24　体块速写作品（2014 级动画专业，费丹）

　　写生非常重要，它不是让你凭自己的想象绘制，它会告诉你这些动作到底会出现多少真实的内容。例如：大腿和小腿的透视关系；大腿的肌肉形状；胯部的朝向；脖子和肩膀的关系等。大量的学生练习显示出，有太多细节错误在写生中得到了较好的解决，这也可能是你完全想象不到的。活生生的现实动态会告诉你：这些动作里面的体块多么具有张力和魅力。在写生和捕捉动作的时候，你可以在细微处观察生活，同时还可以提升对形体的认识、表现能力，如图 2-25 和图 2-26 所示。

图 2-25　体块写生练习课堂

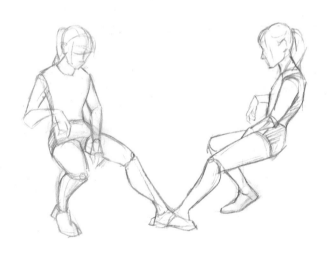

图 2-26　体块写生练习作品

"只有一种正确的绘画方式，那就是完美的自然画法。它无关艺术和技巧，也不在乎美学或者定义，它只是一种正确的保存行动，我认为通过这种方式，它将各种类型的物品通过场景进行物理的连接。"在 Kimon Nicolaides 的《最自然的绘画方式》一书中，他摒弃了各种技巧和风格的束缚，鼓励创作者跟随本心自由绘画。这里也鼓励大家在写生过程中不要拘泥于技法和线条的效果，只是将自己眼中所观察到的形象描绘下来，这对于观察对象和开始的写生训练至关重要，如图 2-27 所示。

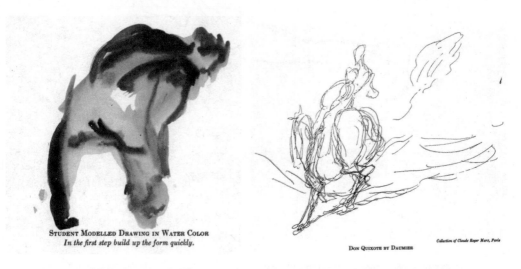

图 2-27　《最自然的绘画方式》（*The natural way to draw*）（作者：Kimon Nicolaides）

体块和结构会在你的描绘训练过程中跃然纸上，你也会惊奇地发现自己探寻到了其中的奥妙所在。

2.2.2　由速写写生到体块速写的转变

在速写写生阶段，你要了解结构、把握动态，大量的练习会让你的手头控制能力越来越好，越来越简练和精准，如图 2-28 和 2-29 所示为常规速写作品。

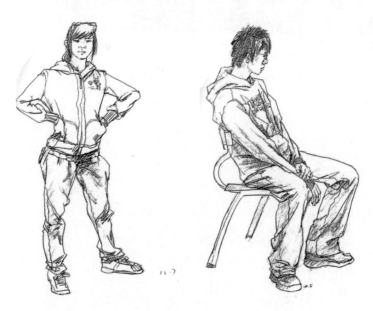

图 2-28　作者在 2007—2009 年部分速写练习 1

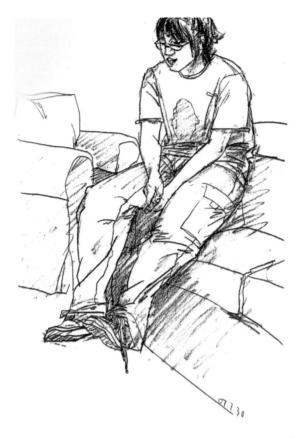

图 2-29　作者在 2007—2009 年部分速写练习 2

　　一旦通过写生或者参考人体结构书籍学习了解更多内容之后,要尽可能快地进入"体块速写",而不是详细地将速写精细到线条的描绘,而这时的练习要多从体块出发,舍弃更多的细节,把握形体动态的关键变化。如图 2-30 所示,将形体肌肉和骨骼概括成为不同的几何体,并且自然、准确地把它们进行组合。这种练习很棒,不必拘泥于五官、表情、服装、细节等内容,但是必须把体块组合关系和人体透视关系画出来。

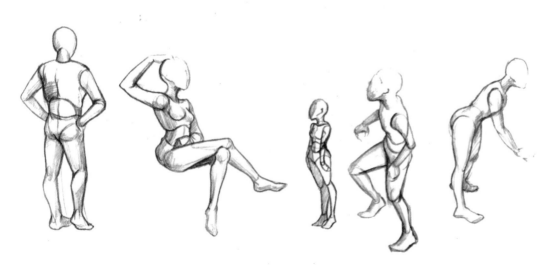

图 2-30　课堂体块练习(2014 级动画专业,张佳玥)

在 Michael D Mattesi 的 *Force-Dynamic Life Drawing for Animators* 一书中给出了大量的范例解析如何通过体块的组合关系、人体的运动变化、透视等所体现出的力量来写生和创作人体动态。诸多实例大胆明快、准确生动，值得我们学习和研究，如图 2-31 和图 2-32 所示。

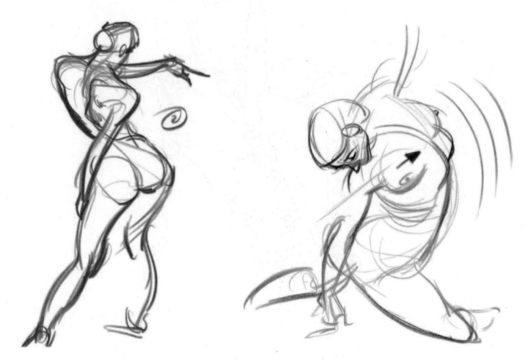

图 2-31　选自 *Force-Dynamic Life Drawing for Animators*（作者：Michael D Mattesi）的写生作品

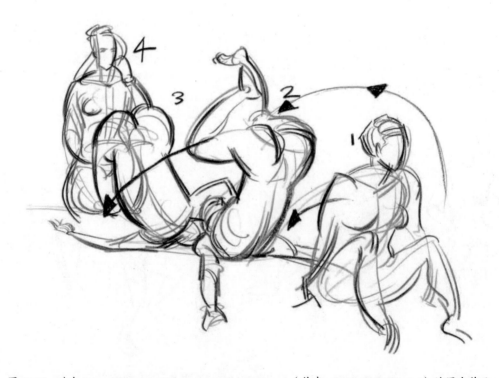

图 2-32　选自 *Force-Dynamic Life Drawing for Animators*（作者：Michael D Mattesi）的写生作品

　　体块的练习是通过剖析结构的组合关系，将角色动作进行精练概括。练习了一段时间的体块速写以后，你便拥有了形体概括的能力。你可以创作自己的关节小人，并给他变换动作、高宽比例，如图 2-33 所示。一旦你意识里的角色从着衣的具体人物精练到体块角色，你便掌握了它。而且这将对你进行动画角色的创作大有裨益。如图 2-34 所示，我会在课堂中加入即时的创作，根据组合人物的动作练习作品进行二次创作。大家都很喜欢这个时刻，很多学生作品也让我看到了很多惊喜，如图 2-33 及 2-35 至图 2-37 所示均为学生的练习。不妨在你的写生和练习之后也尝试着进行这样的创作。

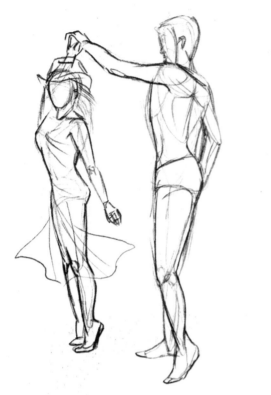

图 2-33　"人物组合动作写生及变形"（费丹、张佳玥课堂练习）

图 2-34　体块写生课堂中的表演场景

图 2-35　课堂体块练习
（2014 级动画专业，王钰程）

图 2-36　根据写生体块所创作的漫画 1（2017 级动画专业，李斌）

图 2-37　根据写生体块表演所创作的漫画 2（2017 级动画专业，殷凯微）

本节对应习题参见本书 210 页 3.体块速写：明确结构，可进行跟进创作。

2.3　动画角色"型"之合理

做了这么多前期绘画工作，不得不说这些练习最终都要服务于动画角色的完整塑造，使动画角色"型"之合理，唯有如此，才能在今后的动画表演中使其看上去真实可信。

本节主要讲解如何塑造角色能够行动自如的合理形体骨骼和肌肉。不论所设计的角色是常规的人物、动物还是物件，抑或是非常规的怪异生物，这个过程会让角色更加完善。你需要不断地修剪角色中不合理的结构，例如重要关节部分多余的隆起或者肌肉部分缺少的曲线；男性和女性角色同时被设计出来时，他们之间的差异和特色是否可以更为突出等诸如此类问题。虽然这个部分在动画角色的设定里并非必要的环节，然而经过大量该过程的练习，你会拥有更为深刻的形体意识，并会逐渐体现在你笔下的角色里。

2.3.1　合理结构是角色造型的基本要求

在传统的二维动画中，动作需要逐帧绘制来完成，角色的结构与形态至关重要。呆板、蹩脚、错误的形体会给后续的动作带来太多麻烦，而准确清晰的结构能让动作看上去流畅、真实。如图2-38所示，王子准确的造型设计为后面的动作设计提供了基本的保障，如图2-39为影片截图画面。虽然很多时候造型设计在前期还不涉及动作的制作，但是前期设计得合理与否直接影响后续的各个环节。

图 2-38　影片《睡美人》中的角色动作设计（美国迪士尼，1959 年）

图 2-39　影片《睡美人》截图（美国迪士尼，1959 年）

 在三维动画的制作过程中，这一环节则显得更加严谨，角色的形体需要装配骨骼，并且能够完美地实现概念设计图的角色造型。角色造型不同角度的准确形体特征，甚至各种局部细节的设计都会给建模和动作设计人员最好的参考。如图 2-40 所示是电视版《驯龙高手》中角色 HEATHER 的形体细节、发型设定图等，详尽合理地将角色造型创作了出来，而最终影片中角色的造型基本与设定一致。再例如，《守护者联盟》（图 2-41）中牙仙的概念设定草图和角色的三维实现完美结合，都体现出了形体角色的合理结构对完整塑造角色的重要意义。

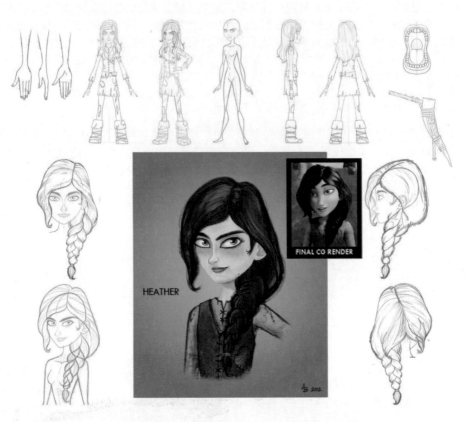

图 2-40　《驯龙高手》电视版（美国梦工厂，2012 年）

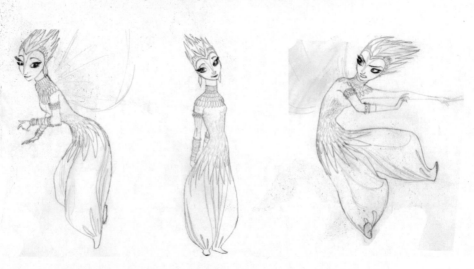

图 2-41　《守护者联盟》中牙仙的造型设计（美国梦工厂，2012 年）

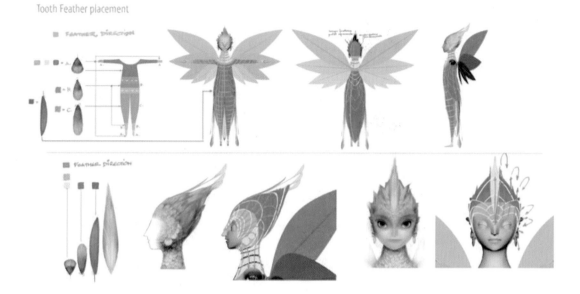

图 2-41 《守护者联盟》中牙仙的造型设计（美国梦工厂，2012 年）（续）

2.3.2 "可信的"不合理

即使"夸张变形""不合常规"，也通常需要以"可信"作为重要的前提，而这"可信"便是创作者以假乱真的创造功力造就的。在如此多的实例中，可以发现，尽管动画角色形体并非都是中规中矩的真实角色（有太多夸张的形象并非按照基本的形体关系进行组合的），但是都要按照基本的规律进行表演。

如图 2-42 至图 2-44 所示为学生对角色进行的骨骼和肌肉的解剖分析练习。

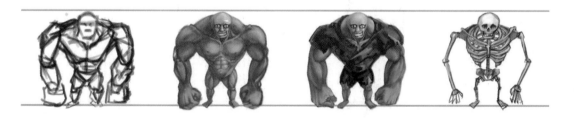

图 2-42 2014 级动画专业，王钰程（课堂作业）

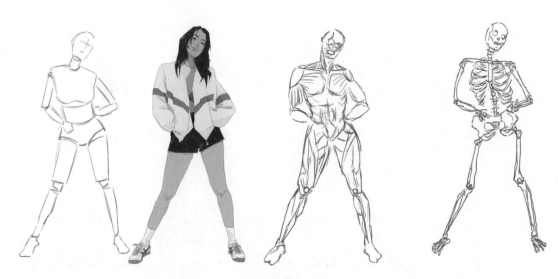

图 2-43　2015级动画专业，孙丽娆（课堂练习）

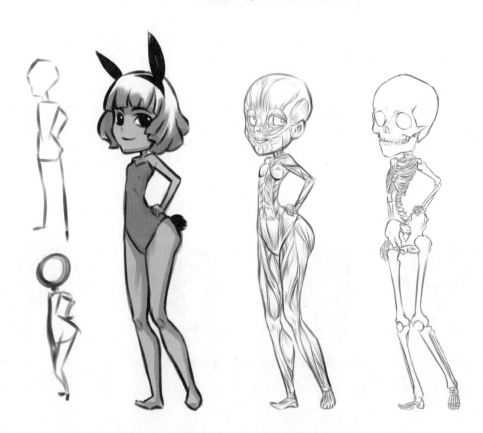

图 2-44　2014级学生专业，张佳玥（课堂练习）

　　合理的结构和正确的形体关系是角色设计最基础的要求，这也是要求动画设计及制作人员有绘画基本功的重要原因。扎实的结构和形体练习必不可少，且所有角色应该有的基本形体规律也应该首先被掌握。在解剖不同造型特征的角色时，你会发现新的契机来使角色更加完善，让不合理变得"真实可信"。

　　无论是高大的巨人，还是矮小的儿童，无论是强壮的狮子，还是大头的可爱豪猪、慵懒而滑稽

可笑的树懒，在形体的表现和变化之内都具有角色本身应该具有的合理之妙处，然而他们却又如此"不合理"。也许你会说："格鲁不应该如此夸张，他简直是鸟变来的；而这群可爱的孩子又软萌到极致，胳膊腿简直没有结构……可是我们如此爱他们，我们深信这样的角色就存在于我们的世界（图2-45）；狮子竟然会笑，会和豪猪躺在地上一起畅想未来，而年轻王子的成长之路让我们又这么喜爱辛巴，更是将这个狮子王纳入了人类世界的楷模（图2-46）；当然还有那个几乎睁不开眼睛的树懒希德（图2-47），小贪婪、搞笑、唠唠叨叨的性格让角色软懒、幽默的造型看上去如此成功。"这种似与不似的妙处正是角色展现魅力的关键点。

图 2-45　《卑鄙的我》（美国环球影片，2010 年）

图 2-46　《狮子王》（美国迪士尼）

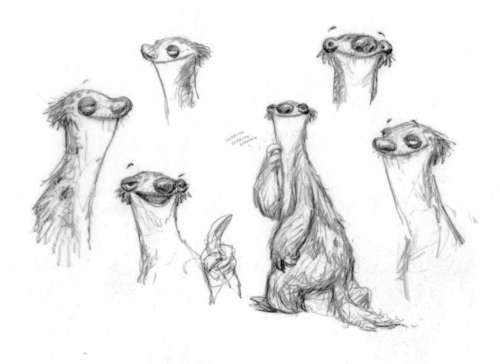

图 2-47　《冰川时代：大陆漂移》中的树懒希德（美国蓝天工作室，2012 年）

　　人们如此深信这些"不合理"的结构是真实的！这是因为创作者将这些不合理潜移默化地合理化了，正因为如此，角色才能在荧屏上完美地表演。尤其是在动物的结构造型中更能够产生出诸多趣味盎然的角色。不得不说，在创作各种能够表演的动画角色时，人们对动物角色的结构设计通常会参照人物的骨骼、肌肉结构，甚至有时候也会进行结构的嫁接和重组，如图 2-48 所示。

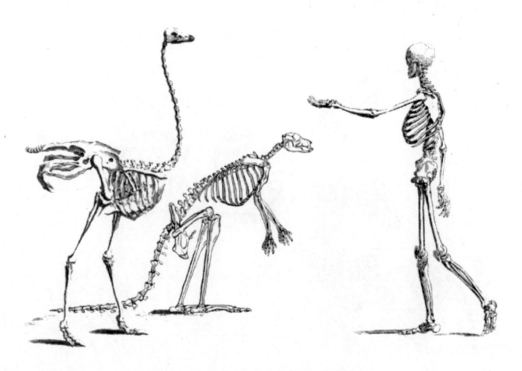

图 2-48　鸟类、恐龙和人类骨骼结构的对比

2.3.3　多变的合理标准

当然，合理的标准并不是固定的。你可以根据角色创作的需要改变它们的组合关系。例如：长臂巨人或者短臂怪物，它们的胳膊比例肯定与传统意义上的人物比例相去甚远，但是这并不能阻止它们成为一个完美的动画角色。失去生命的狗也可以在只拥有骷髅的情形下自在地撒欢儿，如图2-49所示的《僵尸新娘》中的宠物狗；变成蝴蝶的毛毛虫，仍旧保留了毛毛虫的形体，且翅膀夸张的小，如图2-50所示。所以，你可以打破"合理"的标准，也可以建立新的"合理"标准，但是它们的共同标准就是看上去"合理"。是不是很有趣？这就是动画创作的世界，它与观赏充满奇幻的动画作品一样，充满了对现实与非现实的想象和超越。

图 2-49　《僵尸新娘》中骷髅小狗角色的表演

图 2-50　有趣的毛毛虫变蝴蝶

例如，在创作摆拍动画角色时，骨骼至关重要，然而对于没有骨骼的软体的衣物来讲，这似乎更难。在 2016 年法国哥布林动画学院的学生短片作品《拯救袜子大作战》（图 2-51）中，就很好地完成了这种潜在形体意识的表现。角色有代表男性的牛仔裤、代表女性的吊带裙，还有小物件短口袜子和长口袜子。形体、色彩和声音是第一层次角色造型区分的方式，动作的变化则是第二层次的区分方式。女性隆起的胸部和优雅而稳重的体态，男性壮实、有力，甚至具有绅士意味的动态。吊带裙从晾衣架上掉下来以后，先整理衣服以保持优雅；出发前，吊带裙给男友拉上拉链的动作，让人们很自然想到了给丈夫系领带的动作。我们在这里看不到具体角色的脸或者腿，但是却明确地看到了性格鲜明且相爱的情侣。而小袜子的形体参照的则是虫类形体—伏地的腹尾部，直立的胸腰部及做表情的头部，它们充当了生活中叽叽喳喳的配角角色。影片的完成让人们捧腹大笑，感叹作者不放过任何小细节的处理能力，几个角色鲜活地印在脑海里，这就是生命力的体现。角色不论是何种性质的物象，只要充当了动画中的角色，便应该在其性格之内充分地表演。

图 2-51 《拯救袜子大作战》（法国，2016 年）

当然，对于常规的角色来说，还是应该先掌握基本骨骼、肌肉和形体运动规律。对于基础较弱的同学来讲，这个部分应该有意识更加刻苦地增加基本功，让你"飞翔"的创意加上给力的发动机，那么角色离真正的生命就越来越近了。

本节对应习题参见本书 211 页 4.动画角色"型"之合理，可进行跟进创作。

角色造型的方法：
型中多"变"

此刻，让我们来观察一下我们纸面上的草图，这些草图角色有的来自于你对现实生活的观察，是对现实生活的摹写，有的则是你头脑中最原始的印象。它们生动可爱，它们传神入情……恭喜你获得了一个良好、开放的开端。而经过第2章的完善和修整，我们将这些角色继续合理化，在外形基础之上赋予了它们内在的结构，让它们看上去真实可信。

不管此时你的角色绘制得完整与否，我们都定义它们为草图（Creative Draft），因为你的角色现在还需要进一步改善甚至是变型，让它更加有趣，更加具有张力，也更加适合动画表演。

从图3-1中可以看出动画角色与一般形象的差异。将绘画或者其他艺术中的形象转变为动画角色需要经过一系列的、多层次的"变化"。

图3-1 《功夫熊猫》（美国梦工厂，2008年）

动画："高于现实"的追求

丹纳的《艺术哲学》中讲"艺术应当力求形似的是对象的某些东西而非全部。"动画艺术就像其他艺术形式一样，需要"源于现实"，又要"高于现实"。源于现实是指艺术不应脱离现实，它应反应现实世界、反应现实心理；而高于现实又是指艺术的追求也不应拘泥于现实，它应该是凝练的、精华的，带有理想色彩的。动画艺术尤其以高于现实的艺术表征为特质。

例如，被称作"造梦师"的日本动画导演今敏（Kon Satoshi）的作品（图3-2），角色多采用写实的造型特点。然而由这些动画角色演绎的动画作品却让人大开眼界。作品里幻想与现实交叉演绎，配合恰到好处的镜头运用，让人们在一部动画里体会到了"一切皆有可能"。今敏自己说："人们常说幻想是谎言，我不这么认为。神话和宗教都是巨大的幻想，叙事都是不现实、不科学、不理性的，但没人能否定其意义。这也是我喜欢手绘动画的原因，它更容易实现初衷，更贴近幻想的状态，能从中看出成长的轨迹，许多事也并非那么遥不可及。"

从角色造型的视觉角度分析，今敏的动画角色偏向于写实风格。

图 3-2　《红辣椒》（日本，2006 年）

好莱坞的动画作品《驯龙高手》《功夫熊猫》等，在挖掘现实素材（例如，有关龙的传说、中国功夫和国宝熊猫）的基础之上，对角色的再次创作成就了人们耳熟能详的动画角色，通常很多这种类型的角色风格介于写实与非写实之间，我们将其列为半写实风格，如图 3-3 所示。

图 3-3　《驯龙高手 2》（美国梦工厂，2014 年）

法国动画素来以艺术感著称，它们的大多数作品具有鲜明的艺术特色，在造型特点上也是极尽所能的夸张与抽象，例如，《美丽城三重奏》（又名《疯狂约会美丽都》，图 3-4）中的角色造型怪诞离奇、风格独特。中国动画《三个和尚》的代表角色（图 3-5）造型抽象、简练、典型，是中国宗教意识和特殊的文化符号的形象代表，造型风格不拘泥于现实形象，充分运用了动画大胆概括、夸张的创作手法。这些角色是非写实类角色的代表。

图 3-4　《美丽城三重奏》（法国，2003 年）

图 3-5　《三个和尚》（中国大陆，1982 年）

在这些不同类型的动画作品中，角色的造型特色与作品风格完美契合，大胆又鲜明。它们从写实到夸张，风格各异，他们是动画圈里的明星演员，也堪称"艺术品"。

我们不禁思考：创作者们是如何做到的呢？

鬼才导演

无可否认，在琳琅满目的创作作品背后云集着一大批创作天才，他们拥有常人不具备的感悟力和艺术表达能力。诸如蒂姆·波顿等导演的作品，通常题材猎奇、画风诡异，却又独树一帜。他的作品从电影到动画，从真人到鬼怪，从真实世界到异样世界，无不涉猎。在他的影视艺术世界中，凝练了他机灵、鬼马、怪诞的创作思维。正因如此，他被誉为"鬼才导演"，如图3-6所示。

图3-6 导演蒂姆·波顿及《圣诞夜惊魂》中的杰克概念图

然而导演这一切的角色也并非灵机一动即可凭空出现的，据说学美术出身的他擅长运用视觉来讲故事，他习惯随身携带纸和笔，并在纸上绘制角色。他同时有10个笔记本，如果实在没有纸的话，还常常会在餐巾纸上面绘画，许多经典角色就是这样诞生的。让自己沉浸在这样的创作思维之中，蒂姆·波顿的执着和勤奋使他始终保持着强烈、强大的创作能力。

如图3-7所示是导演笔下的角色，虽然只是草图，却能让人的思维直接链接到了导演的艺术作品之中。对于刚刚踏入这个行业的人来说，至少应该相信努力和勤奋会让自己与这些导演离得更近一些。当然在学习过程中更应该尝试去把握其中的创作规律，唯有以正确的方法为指引才能把勤奋推向顶峰。

本章所需学时：30学时（讲授，12学时；实践，18学时）

"型"中多"变"是对这些角色造型方法的一种破解，即在现实角色、几近真实的角色造型和草图造型的基础上尝试变化。

原始草图和速写作品到底有多少可以"变"？怎样变才能达到最理想的效果？本章便是对变"型"创作方法的详细阐述。本章会从几何形造型方法、三分法、剪影创作和嫁接等方面尝试去改变你笔下的角色。当然，在这个过程中，你会逐渐形成自己的造型喜好，并形成自己的造型风格。

图 3-7　蒂姆·波顿笔下的角色

3.1　几何形概括与重组

几何形通常源于绘画的起始阶段。绘画者对画面的概括经常会通过干练、简洁的三角形、四边形、多边形等框架来完成。动画角色造型形式多样，从接近现实的"真人"到几近几何形的"混沌雏形"无所不有，其中的组合关系无不可以利用几何形来分解，如图 3-8 所示为《头脑特工队》中对不同个性角色的几何形设定草图。

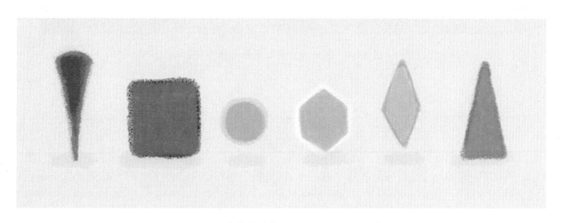

图 3-8　带有自我解说能力的几何形角色

3.1.1 不同风格角色中的几何形

下面通过人们所熟悉的动画角色来发现几何形的存在。

1. 半写实类动画角色

我们先选择一组动画角色来做个简单的小实验。

如图 3-9 所示，这一组角色来自于迪士尼 2015 年的动画作品《超能陆战队》。本片是一部三维动画，角色造型为半写实类风格。每个角色有着不同的性格，同时也具有不同的造型特点。这组角色的造型与现实生活中人的标准造型结构稍有不同，但作为一组动画角色却恰如其分。

图 3-9 《超能陆战队》（美国迪士尼，2015 年）

实验要求：运用上一章中体块速写练习的基本体块来归纳出角色身体的基本几何形，对角色形体特色进行概括。看看你发现了什么（备注：不用十分详细，先找出大概的感觉）？如图 3-10 和图 3-11 所示为实验过程图解。

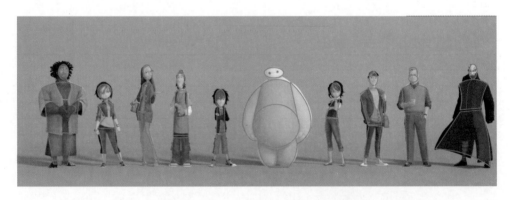

图 3-10 第一步：将角色进行体块分解

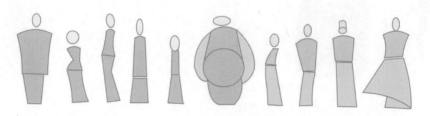

图 3-11 第二步：将分解图单独列出来

完成分解图以后，可以看到多种不规则的几何形，如圆形、梯形、四边形、楔形、三角形等。没有了具体形象的几何形并没有变成生硬的符号，它们仍旧清晰的表露着性别、身材甚至性格。这是一个简单的发现几何形的过程。作为动画创作人，首先要具有的一双敏锐的"发现几何形"的眼睛。

2. 写实类动画角色

似乎在写实类动画角色中最难发现几何形，很多写实风格的动画角色通常拥有与现实生活中的人相差无几的身材比例，只在适当的地方进行细微的变化，例如脸部。这种风格的角色在日式动画里比较常见，比如今敏的作品《千年女优》（图 3-12）中的角色设计。

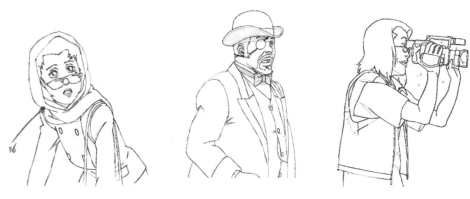

图 3-12　《千年女优》（日本，2002 年）

完全写实类的动画角色里是否具有几何形？答案是当然有。几何形存在于所有的造型艺术里，只是写实类动画角色的几何形会呈现出不太一样的效果。下面选取了日本系列动画《名侦探柯南》（图 3-13）中的角色进行对比，按照刚才的步骤进行分解，如图 3-14 和图 3-15 所示。

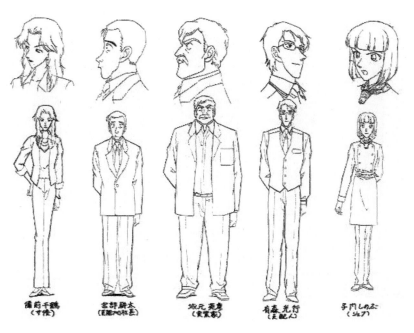

图 3-13　《名侦探柯南》（日本）

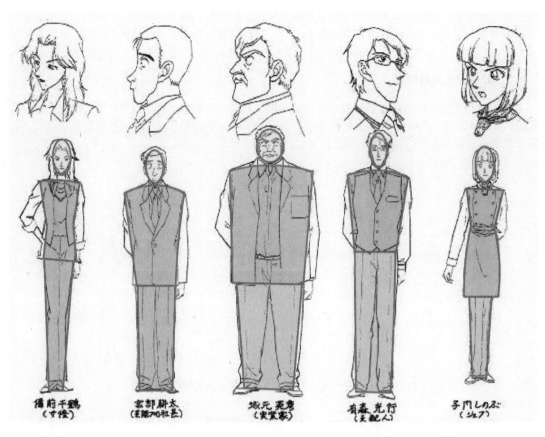

图 3-14　第一步：将角色进行体块分解

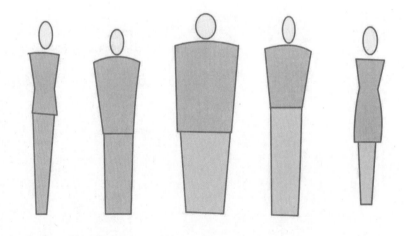

图 3-15　第二步：将分解图单独列出来

3. 夸张类动画角色

　　再来看看法国动画《凯尔经的秘密》（图 3-16）里角色的造型特点—甚至都不用做刚才的对比就能观察到：创作者对人物的形体进行了更为整体的抽象概括，不但调节了比例，而且大胆颠覆了正常人的形体结构和比例关系。

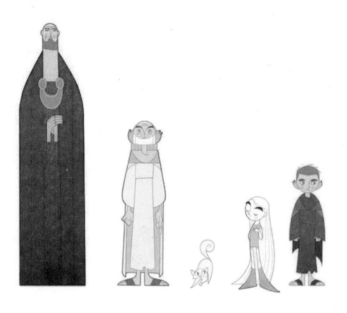

图 3-16　《凯尔经的秘密》角色造型特点：简练概括（法国）

　　接下来，把之前做的图 3-11 所示的几何形分解图和这张几何形分解图（图 3-15）做一下对比（暂时忽略动作给形体带来的变化）。注意观察两种类型的角色造型的几何形组合方式，并注意观察腰线（即上身和下身几何形交接处）的位置，如图 3-17 所示。

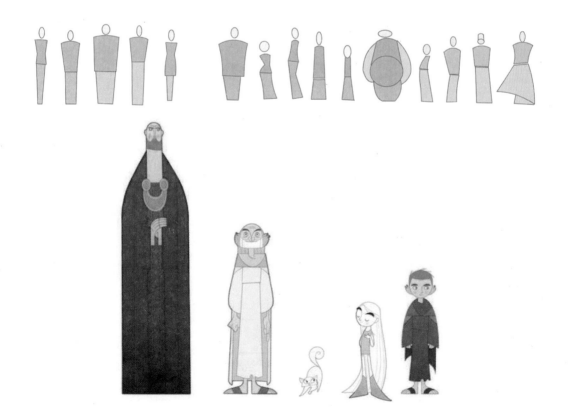

图 3-17　写实、半写实、夸张类动画角色的几何形分解对比

结论：

写实类风格（《名侦探柯南》）的角色形体保守、严谨，在细微之处的小幅度变化（如身体宽度的四边形，上、下身的几何比例）表现出了角色各自的性别、身材、个性；而半写实类风格（《超能陆战队》）的角色则大胆地调节了正常人的比例，在腰线的水平线上可以看到人物腰线高低的明显差异；夸张类风格（《凯尔经的秘密》）的角色几乎抛弃了正常人长宽的比例关系，只是跟随角色设定的需求进行设计。

通过三组角色的几何形概括实验，对比出了写实风格及夸张风格角色造型的异同和其中变化的细节。若只是对角色的完整外观进行对比，则很难把握其中的实质变化。因为角色复杂的造型元素（例如服装、装饰、发型、色彩等）会阻碍人们对造型本质的认识和理解，所以使用了几何形概括的方法来分解角色、分析角色。

3.1.2 几何形：从写实到夸张的强大工具

动画角色创作的强大工具——几何形，能够帮助我们理解角色的造型，也能够给人们提供最直接有效的造型方法。通过几何形在角色中的抽象应用和关系调整，大家可以把握如何创作写实类角色、适度夸张的半写实类角色，以及抽象的夸张类角色的创作方法。

不妨再找一些动画角色的实例继续实验，你会发现优秀的动画角色设计都是充满了趣味性的几何形的，如《头脑特工队》对头脑小人的想象和实验（图3-18）。同时尝试在自己的角色上运用几何形进行概括和修剪，你会发现你可以做到运用几何形轻松地改变自己的创作风格。

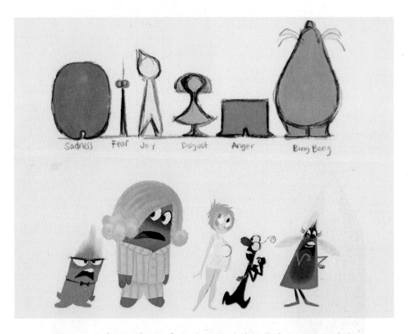

图3-18　《头脑特工队》概念设定（美国皮克斯，2015年）

1. 拥有几何形的创作意识

以上实验提供了一种新的创作方法，它区别于第一章的摹写现实的方法。通过实验，找到了一种动画角色变形的"利器"—几何形。几何形的创作方式使动画角色的创作过程变得自由、放松、随意。在创作中，这个状态很重要，因为这会给你带来很多充满灵感的作品。可以说，几何形释放了你紧张的双手，还有那些拘谨的角色。尤其是对于需要不止一个角色的角色团队，角色的对比差异更要求你拥有几何形的创作意识。

2. 反向创作练习：利用几何形重新组合

如何运用几何形进行创作呢？首先把刚才的这些几何形像收敛积木一样，全部拿来。然后把它们放在一起。

第一步：给这些几何形分区。

如果你是在计算机上进行这些练习的，可以尝试使用 Flash 或者 Animate。它会让你的这个过程变得轻松有趣。如果你不喜欢运用软件操作，手绘这些几何形也可以进行这个实验。

在 Flash 或者 Animate 中将原素材图片放到舞台中，运用"直线工具"和"变形工具"绘制几何形。接下来，对这些几何形进行分组和进一步的运用。如图 3-19 至图 3-23 是实际操作步骤截图（请按照图片的标注内容进行操作）。

图 3-19　将每个部分分别转换为元件

图 3-20　新建一个文档

图 3-21　将所有几何造型放在这个文件里，并调节大小

图 3-22　调整每个元件的大小

图 3-23　完成所有角色的几何形排列

　　那么这些元件便是各种随时可以拿来使用的零件了。注意：本实验把所有头部用黄色标注，上半身用红色标注，下半身用蓝色标注，如图 3-24 所示。接下来，运用随机拖动的方法，把所有的几何形按类别（头、上身、下肢）分散。至此，一个分散的可作为备用几何形的 Flash 文档便完成了，如图 3-25 所示。

图 3-24　将几何形元件分开备用

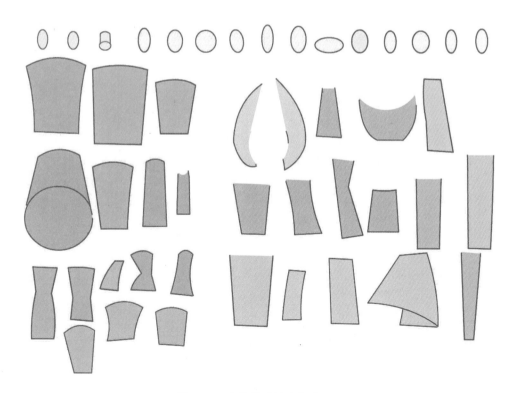

图 3-25　分散备用的几何形

第二步：重组几何形创作角色。

这个过程像极了搭积木。搭积木的过程有些时候是超乎我们的想象的，因为我们很难提前规划自己将遇到的可能性。现在来做一些尝试吧，就像小时候搭积木一样，组合出不同形态的角色，如图 3-26 和图 3-27 所示。

如果习惯手绘，不妨尝试将所有各种形状的几何形剪下来，然后尝试着进行新的组合。步骤和效果也是一样的。

图 3-26　把角色的不同部分放在一边，留出舞台给新角色

图 3-27　组合角色尝试

这样会得到很多新的几何形角色，例如图 3-28 所示的实例。

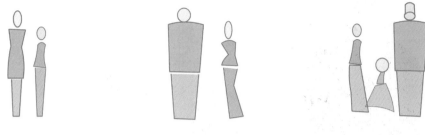

图 3-28　新组合的角色

这些新的组合是否给了你创作的冲动呢？在此基础上，可以对角色进行丰满和完善。例如：慈爱的母亲和未成年的女儿；雄壮的男性和阴柔的女性；魁伟的爸爸、活泼的孩子还有温柔的妈妈等。

在本小节的素材里（附件 3.1.2 几何形库 .fla 及附件 3.1.2 几何形库 .jpg 请扫描封底附页文件二维码下载），你可以尝试自行组合各种角色，然后根据你自己的感觉和理解来丰富角色。下面继续组成更多的几何形角色。在这个实验里，学生们创作出了很多充满灵感甚至是细节丰满的角色，如图 3-29 至图 3-32 所示。

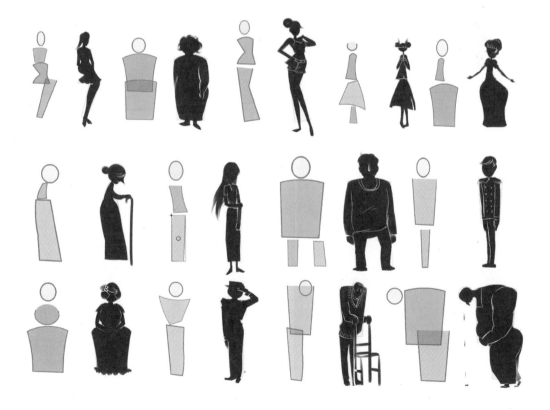

图 3-29　几何形重组创作练习（2014 级动画专业，张佳玥）

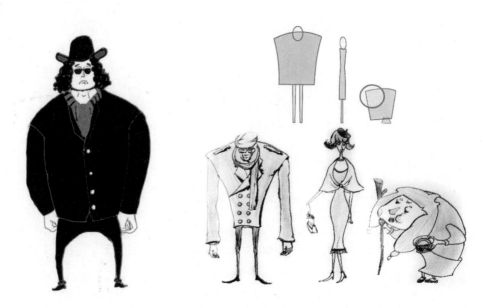

图 3-30　几何形重组创作（2014 级动画专业，魏佳庆、宋茜琳）

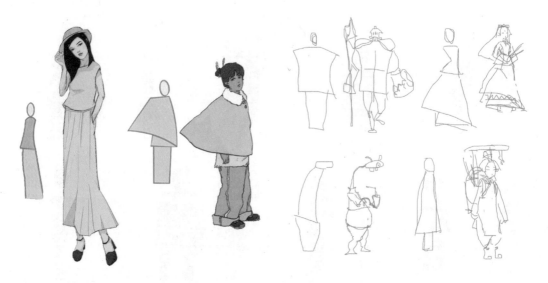

图 3-31　几何形重组创作（2015 级动画专业，孙丽娆）　图 3-32　几何形重组创作（2015 级动画专业，刘美含）

　　当然，也可以把这些几何形画在手绘纸稿上。以上在 Flash 或者 Animate 中的选择操作更便于大家进行尝试。而且，在 Flash 中，还能画出更多的图形来帮助你进行实验。例如，可以加入更多类似于《凯尔经的秘密》里的角色几何形。赶快动手尝试吧。

　　学习几何形概括、分解、重组的过程是一个尝试培养和植入潜在意识的过程。几何形创作意识训练并非创作的必要步骤，但是你必须要掌握它。如果它成为了你的潜意识和你下笔即有的手法，你已经可以不用每次经历这些实验的过程，也能够创作出非常灵活和有特点的角色。另外，在运用几何形进行创作时，几何形也会给你的动作带来意想不到的效果。

　　无论如何，几何形的创作意识和创作方法会帮助你将角色做得更棒！

　　本节对应习题参见本书 212 页 5. 几何形概括与重组，可进行跟进创作。

3.2　三分法：拒绝平庸

经过上一节的实验和系列的创作之后，很多学生运用几何形发现了不同类型动画角色创作的异同。在几何形的归纳和概括中，可以看到创作者头脑中的几何形，但是对几何形的重组是否也有规律可循呢？显然答案是有。以腰线为例，在不同类型的影片中观察角色上身和下身的交接处—腰线的位置变化迥异。写实类角色的腰线位置相对一致；而半写实类角色的腰线位置有较明显的波动；在夸张类风格的动画角色中，腰线位置波动较大（为了便于比较，图 3-33 选取了影片中成年男性的角色）。

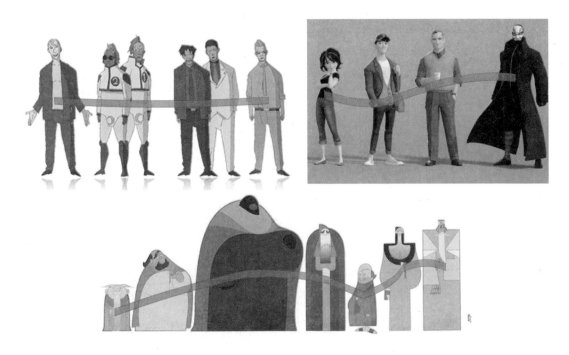

图 3-33　对比《恶童》《超能陆战队》《凯尔经的秘密》中角色腰线的大致位置

观察前面学生们大量的人物速写、写生练习，可以看到作品里角色的腰线位置是相对平稳的，因为人的身高差异是有限的，因此写实类角色较好地体现了正常人的比例。

以上实例只是以腰线的位置变化为例进行对比说明。除此之外，角色形体的其他各部分之间的比例变化，都会改变角色之间的差异和整部影片角色的造型风格。本节将探讨比例方面的内容，并从比例的变化出发，尝试创作更多打破平常比例的形变角色，跟随本书的节奏继续"变"下去吧。

3.2.1　关于比例

关注比例是从事基础绘画或者写生必不可少的内容。而对于比例，艺术家们向来有着敏感的观测。人体比例的研究与表现对于塑造人体形态具有重要的意义。以头高为度量单位来衡量人体全身或者其他肢体高度的"头高比例"是一种最常用的比例测量法。

创作有着自由的翅膀，创作者在进行艺术创作时对比例的把握和表现千差万别。加拿大裔美国画家乔治·勃兰特·伯里曼（George Brandt Bridgman）的《伯里曼人体结构绘画教学》中列出了不同艺术家的测量标准：7 个半头长和 8 个头长的实例。此书中采用 7 个半头长的比例进行讲解，是西方绘画的精髓之作。当然，这也是相对传统的比例的划分方法。相信这也是大部分学生的美术学习过程中一直遵从的比例标准，如图 3-34 所示。

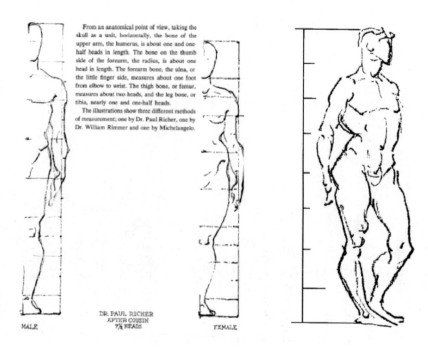

图 3-34 7 个半头长、8 个头长的人物比例

　　然而美国漫画家伯恩·霍加斯却不认为人体应该有固定的标准，他认为比例应该来自于艺术家自己的判断。在他的《动态素描·人体解剖》一书中标准通常是八又四分之三的头长比例，这在他的成名漫画作品中可见一斑，如图 3-35 所示。

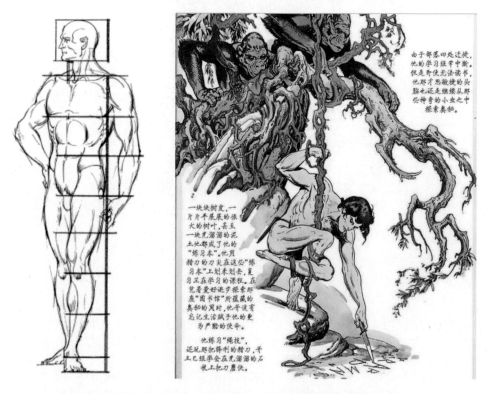

图 3-35 伯恩·霍加斯的人物比例图及其连环画作品《人猿泰山》

这让人联想到了大量美国式漫画中的角色，崇尚力量和肌肉成就了高大的英雄形象，即使是女性也会体现出精练的肌肉特色。在他们的漫画及动画里，充分体现了这一特点，如图 3-36 和图 3-37 所示。

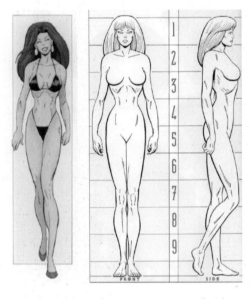

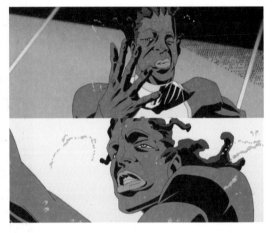

图 3-36　Comic（Christopher Hart，美国）　　　　图 3-37　动画版《骇客帝国》中美国创作者
创作的部分角色

在绘画作品中，当然还有更多的对于不同比例标准的创作。例如让·奥古斯特·多米尼克·安格尔 (Jean-Auguste Dominique Ingres，1780—1867) 的代表作《大宫女》（图 3-38）。在这幅画中，比例和色彩像数字一样按一种奇妙的秩序排列，华丽而不失平和。故意拉长的身体似乎体现了一种接近古希腊雕刻作品的肃穆、庄严的美感。此幅作品脱离了对现实的摹写，是创作者全部感情生活中精神之花的倾力表达。这幅画在巴黎展出时，评论家说："他的这位宫女的背部至少多了三节脊椎骨。"然而安格尔的学生阿莫里·杜瓦尔却说："也许正因为这段秀长的腰部才使她如此柔和，能一下子慑服观众。假如她的身体比例绝对地准确，那就很可能不这样诱人了。"比例的标准如同艺术审美的标准一样，无法用一种固定或者绝对的理论来束缚。

图 3-38　《大宫女》（让·奥古斯特·多米尼克·安格尔代表作）

比例划分

欧洲文艺复兴时期，美术家们对研究古希腊的"比例论"具有浓厚的兴趣，并称之为"神圣的比例"。那个时期的美术家把塑造人体的比例法则作为视觉美感形式的基础。古希腊时期，画家们认为完美的女性人体比例为身高与脐孔至足底长度的黄金比例，即 1：0.618，因此古希腊维纳斯女神塑像及太阳神阿波罗的形象都通过故意延长双腿，使之达到黄金比例，以创造美感，如图 3-39 所示。

图 3-39　断臂维纳斯被誉为黄金分割比的代表作

如图 3-40 所示为达·芬奇的名画《维特鲁威人》（Homo Vitruvianus）所研究的男性人体比例图。画名是根据古罗马杰出的建筑家维特鲁威（Vitruvii）的名字取的，该建筑家在他的著作《建筑十书》中曾盛赞人体比例和黄金分割典型。在他看来：一个健壮的中年男子直立、双臂齐肩平伸时，人体的高度同左右平伸的中指末端距离相等；当人体双臂上举，两手中指末端与头顶齐平，并且双腿叉开，使身高下降 1/10 时，以脐孔至足底为半径，以脐孔为圆心作圆，此时两足底和上肢中指末端都在此圆上。他用近乎科学的方式描绘着人体比例的魅力所在。

图 3-40　维特鲁威人男性人体比例图（达·芬奇）

动画角色的比例

比例在动画世界里更是呈现出了千变万化的美感，动画角色的创作更是穷尽了动画艺术非现实、夸张甚至变形的特质。在如图 3-41 至图 3-44 所示的不同类型动画中，从 1 头身到 10 头身甚至更长的人物比例全都存在。而这些不同比例的角色，和谐美好地发挥着动画高度假定性表现的特长。

图 3-41　系列剧《海绵宝宝》（美国）　　　图 3-42　《头脑特工队》（美国皮克斯，2015）

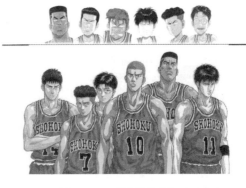

图 3-43　《疯狂约会美丽都》（法国）　　　图 3-44　《灌篮高手》（日本）

通常情况下，在一种风格类型的动画中，角色的设计比例遵循一种既定的标准，因此角色造型的比例在一定意义上代表着动画片的风格，例如，写实类动画角色通常遵循着接近于现实生活中人的比例，而夸张类动画的角色则无拘无束。

然而，完全不同标准比例所创作的角色穿越式的混搭、同台表演也并非没有。在一些日本动画中，现实版角色和 Q 版角色的混搭出场也成为了一种风格，例如图 3-44 所示的《灌篮高手》中每个角色都有变小版的造型，他们会在适当的时候跳出来调节气氛或者进行另类的表演；再如第 1 章所引用的影片《谁陷害了兔子罗杰》（图 3-45）中的角色就实现了卡通世界角色和人类世界的交汇。在这里，各种类型的卡通角色混杂，既有性感高挑的长腿美女，又有夸张可爱的抽象美女，当然还

有真实的人类角色。多部动画片角色的客串也丰富了影片的卡通王国。虽然这对于影片制作来说难度很大，但是这部影片却完成得非常好。

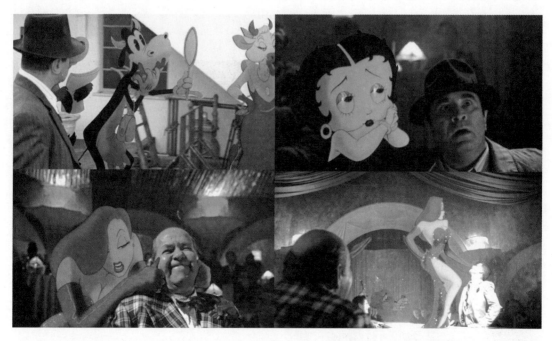

图 3-45 《谁陷害了兔子罗杰》中多部影片的卡通角色和真人同台表演

因此，角色的比例在动画创作中根据影片创作风格的不同会有不同的要求，然而动画夸张的特性又让动画角色的比例创作标准显得弹性多变，鬼马天才导演的创作让人瞠目结舌的同时，也在不断挑战各种所谓的比例极限。如图 3-46 所示的《鬼妈妈》中的角色设定图，则完全颠覆了我们对正常人体比例的认知。

如此看来，在动画角色中，严格意义上的标准比例并不能成为评判角色造型的固定尺度。在动画角色的创作中，对比例的把握遵循着某种奇妙的规律，体现着不同的美感。在探讨创作规律时，只能试着找出其中的规律，将自己的角色设计得符合美感。

在创作初期，很多创作者一出手便是人们最为熟悉的写实人物角色。现实的角色确实是人们最为熟悉的，真实的比例也是每个人最容易掌握的，然而对于动画角色的创作来说，挑战一切本来的真理，从而建立新的标准才是将动画特性发挥到极致、拒绝平庸的重要手段。

首先，还是应该从创作意识上继续解放自己的思想。

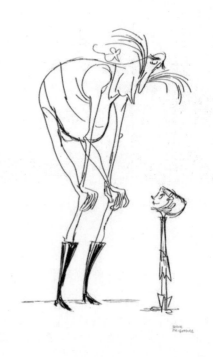

图 3-46 摆拍动画《鬼妈妈》角色设定图
（美国，2009 年）

缺乏吸引力的比例划分

对黄金分割比的推崇，在一定程度上体现了人们对比例划分理性和感性结合的探究。而人们最常见到的比例划分实例却是对称的。在自然世界中，到处都是对称的形式，例如，大多数植物的叶子、果实、人和大多数动物。以人为例，以鼻子为基点向上向下延伸一条直线作为轴线，从头顶至足底，左右两边对称，双眼、双耳、双手、双脚呈现出完美的对称。通常，对称形给人以自然、秩序、稳重、威严的心理感觉，这种平衡感给予了人们心理上的满足。

与其说人类的眼睛和心理有对对称形的需求，毋宁说是和谐的自然培养了人类的对称美感。以对称为特色的设计在世界各地随处可见。中国是一个有着悠久历史文化的古老国度，在几千年的文化发展过程中，产生了诸多具有其民族特色的设计。其中"对称"手法是常用的表现方式，大到景观园林，小到特色中国结、盘扣的设计等，都以对称为美。

例如，故宫的设计体现的是中国文化中"天人合一"理念。故宫宫殿沿着一条南北向中轴线排列，三大殿、后三宫、御花园都位于这条中轴线上，南北取直，左右对称。这条中轴线南达永定门，北到鼓楼、钟楼，贯穿北京城，气魄宏伟，规划严整，蔚为壮观（图 3-47）；而小小的服装盘扣设计却也风采万千，左右对称的结构使其在功用及美观上均表现突出（图 3-48）。可以说，这些设计均以对称为美。

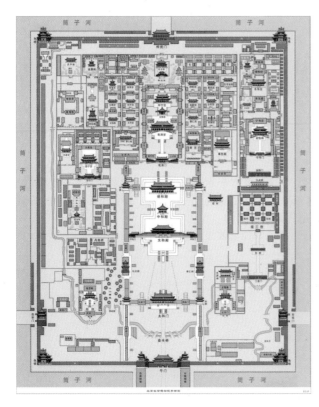

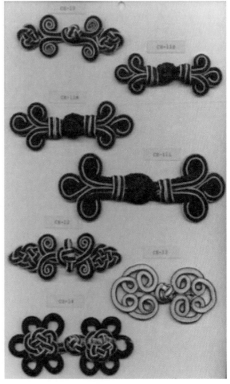

图 3-47　《故宫平面图》　　　　　　图 3-48　中国古典盘扣

然而，完全的对称在视觉和心理上较容易让人感觉疲惫甚至厌倦。故宫的设计整体呈现出对称的美感，在对称之内却有着细节的不对称而和谐的变化，例如，殿门口的石狮或者铜狮，都是雌雄搭配，而不是完全对称的复制品。再比如，以对称为主的盘扣设计，也有着律动感十足的非对称设计，如图 3-49 所示。正因如此，在绘画及设计中，人们通常会想办法去避免太多常规对称形的产生，选用非对称的、变化的造型打破对称和均衡，从而避免设计的呆板和单调。

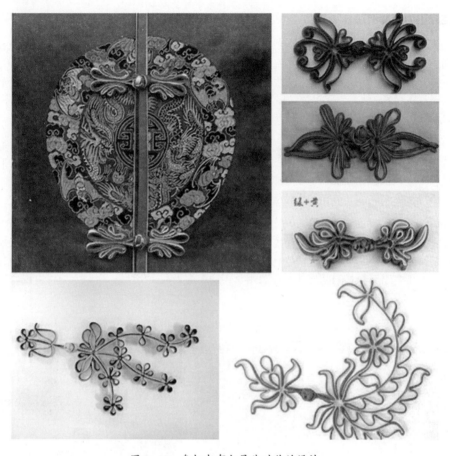

图 3-49　盘扣中有大量非对称的设计

在动画角色的创作中，也面临着这个问题，很多创作者会不自觉地将一些关键位置放在1/2处，这在比例上会产生上下或者左右对称。通常情况下，这种比例会因为相对的中规中矩的设计，导致观看者的感受不能被刺激和调动，从而导致角色缺乏吸引力。如图3-50所示，将女性和男性角色的腰线位置分别放在身长的正中位置和1/3处，角色的视觉效果会产生明显的比例美感变化。

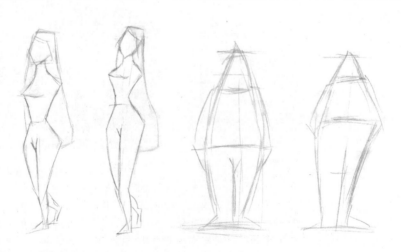

图 3-50　调整角色腰线位置（居中和1/3处）示例

这会让人联想到很多不同风格的漫画和动画角色。很多人会质疑："黄金分割就是必需的吗？""比例位置放在哪里有标准吗？""难道居中就没有吸引力了吗？"事实并非如此。每种比例的划分都有自己存在的理由，也有被利用在角色中的合理之处。此处的提法，只是想要从打破常规的角度来尝试更多的改变，以解放初学者在处理比例时的紧张。这并非是黄金法则，只是一种有效的尝试。

3.2.2　三分法的运用

简单地说，三分法则就是"黄金分割"的简化版，其基本目的就是避免对称式构图，如图 3-51 所示。三分法也是动画角色设计的重要实用法则之一。

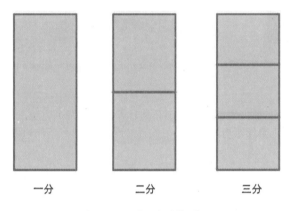

一分　　　　二分　　　　三分

图 3-51　"三分法"图例

观察图 3-51 给出的将长方形三分的示意图。划分线的位置一般是人们关注的兴趣点。其中二分法（即把观者的视觉重点放在构图的正中心）是人们最熟悉的做法。然而这里要做的就是要打破这种惯性思维。利用三分法可以有效地帮助设计者改变造型的比例，从而达到想要的效果。

先从脸部开始。将五官放在脸上不同的位置会产生出完全不同的视觉和性格特色。如图 3-52 所示：第一张是看上去最舒服和最平常的人面部的绘制；第二张将五官移至脸的下半部就会产生角色看上去聪明、多疑甚至有些胆小的感觉；将五官移至脸的上半部分则产生了一种强大或者略有愚蠢、呆笨的视觉效果。将小小的五官在脸上的比例上稍作调整，角色的表现则大不相同。

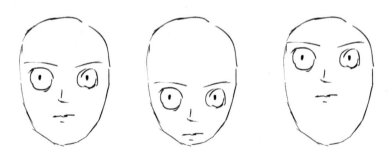

图 3-52　利用三分法移动五官在脸盘上的位置，产生不同的视觉和心理感受

在动画作品中，这样的角色设计方法被大量运用。例如，皮克斯的作品《料理鼠王》这部影片里这三个角色的脸（图 3-53）就很好地验证了对脸部五官比例的不同划分所产生的实际效果。

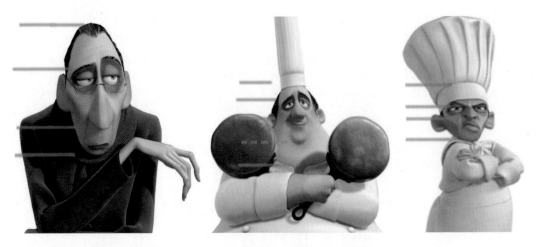

图 3-53 《料理鼠王》中的人物（Anton Ego、Auguste Gusteau、Skinner）

美食评论家 Anton Ego（图 3-53，左）的鼻子在脸上所占的比例最大，眼睛在脸部的上 1/3 处，鼻尖位于下 1/3 处，嘴又在鼻尖到下巴的下 1/3 处。人物左右两半边脸呈现出非对称的效果，一边眼睛略大，眉毛略高，嘴角略作不屑情绪。整个脸部的设计体现出了美食评论家敏锐的嗅觉和挑剔、高冷的性格。

而法国顶级厨师 Auguste Gusteau（图 3-53，中）则有着典型的厨师模样—肥胖的脸型，配上相对集中位于头部上 1/3 内的五官，正好与评论家相反，他的嘴在下巴到鼻尖的上 1/3 处，这让他的微笑面孔给人以亲和、柔软的印象。

因为 Gusteau 的去世而暂时接管餐厅的厨师长 Skinner（图 3-53，右）则是一个自私冷酷的小人。因此在其面部的设计上采用了压缩的形式，这使得人物的面部看上去扭曲变形、尖酸刻薄。

再来看角色形体的设计。常规的人物写生通常描绘循规蹈矩的人物特征。如图 3-54 中右侧的人物体块写生练习。通过对常规人物的写生动作演化而来的角色，就是通过比例的调整、形体的拉伸和压缩，产生了两种不同风格的角色造型变化。将角色卡通化，把位于姿态中上 1/3 处的腰线下拉，如左侧上图拉低腰线、放大头部的创作；将角色性感化，如左侧下图拉高腰线、加强曲线变化的创作。

图 3-54 从速写到角色变形课堂练习
（2014 级动画专业，费丹）

　　这种类型的课堂练习是从动作模写出发的，调整的幅度也不是很大。你可以尝试在平时的创作中有意识地将创作的初稿进行"三分法"调整。如图 3-55 所示是动画《鬼妈妈》中角色设定的变化过程。这样的调整会给角色一个全新的面貌和性格诠释。试着发现角色关键位置的变化规律，并应用在自己的创作之中吧。

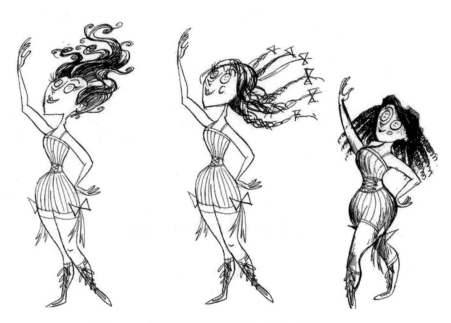

图 3-55　《鬼妈妈》中的角色概念设定草图

3.2.3　比例与角色定位

　　在同一部影片当中，角色之间的比例差异和对比与角色的精准定位密切相关。同剧情中的设定一样，角色要具有典型性。

　　如图 3-56 所示为在动画《猫城 2》中所出现的角色，从形体的高度到整体的角色设计都十分注重角色差异性的体现。而在相对写实的动画《钢铁巨人》中的三位成年男性角色的比例划分（图 3-57）也颇具代表性。桀骜不驯的艺术家、道貌岸然的政府官员和严肃刻板的将军，通过服装暗示的形体分割（如胸线和腰线位置）给予了明确的表现，因此可以说角色的定位通过典型的视觉设计清晰展现。

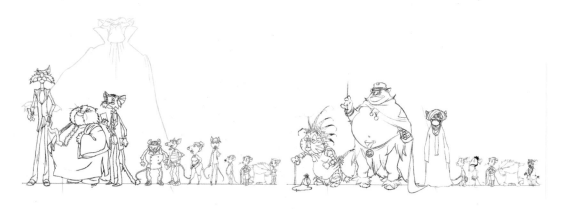

图 3-56　匈牙利动画《猫城 2》角色设定图

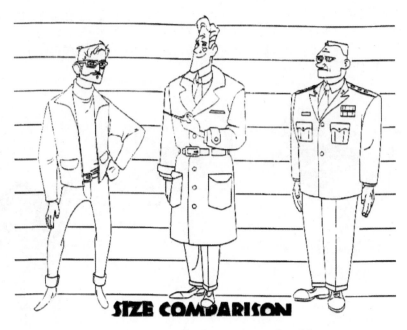

图 3-57 《钢铁巨人》（美国，华纳兄弟）

再比如，在《鬼妈妈》（图 3-58）这部影片中的古怪演员姐妹。两个人分别采用了夸张的胸部和夸张的腰身。而且两个角色分别都有年轻和年老两个不同的形象。在保留其主要特色的同时，不同年龄段的角色看上去和谐且别具风格。这种设计是典型的三分法的灵活运用，将重点强调的部位（例如胸部、臀部）放在容易引发观者兴趣的 1/3 处（上或者下均可），而不是角色形体的正中位置，这会使角色呈现出极赞的"灵动性"。

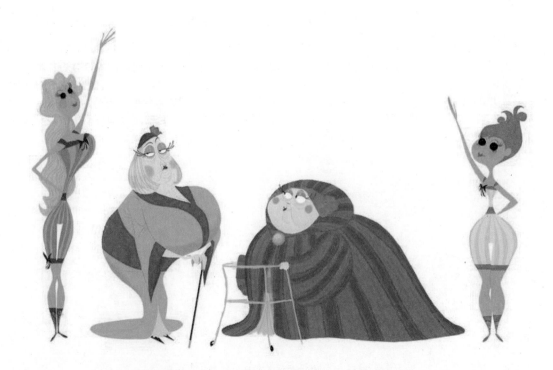

图 3-58 《鬼妈妈》中演员姐妹年轻和年老造型设计

在实际的创作中可以这样做：把角色的身体分成 3 个部分，分别是头部、上身和下身。不论一开始采用的是怎样的比例关系，都可以尝试在此基础之上进行局部变动。当尝试对其中一部分夸张（例如放大、缩小）处理时，它会产生出新的有趣的形象。如图 3-59 所示，调整不同部分所占的比例，会产生不同的创作思路。

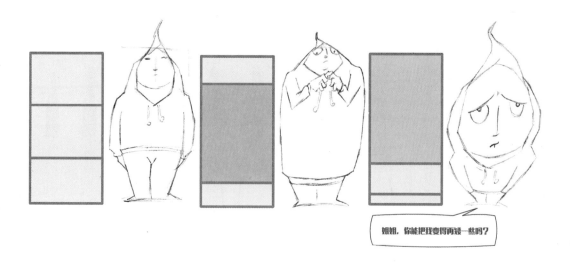

图 3-59　用三分法调整角色比例实例

再来看一些学生的课堂练习。在如图 3-60 所示的李萱同学的作品中，有意识地在人物"腰线的位置"及人物"横向形体的宽度"做了充分的变化尝试，这就产生出了 3 种不同体形及代表性格的角色造型。

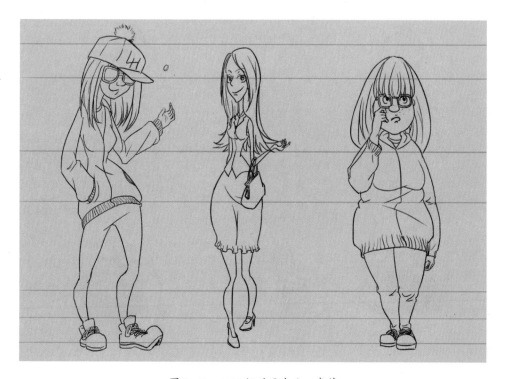

图 3-60　2013 级动画专业，李萱

如图 3-61 所示为张佳玥同学对三分法创作的尝试。压缩上身的长度，从而改变了整个人身长的比例，腰线的位置大致处于上 1/3 处，拉长了腿部的比例；缩紧的肩部和夸大的胯部形成了鲜明的曲线变化；同时，在造型特征相似的两个人物造型中做了细微的变化（服饰、发型、体态）区分出了性格倾向。从手法、表现和创作意识上，都可以明显感觉到创作者深刻理解并掌握了通过比例变化和调整来增加角色魅力的方法。

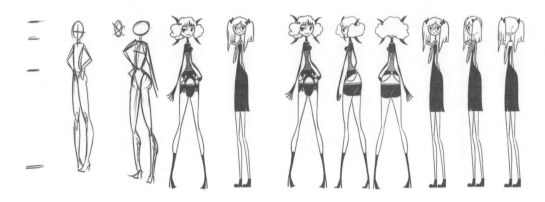

图 3-61　2014级动画专业，张佳玥

如图 3-62 和图 3-63 所示的两位同学的作品则夸大了上身和下身的比例差，压缩下身至下 1/3 处，便会形成强调人物上身表现力和力量感的造型特征。每个创作者在进行角色创作和尝试时都会有自己的兴趣点和创作倾向，充分尝试这种细微的比例调整带来的变化，你会不断的得到惊喜。让这种方法成为一种隐形的潜意识，它会帮助你改变你惯有的创作方式和模式，创作出一些古灵精怪、风格独特的角色。

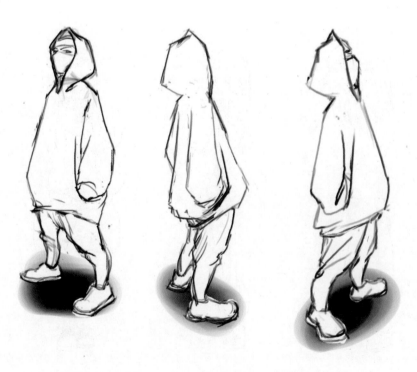

图 3-62　2014级动画专业，陈凯玥

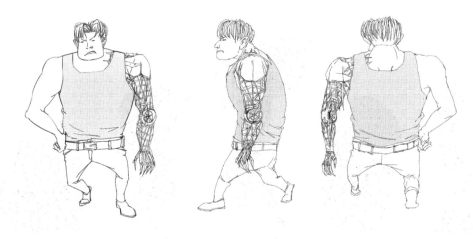

图 3-63　2014 级动画专业，张旭

如果说随手绘制角色是一种天赋，这种有意识地运用方法调整比例的方法则是理性的调整。一开始可能有些不太适应，然而当你掌握这种方法后，就会发现你的动画角色创作能力又提升了一大截。

本节对应习题参见本书 213 页 6.三分法：拒绝平庸，可进行跟进创作。

3.3　修剪"剪影"

前面两章节尝试着运用抽象概括的几何形和近乎理性的"三分法"对角色进行了积木似的切割和重组。这个过程打破了人们常用的"直觉"和"随意"创作的习惯，引入了新的创作思路。这个过程似乎是一个现实角色"华丽转身"或者"秒变"动画卡通角色的过程。对于创作者来说，这个过程也是解放双手、强化动画角色意识的过程。

如果说角色的完整视觉造型（图 3-64）是动画角色生命力展现的第一要素，那么角色"剪影"（图 3-65）则如同角色无声的辅助监督，它不露声色，却严格、精准，同完整的视觉造型一样帮助诠释角色尤其是群组角色的塑造。本节将介绍如何利用"剪影"对完整的造型进行检测和修剪，来对角色进行完善。

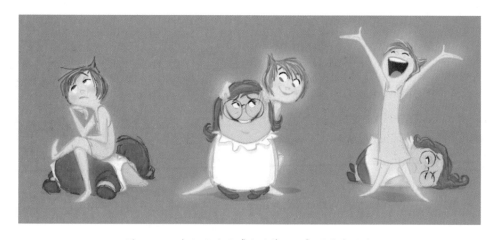

图 3-64　迪士尼动画《头脑特工队》的角色设定

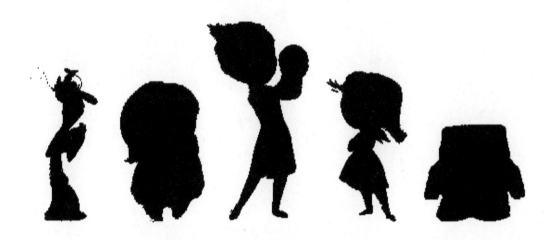

图 3-65　《头脑特工队》中角色的剪影

3.3.1　"剪影"的魅力

　　角色完整的视觉造型如同在聚光灯下的形体，每一个局部细节都能够被观众看到，正因为如此，角色的所有局部细节都不同程度地吸引着观众的注意力。例如发型、表情和肢体的情态，甚至是服饰上的小装饰品等。然而这些小的细节也同时分散着观众的注意力，观众比较关注的几个重点部分会吸引观众大部分的注意力（例如表情、情态等），因此，一些细小的局部（如纽扣、袖口、手腕等）如果不是特别完美也不会特别明显地暴露出来。例如两位同台的模特，他们身着不同款式的衣服，拥有不同的发型和五官，如果在服饰或者发式上做细心的规划设计，角色的形体缺陷就很容易被隐藏起来。因此，通过眼睛的观察会被这些纷乱的细节干扰，很难做出准确的判断。

3.3.2　视错觉原理

　　在设计中，有一种方法叫作视错觉设计，就是利用图形的内在变化来干扰观察者的判断的。如图 3-66 所示是视错觉实例中经典的阴影视错觉实例。左侧图中有 A、B 两块方格，A、B 两块方格哪个颜色更亮？通过采样测试的结果显示，100% 的人会觉得 B 比 A 亮。但是当把两块方格都拿出来对比，就会发现 A、B 的亮度是一样的。

图 3-66　棋盘阴影视错觉实例图

我们的眼睛欺骗了我们，而我们的经验也给出了错误的判断，这就是环境因素带来的干扰所造成的错觉。如果没有这么一个立体的棋盘和有光影的环境，只有两块方格，我们肯定能够判断出两块方格的亮度差异。

在角色创作过程中，只要将角色"剪影化"，所有干扰因素都会消失，最核心的形态缺陷就会原形毕露。因此，利用剪影的这一特性，可以检验、修剪所设计的角色。

随堂小游戏：如图 3-67 所示是一些大家熟知的动画角色的剪影，你是否认出了它们呢？

图 3-67 部分动画角色剪影图

3.3.3 具有识别功能的角色剪影

如果动画角色的剪影能够很好地被识别出来，在一定程度上说明角色的识别功能较好，这对于角色的传播、记忆和观众的认可有着直接的影响。相反，有太多动画里的角色设计平平，作品被人认可的程度也会相对较低。

当然这与动画被人熟知的程度也有关系，如果有些剪影角色的动画没有被人观看过，那么被识别出来的可能性则较小。然而，从角色的剪影中能够看到角色的张力、特殊性和精彩之处。创作角色应该努力争取被观众很快识别并产生深刻印象，这样才能保持角色鲜活的生命力和影响力。

运用"剪影"观察角色

正因为角色"剪影"这种强大的识别功能，以及"剪影"能够暴露角色造型的问题功能，我们可以通过将角色"剪影化"来审视角色造型的表现力，帮助我们客观地观察和改善角色。

获得角色剪影的方法很简单，可以在绘图软件如 Photoshop 或者 Animate 中将角色单独勾选

出来，并调节角色区域的色阶，直至其完全变为黑色或者其他颜色。以 Photoshop 为例，具体过程如图 3-68 至图 3-71 所示（如果没有软件基础操作能力，可参照 Photoshop 软件教材学习）。

图 3-68　导入想要的角色图像，选中角色

图 3-69　将选中的图像新建为图层，将人物以外的背景去掉

图 3-70　新建一个图层（图中被填充为绿色的部分）并将这一图层置于角色图层下一层（可将此图层锁定）

图 3-71　调节角色图层的色阶直至其变黑（如遇部分不完全变黑，可用画笔将其涂抹成黑色）

　　这样就可以获得任何想要角色的剪影了。当然，还可以绘制更多角色并将其转换为剪影效果，甚至可以直接采用剪影的方法绘制角色，如图 3-72 所示。

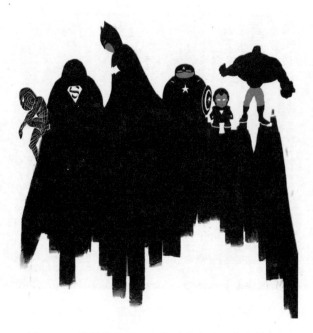

图 3-72　剪影作品（2014 级动画专业，黄少帅）

通过剪影观察角色可以从以下几个方面考虑：

* 　是否发现了结构错误？
* 　是否看到了很烦琐而且没有什么用处的部分？
* 　是否看上去自成一体、一气呵成？
* 　是否是你所期待的角色？
* 　角色容易被识别出来吗？

如图 3-73 所示的学生作业实例，就有着这样或者那样的问题在剪影的分析中被发现。尤其是结构性问题是最容易暴露的缺点，例如，骨骼、肌肉、动态的合理性等。但是在这个阶段也不用过于苛求。如果只是创意阶段，剪影则只是初步的设想，在一些软弱无力的地方应该给予更多的力量，在结构有错误的地方予以修正或者创作更好的结构变化。

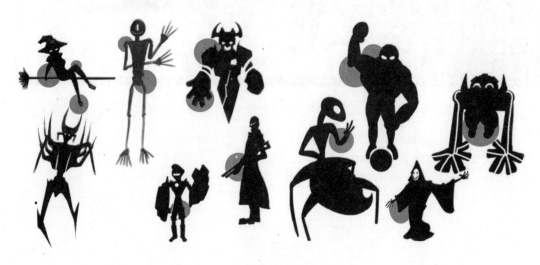

图 3-73　在剪影创作中发现问题

然而，有趣的是很多学生爱上了剪影创作的过程，源源不断的"黑影角色"被创作出来，就像在草图阶段的随心所欲一样畅快淋漓。"较少关注细节，更多地关注整体"往往会让创作者更为放松，更容易打开创作的思路。但是不要忘记继续审视角色，让它们更加完善。保留最初的灵感和角色的灵动，修剪和调整还有更多进步的空间，角色便会呼之欲出了。

3.3.4 修剪"剪影"改善角色

1. 修剪角色剪影

在对角色的剪影进行全面、严格的审视之后，需要对剪影进行不同程度的修剪，以使造型清晰、简洁、明确，如图 3-74 所示。

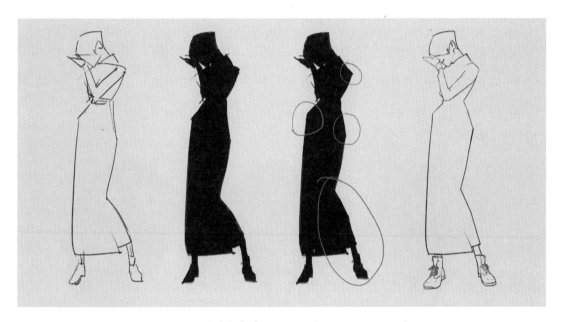

图 3-74　修剪角色剪影的过程（2015 级，孙丽娆）

2. 修改角色动作

在利用剪影对角色进行修改的时候，会发现诸多问题，即使在结构上修剪了还会觉得动作缺乏表现力。这可能在草稿原图中不容易被发现，但是一旦剪影化，表现力就弱了很多。在角色动作中，表达力强的角色动作通过剪影也能够很清晰地诠释出情绪和动作信息。

图 3-75　修剪角色剪影的过程

若动作含糊不清，在剪影里将很难被辨认出来，如图 3-75 所示。因此在最后的剪影中做了大胆的动作调整和细节调整，来强化相扑形象的特征，使角色看上去更加具有力量感和重量感。最后利用剪影就可以创作出更佳的角色了。

在这个过程中，修改剪影会带来新的思路，也多少会影响一开始的创作意图，例如这个相扑一开始画的时候很想要强调他"肉肉的"、憨憨的、可爱的感觉，修剪完剪影和调整了动作之后，这种可爱感可能会有所降低。因此在重新调整的时候，注意保留最初的思路。（关于动作的表现力在后面的角色动态章节中会有更详细的论述。）

3.3.5 运用剪影创作角色

既然剪影有这样的功效，何不利用剪影创作角色呢？

这与之前讲过的草图创作法和几何形创作方法有着异曲同工的精妙之处。只不过剪影的创作方法要更加细腻、深入。这种创作方式类似于人们常说的"勾勒"和"描绘"。如同用语言或者文字来描绘美的事物，它有着"留白之处"，给创作更多想象的空间，然而正是这"大意境"帮助我们抓住了角色的核心表现力。

如图 3-76 和图 3-77 所示的两名学生的练习就运用了动画角色的剪影进行了重新创作。

图 3-76　剪影再创作（2015 级动画专业，陈宇）

图 3-77　借用动漫角色剪影重新创作练习（2014 级动画专业，费丹）

图 3-77　借用动漫角色剪影重新创作练习（2014 级动画专业，费丹）（续）

　　内容的表现是大多数创作者最擅长的，但也会让自己醉心于细节，从而导致整体的迷失。剪影的创作方法更加客观，更注重整体。细节和内容固然重要，但是它们也会分散一开始你对角色大感觉的把握，抹平这些细碎的内容，从剪影开始，你会掌握一种全新的创作方式。除此之外，借助优秀的角色造型剪影，你还会发现一种有趣、有效的创作方式来创造新的角色。

　　本节对应习题参见本书 214 页 7. 修剪"剪影"，可进行跟进创作。

3.4 "再夸张一些"

　　到了本节，相信大家对动画角色的理解应该已经完全不同于一开始的想法了。动画角色承担着动画艺术表演的职责，如图 3-78 所示，它是可以多变的，是可以被几何化的，也能够被套在一个三段的盒子里被无限地变形，还能够让创作者在其无声的剪影中继续大刀阔斧地进行变形！

图 3-78　《圣诞夜惊魂》影片截图

　　看看你笔下的角色，它们身经千锤百炼，可以在多种风格中变身、变形，直到你觉得它们最适合你的想法（图 3-79），这是一个非常美妙的过程。再来看你笔下的角色与体块速写中角色的对比，它无疑是夸张的。为了让你的角色独具风格，你是不是还需要再往前走一步呢？那就再夸张一点吧！

图 3-79　左为 Michael D Mattesi 的作品，中、右为《疯狂原始人》创作手稿，三图同样表现女性角色的对比，
　　　　　展现出"夸张手法"对于艺术作品风格的影响

3.4.1　不同形式的夸张

1. 典型的动画夸张

　　"夸张"是动画的基本表现形式之一，也是动画的重要特性。动漫作品被人喜爱的一个重要原因就是其夸张特性，可以压扁但又能恢复的"汤姆猫"（图 3-80）满足了人们对"受气包"角色的期待；弹力女超人可以变形且无限拉长的肢体满足了人们对身体功能的想象（图 3-81）。无所不能的动画世界可以放飞人们对世界的童真想象和探索。

图 3-80　《猫和老鼠》（*Tommy and Jerry*）（美国米高梅，1939 年）

图 3-81　《超人特工队》（美国皮克斯，2005 年）

夸张就是对现实的超常想象，不管是在角色造型上还是在剧情设定上。正是动画的这种非现实性让动画充满了魅力。观众在观看影片时通常是带着强烈的心理期待的。如果说真实的电影角色让观众有感同身受的认同感，那么动画则采用了"夸张"的内容或形式来释放观众的想象，以获得观众的青睐。

本系列书涉及的角色夸张主要体现在两个方面："静态"的视觉造型和"动态"的动作设计。本节将重点介绍夸张的视觉造型表现方法。

2. 艺术家风格的夸张

不同的艺术家对生活的描绘方式是不尽相同的，如同绘画，既有古典主义，又有现实主义，还有抽象派等，动画也是如此，它有不同风格的创作者和不同类型的动画艺术。

以法国动画《疯狂约会美丽都》（图 3-82）为例，矮胖、能干的奶奶和细长消瘦、不食人间烟火的孙子之间的夸张对比让人印象深刻，在人物表演和情节的进展中充满了强调冲突、突出戏剧性的魅力；感人至深的动画短片《父与女》（图 3-83）采用了简练的意象风格，让人在观看的过程中对人物的脸都没有深刻印象，好像所有的脸都很相似，只是清晰地记得几个符号化的形象：高大的父亲和弱小的女儿，年轻的女孩逐渐长大，由少女长到成年，最后变为老年人。

如果说《疯狂约会美丽都》中的夸张是结构清晰的变形，那么《父与女》中的夸张就是符号化的、简练的概括。动画的夸张更是没有标准或限制的，唯一的限制就是你的思维，然而夸张不能简单地概括为夸大或缩小，它是分类型、分风格、分手法的。

图 3-82 《疯狂约会美丽都》（法国）

图 3-83 《父与女》（迈克尔·杜多克·德威特，荷兰）

3. 写实类的异样夸张

相对写实的动画是一种类型，例如逼真地再现某位演员的面孔，并让他在电影中表演，这是科幻电影经常使用的表现方式。虽然这不能够严格定义为动画，但是在制作手段上运用了动画技术。例如，2008 年美国著名演员布拉德·皮特主演的一部电影《返老还童》（The Curious Case Of Benjamin Button，图 3-84）。这部电影讲述了一个名叫本杰明·巴顿的怪人违反自然的规律，呈现逆生长的怪现象。它以老态龙钟的老人的形象诞生，在逐渐成长的过程中越来越年轻，直至离世之时变成了头脑糊涂的婴儿形态（图 3-85）。

图 3-84　电影《返老还童》（*The Curious Case Of Benjamin Button*）中的角色（美国，2008 年）

图 3-85　电影《返老还童》（*The Curious Case Of Benjamin Button*）特效制作解析

　　影片中皮特的形象变化跨度极大，由老人到青年再到儿童，这显然已经是化妆技术所不能实现的效果了。因此，模拟演员的表情头部动画和特效，套用到矮个子替身演员身上的做法，使得主角造型始终保持一致，不会有跳跃感。头部表情动画部分与角色身体的结合就是动画技术模拟和变通的结果。就其形式和所能达到的艺术感染力来讲，它们更接近于用真实摄像机拍摄的电影。这时的动画艺术就是要服务于逼真写实的剧情和表现要求。这种十分逼真的动画电影或者动画系列剧它的创作方式将动画技术能力发挥到了极致，这无疑也是夸张的，并且是值得称赞的。

图 3-86　《宇宙兄弟》（日本，2008 年）

当然，大多数情况下人们会把日本动画《宇宙兄弟》（图3-86）中这种形式的动画称作写实类动画。它们在人物设计上采用与真实人相差无几、相对写实的方式，与之前引用的日本动画《盗梦侦探》《名侦探柯南》等动画类型相似，选用了较为写实的角色，却讲着离奇、超现实的故事。

夸张有时候是显而易见的，而有时候隐没在剧情及人物的设定之中。夸张在动画中无处不在，创作者可以根据剧本或者个人创作风格而运用不同的夸张手法及夸张程度。

3.4.2　如何运用夸张

动画的夸张表现在两个部分：想法（如文学剧本的描绘、想象等）和展示（视觉化角色）。

1. 想象：突破"寻常"

夸张的第一步是要有想法，为了突出角色的某种功能或者特点，可以尽情地想象。这一步很关键，它可能是出于创作者对角色的设计需要而去想象；有时候是受到某些启发而产生的创作冲动。不论是哪种情况，都要先构思并且要敢于去构思。例如，《超人特工队》中对于超人的各种想象。从人们最熟悉的"力大无穷"的正义化身——超人开始，出现了各显神通的弹力超人、冰冻超人、会创造保护罩的女儿、超速的儿子，还有一开始并不知道他具有何种超能力的 baby（影片的最后发现他会各种变身）；在剧情中也改变了以往超人"离群索居"的状态，他们也会面临各种被质疑的危机、生存的危机、中年危机，以及为人父母的"困境"危机，这一切都是各方面突破"寻常"的改变。

再比如宫崎骏的动画，正在成长的小魔女骑着扫把去送快递；大自然的守护神龙猫和它的坐骑猫巴士；守护旧房子的霉霉球一族；靠借人类的东西生存的小人（图3-87）等，让想象先迈开步伐。

图 3-87　《借东西的小人阿丽缇》（日本，2010 年）

2. 局部的夸大和想象

从肢体结构的变化上来说，夸张就是突破"寻常"。例如，突破常规的肢体限制。人们在学习人体结构的时候遵循的是要符合实际结构，例如骨骼和肌肉的形态、位置等，不真实、不准确会招来质疑。然而，当人们在最紧急的时刻（例如文学写作的想象或者现实情境下），却恨不得自己拥有"三头六臂"，能够"上天入地"；拥有"千里眼"，跨越物理上的距离看见更大范围的世界；拥有"顺风耳"，探听消息；拥有超速的"旋风腿"，追赶渴望……突破"寻常"是一种对"某个局部"进行想象和夸张的创作手法。这样的实例在动画界更是数不胜数。甚至在角色的名称上就可以想象得到角色的夸张特色。例如《大力水手》（图3-88），夸张的前臂和手掌成为了其最突出的特色。

图 3-88　《大力水手》（美国，1929 年）

　　我们经常会采用局部夸张的方式来突出某个角色的特色部分，然而角色的设计又离不开与这些"局部"协调共进的"整体"。整个人全身都要恰如其分地配合局部的夸张，这里配合前面所讲的几何形创作等方法，让你的创作"如鱼得水"。还是以《大力水手》为例，在配合其手臂（前臂部分）壮得夸张的特色的同时，角色的上半身和下半身设计遵循三分法做了比例的重新划分，在左侧身体结构分析的简化图中（图 3-88）可以看到这些"突破常规的变化"。夸张在动画角色的创作中并非孤立某个部位的单独夸张，它通常需要在突出某些部位特色的同时，对各部分进行不同程度的夸张，以形成一个协调的整体，如图 3-89 学生的作品。

图 3-89　夸张类型的作品（何旭明，2013 级动画）

3. 由想象到视觉真实

在中国的小说或者诗歌中，都是通过想象和语言来描述这些"超常规"的，它们是对现有肢体限制的超越，是夸张的想象。中国神仙传记类著作《三教源流搜神大全》中记载："哪吒本是玉皇驾下大罗仙，身长六丈，首带金轮，三头九眼八臂，口吐青云，足踏盘石，手持法律，大喊一声，云降雨从，乾坤烁动。"在我国，哪吒是一个人尽皆知的传奇角色。

哪吒只是一个孩子，那么他到底是一个怎样的孩子呢？在《哪吒闹海》里的哪吒是正直、勇敢的，小小年纪敢于担当、勇于牺牲，哪吒的视觉造型秀美、灵通，如图 3-90 所示。而在《大闹天宫》里，哪吒是孙悟空的拦路虎、手下败将，他是玉帝和托塔天王的帮手，因此在视觉上呈现出了顽劣、蛮横的特点，如图 3-91 所示。通过这两部影片中的角色可以对比出创作者对不同角色性格和定位在视觉的展示上大相径庭。

图 3-90　动画《哪吒闹海》中的哪吒

图 3-91　动画《大闹天宫》中的哪吒

有研究者指出：一个备受推崇的形象一定是带领观众的心理潜意识向欲望的方向前进一大步的形象。小说通过想象运用文字向人们描述了诸多荒谬怪诞的世界和千奇百怪的人物。而动画则必然会将意识中、文字里的这些画面视觉化地展示出来，一切皆在角色的体形、动作、与之浑然一体的故事之中。可以说，动画里的夸张更为直接，它向观众直观展示了那些不可能的可能，而且不只是停留在意识和想象中。

4. 可以再夸张一些

从结构出发进行创作，并合理运用夸张的方法进行创作的时候，很多学生会在创作过程中出现如何把握夸张的"度"的困惑。于是便会出现一些试图进行夸张的蹩脚创作。例如，有些学生试着去变圆人物的腹部，产生一种大肚腩的效果，但是这种夸张比正常大一些，结合上身体其他部位的相对正常，产生出一种非常不舒服的"嫁接感"，如图 3-92 所示。

图 3-92　肥胖角色的不理想夸张

还有的学生想把角色的 S 形身材表现出来，便突出其胸部和臀部曲线。想法很好，但是由于突出变化的部位衔接不合理会导致整体造型的不合理，从而导致最终效果并不理想。如图 3-93 所示的学生的作业中，腰与胯的夸张想法有，却并没有处理好夸张的幅度和合理性，使得两位女性妖娆有余而表现不足，过多的错误让动作看上去生硬而没有了美感。

图 3-93　缺乏整体与假定性"合理"的夸张创作

　　陷入这样的困境最主要的一个原因便是夸张程度不够，它可能是局部的，也可能是整体的。学生们在脑中对合理结构的理解根深蒂固，这使得"夸张"的创作方式变得十分拘束。

　　这里对大家的要求和提示便是：再大胆一些！先放下基本结构和形体，将夸张进行到底！如果想要表现其肥胖的腹部，何不继续扩大到整个身体？让人们看到他到底有多大的肚子，如果配合与其腹部相反的纤细的部分作为对比就更好了，比如手脚部分，如图 3-95 所示。如果想要表现性感，除了更加突出胸部和臀部，还可以拉长腿部、收细腰部，让其身材美得令人窒息，如图 3-95 所示的动画《谁陷害了兔子罗杰》中性感的杰西卡。

图 3-94　美国迪士尼工作室（培训设计图，2010 年）

图 3-95　《谁陷害了兔子罗杰》（美国，1988 年）

所以，如果你在运用本节介绍的方法，请一定要尝试着放开约束，让它再夸张一些，这个过程的学习会加强你对动画角色张力表现的理解与掌握。

5. 再谈"合理"与"不合理"

脱离了现实的"夸张"从相反的视角来看就是"不合理"的，这种"不合理"在严谨的解剖上来讲甚至是错误的。然而对于动画艺术来讲却是"合理"的，甚至是完美的。

然而角色造型的"不合理"也是存在的，它不会因为动画夸张的特性而被掩盖。有些时候运用了夸张的手法，但是角色看上去很别扭，除了夸张程度有问题，整体结构的"不合理"也会造成角色的不成功。当然，由于时代和创作团队审美及眼光的变化与差异，对角色"夸张"程度是否被接受也存在各种可能性。然而在创作阶段，创作者首先应该让自己的角色"合理"。

夸张的"合理"在动画角色创作中需要特别注意的就是"整体运用"。怎么合理地将夸张部分与其他部分衔接很重要。夸张也要讲究一气呵成，如果形体看上去琐碎凌乱或者突兀，夸张运用得就不得当。

尽量让角色看上去合理，需要各部分的配合。这是一种复杂的创作能力，它包含创作者对角色的审美感受和对造型的敏感程度。我们很难用标准去要求创作者对角色进行所谓"合理"的改造。只能说，让其看上去完美或者舒服。大凡优秀的设计通常都是整体而连贯的，也正因为如此它才具有生命力。就像人类的肢体和器官，按照某种或者多种规律相互关联并正常运作，它们不是割裂的局部的堆砌。

在影片《疯狂原始人》大量角色的手稿（图 3-96）中，可以看到性格谨慎又勇猛的瓜哥和他生猛妻子的最初模样。不得不说这种更接近原始人的男性和女性角色让故事仅仅因为角色的亮相就已经令人刮目相看了。这里的夸张彰显了创作者强大的创作能力，也让我们体味到了一种夸张风格的奇特韵味，如图 3-96 和图 3-97 所示。

图 3-96　《疯狂原始人》创作手稿 1

图 3-97　《疯狂原始人》创作手稿 2

影片《疯狂动物城》把整座动物城按照气候和环境不同，分成了草原、热带雨林、沙漠、冰川 4 个大区。在兔子朱迪乘坐列车前往动物城时，观众跟随它目睹了这个五光十色的奇妙动物世界，以及根据动物形体不同而进行的列车设计（图 3-98 上图）。在朱迪追赶抢劫犯的时候闯入了啮齿类动物区，不同城区和地域根据动物的体型、生活习性而设计（图 3-98 下图），影片在环境的设置和合理性的安排上可谓煞费苦心。

图 3-98　《疯狂动物城》（美国，2015 年）

3.4.3　夸张关涉创作风格

夸张与整部动画的风格息息相关。一部写实类的动画里出现一个超级卡通的角色通常看上去是十分突兀的，除非是导演有意为之。不同创作者对角色夸张程度的运用体现了他们不同的创作特色和风格。例如宫崎骏与蒂姆·波顿动画风格的差异，除了创作题材的限制，视觉上夸张的运用程度是形成风格差异的重要原因，如图 3-99 和图 3-100 所示。

图 3-99　《魔女宅急便》（日本，1989 年）　　　图 3-100　《圣诞夜惊魂》（美国，1993 年）

运用夸张的手法需要和影片的整体风格搭调，写实、半写实或者抽象类影片中对角色的夸张程度有着不同的要求。对于创作者来说，夸张程度与他所创作的成组的角色也要匹配。例如，法国动画《凯尔经的秘密》就是抽象风格的典型代表，其中所有角色都是流线几何形接近装饰风格的类型，如图 3-101 所示。

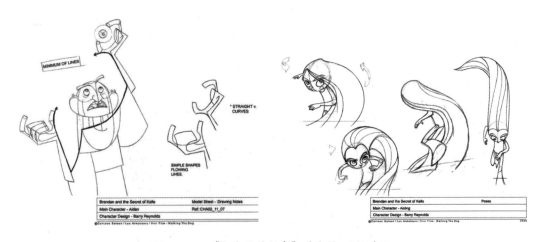

图 3-101　《凯尔经的秘密》（法国，2009）

3.4.4　夸张与角色性格

夸张与角色的性格也是密切相关联的。这种与性格的关联在角色的表情和动作设计中表现得尤

为突出。这就像角色演戏一样，表演要符合角色的性格，创作各种形体的造型和动作最终目的是使角色塑造得更成功。夸张的程度取决于角色本身。非常稳重的正面角色通常不会出现过激的行为、言语或者表情，如图 3-102 两部影片中所示的海巫婆和灰姑娘两个角色就是鲜明的对比。动画影片《白雪公主》中就有一段这样的创作经历，7 个小矮人发现白雪公主睡在他们的小床上，白雪公主调皮地逗小矮人并伴装要离开的情节被完整设计并绘制出来，但我们并没有在影片里看到。这是因为创作团队认为，这段表演并不符合角色的性格，虽然这段动画设计完美，但是会破坏影片对白雪公主的塑造，因此最终被取消。

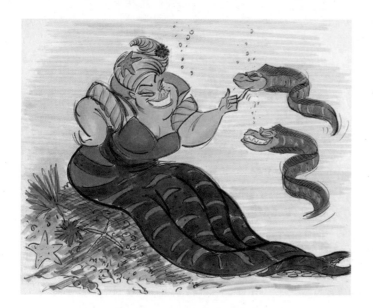

图 3-102　迪士尼动画角色概念设定图（《小美人鱼》中的海巫婆、《仙履奇缘》中的 灰姑娘）

而一些辅助角色和反面角色则通常会出现过激、搞笑、神经质的表演。他们的夸张表现很多时候成为了影片戏剧性、观赏性的重要内容。例如，在《疯狂动物城》中警察局的犀牛警官和豹警官（图 3-103）。犀牛"强硬生冷" 与豹警官的"呆萌可爱"的对比设计充分体现了夸张程度与角色性格的重要关系。

图 3-103　《疯狂动物城》中的犀牛警官和豹警官

3.5　移花接木（上）——动物与人的结合

通过前面的学习，相信大家已经了解"变形"在静态视觉造型的实际应用中有很多种方式。其实，除了形体之内的几何形归纳概括、三分法、剪影、强调夸张之外，形体的嫁接（简称为"移花接木"）也是很重要的方法。

"移花接木"就像是一场嫁接手术，创作者便是主刀的医生，如图 3-104 和图 3-105 所示。既要给它新的形体、新的生命，同时也要让它合理存在。这也像一场拼接游戏，它们的诞生代表着某种视觉奇观、某种动画风格的诞生！

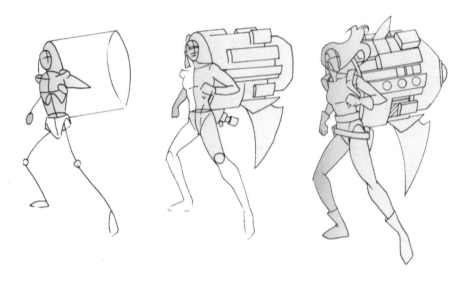

图 3-104　*Comic Christopher Hart*（美国）

图 3-105　《攻壳机动队》电影概念设定

本节将从奇观原理的思维创作角度出发，重点讲述动物与人物结构结合、人物与动物结构结合两种"移花接木"创作方式。

3.5.1 奇观原理

奇观即罕见而又新奇的事物。如今的社会是一个信息爆炸的时代，人们接受信息和知识的途径变得简便而快捷。对信息的接收和消化也不再只通过文字、声音和简单的图像理解来完成，人们坐在家里或者只是拥有一台计算机、一部手机便可以知晓天下事，观看天下奇观。这使得审美的范围变得更广，而人们对美的要求也越来越挑剔。

满足观众的猎奇心理是获得观众认可的途径之一。而奇观的创造可以通过影片世界架构中的场景奇观（例如，动画片《疯狂动物城》中动物城这样的乌托邦，如图 3-106 所示）和人物关系奇观（例如，动画短片《雇佣人生》中人的相互雇佣关系，如图 3-107 所示），以及角色造型奇观来实现。对于角色创作来说，创作一个令观众感觉新奇的事物，并讲述一个新奇世界的有趣事情，很大程度上既是创作者创作的需求，又是观众的观影需求。例如盒子怪，这可能是很多孩子在小的时候都有过的恐怖想象："旧盒子里有什么？怪物吗？它们是坏人还是好人？"当与真正的盒子怪格格不入的一个孩子在旧盒子里长大时，这个世界又会发生什么变化？ 2014 年在环球影业出品的动画《盒子怪》里，人们看到了这样一个盒子和怪物形体结合的生物，当然还有一个始终套着盒子的小孩，如图 3-108 所示。

图 3-106　《疯狂动物城》中的场景（环境设计师 Matthias Lechner）

图 3-107　《雇佣人生》（阿根廷，2008 年）

图 3-108　《盒子怪》（美国，2014 年）

　　奇观的展现可以是创作者的奇思异想，例如：《机器人 9 号》中的这些机器人是一些缝纫人，导演申·阿克最初用碎布头、别针、纽扣和木屑等来制作这些机器人，最后在影片中也都基本保留了导演的初衷，如图 3-109 所示。

图 3-109　《机器人 9 号》（美国，2009 年）

　　创作也可以通过人们熟知的内容进行再创作，或者是将大家不熟悉的文化元素搬出来进行创作。例如，美国好莱坞惯常用吸取异国风情的创作方式，如《功夫熊猫》《埃及王子》《风中奇缘》《生命之书》等动画角色的特色，便是异域人物或者景象的展现。对不了解这些国度的人来说，熊猫、埃及人、土著人、斗牛士都是奇观。至少这些与人们每天都看到的人大不相同。因此在创作的时候可以充分考虑到角色创作的"奇观""猎奇"思路。

　　对现实生活的借鉴也是一种奇观创作的来源。通过大量的实践证明，从现实生活的实物中借鉴和适当的嫁接是一种比较受用的方法。嫁接听上去有点生硬，但适度地把握创作需求，并能够"移花接木"会产生相当不错的角色，如图3-110所示的角色造型作品中，人物的腿部和螺旋造型的结合是一个非常好的"移花接木"的案例。

图3-110　"移花接木"角色创作（2014级动画专业，张旭）

　　动画中表演的通常是有生命的角色，因此不管是动物还是一般物象的表演都采用了"拟人化"的特征。在拟人化创作中，暂且把它分为两个方向："动物拟人"（图3-111和图3-112）及"人拟动物"（图3-113）。

图3-111　《守护者联盟》手稿　　　　　图3-112　《穿靴子的猫》手稿

图 3-113　"人拟动物"

3.5.2　动物与人的结合：动物拟人

在实拍的电影创作中，让动物来为人类表演听上去是不可思议也是很难掌控的。然而人们却经常幻想这些生活在周围的小动物在发生着天翻地覆的巨大事件。例如，最渺小的蚂蚁世界是否也存在等级、矛盾冲突及拯救族群的探险？在皮克斯的《虫虫特工队》（图 3-114）中，人们体验到了如同人类族群一样的故事经历，充满着奇思妙想的年轻蚂蚁总是试图给蚂蚁王国带来一些改革，却总是遭遇恪守规矩的同族人、新领导阶层的反对、蔑视甚至打压，小小的蚂蚁如何向世界证明自己呢？不妨看看这部影片去寻找答案吧。

图 3-114　《虫虫特工队》海报画面及手稿中的蚂蚁新王后（美国，1998 年）

当所有的动物都聚集在一个如同人类世界翻版的乌托邦里，是否发生着像人类世界一样的精彩人生故事？《疯狂动物城》（图 3-115 和图 3-116）里所建立的动物世界有着类似于人类世界的世界架构，拥有着合理而新潮的"动物规则"，着实让观众欢呼！他们既是为这些动画角色欢呼，又是为这些角色影射的人类角色欢呼。而对于创作者来说，在了解不同动物习性的同时赋予角色不同职业、个性和表演能力的过程，更是源源不断有创作火花崩现的高潮期。

人尽皆知的米老鼠便是拟人化的小动物的代表。在米奇王国中，鸭子、狗都是像人一样生活的角色（图 3-117）。在《功夫熊猫》（图 3-118）的世界中，动物仍旧是全部故事的主角。

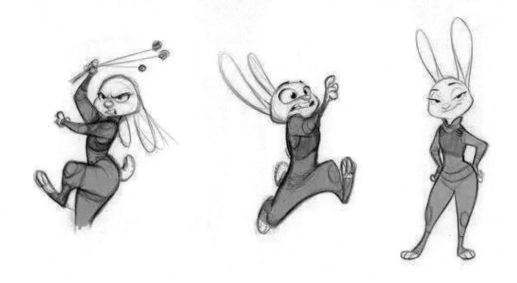

图 3-115　《疯狂动物城》中的兔子朱迪（美国迪士尼，2016 年）

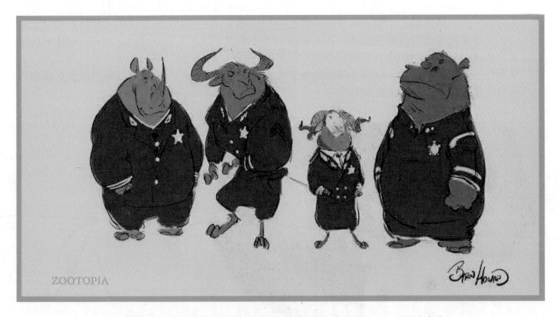

图 3-116　《疯狂动物城》中的部分手稿（美国迪士尼，2016 年）

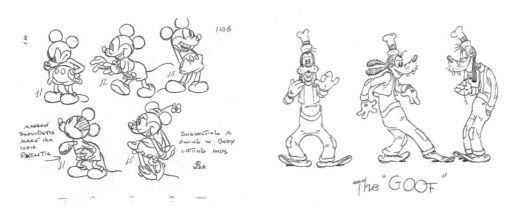

图 3-117　《米老鼠和唐老鸭》中的米奇、米妮和高飞（美国迪士尼）

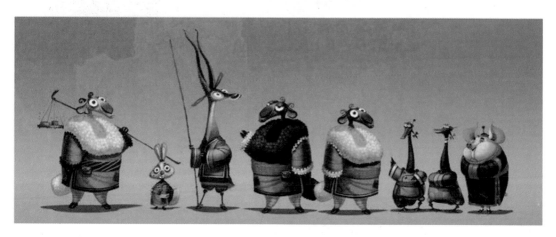

图 3-118　《功夫熊猫》（美国梦工厂，2008 年）

这种创作通常会保留动物的特点，加入很多接近人的造型部分，例如五官、手脚、服装、行动能力（直立、端碗吃饭、握笔写字、梳头发、化妆等）、生活习性（上学、工作、恋爱等）及情绪（兴奋、愤怒、嫉妒等），创作者要让动物能够像人一样摆出各种情绪的表情，并能站立、穿衣、生活等。

保留动物特性的动物角色

当然在上面一类的影片中，也有很多与动物相关的动画角色保留了更多的动物特色，即加入较少的人的结构和成分。米奇和《猫和老鼠》中的 Jerry（图 3-119）采用的就是截然不同的两种方式对动物小老鼠进行的设计。米奇的设计偏向人的形体，在手脚及服装设计上都有体现，而 Jerry 则更偏向于动物特点的表现，并在此基础之上让角色具有各种想法、心态，进行各种情绪的表演。

图 3-119　《猫和老鼠》中的 Jerry

　　被誉为动画版哈姆雷特的《狮子王》（图3-120）中，角色都采用了原生态的动物生活和动作方式，里面鲜有人类的参与。当然，对狮子世界的表现必然要让狮子和其他动物像人一样有表演成分，然而这种程度是以模拟真实为主的。在这部动画里，狮子的动作细腻生动，表演惟妙惟肖。《森林王子》（图3-121）、《人猿泰山》（图3-122）等动画中的森林动物也采用了此类创作形式。

图3-120　《狮子王》（美国迪士尼，1994年）　　　图3-121　《森林王子》（美国迪士尼，1967年）

图3-122　《人猿泰山》（美国迪士尼，1999年）

　　一般来说，单纯地表现动物世界的时候，角色会采用更多类人的设计元素，例如《疯狂动物城》《功夫熊猫》等；而动画中有人的参与时，角色就会更偏向于动物外形和特色，如图3-123所示的《UP》中的金毛道格。除非有特殊情况，这些动物通常保持沉默不会开口说话，如《猫和老鼠》《龙猫》等动画中动物和人物角色的关系。但是具有奇特引导功能的动物角色也有很多，它们会选择时机开口说话，例如《鬼妈妈》中的动物，如图3-124所示。

图 3-123　《UP》中的手稿设计（美国皮克斯，2009 年）

图 3-124　《鬼妈妈》手稿设计（美国焦点，2009 年）

在宫崎骏的动画《猫的报恩》中，猫的世界和人类的世界区分明确。这种世界观的架构就是各自在各自的世界生活，互相不打扰，基于某种机缘巧合的交汇（女主角小春救了猫国的王子，猫们便开始报恩行动）便是故事情节转向的开始。故事中的猫男爵是典型的拟人化动物。故事中的女主角被邀请到猫国并答应做王妃，她被变出了猫耳朵、嘴巴、爪子，还有尾巴，在成为王妃之前会被变成猫（图 3-125 和图 3-126）—让两个世界交融的解决办法便是让它们一致起来。

图 3-125　《猫的报恩》（日本吉卜力，2002 年）

图 3-126 《猫的报恩》（日本吉卜力，2002 年）

当然，还可以对动物角色的功能进行夸张的想象。例如，《龙猫》当中的巴士猫，如图 3-127；《鬼妈妈》当中的昆虫座椅等，如图 3-128 所示。它们是动物也是工具。可见，对动物角色的处理也会呈现出截然不同的创作方向，当然最主要的是需要强大的编剧或导演来给出前期的概念设定。

图 3-127 《龙猫》（日本吉卜力）

图 3-128 《鬼妈妈》（美国，2009 年）

3.5.3 人与动物结构的结合：人拟动物

前面所讲的都是动物角色的类人表演，人物角色与动物角色的结合还有另外一种形式：在人形的基础之上与动物局部结构相结合，可以简单地理解为具有某些动物元素的人类（主体还是人，只是具有动物的形态）。不得不说在《疯狂原始人》中，设定角色的时候有意将人类角色的设计更靠近猿类，如图 3-129 所示。最容易让人想到的还有天使、人鱼等，这些角色拥有人的身体，还有鸟类的夸张翅膀或者鱼的尾巴。如图 3-130 所示为宫崎骏的一部反战题材的动画 MV《On Your Mark》中长了天使翅膀的女孩。

图 3-129　《疯狂原始人》的角色设定（美国）　　　图 3-130　《On Your Mark》（日本宫崎骏）

比如，美人鱼、半人马、羊人等角色在文学作品的塑造中已有概念原型，创作者对其视觉化的展现更是影片或者作品的视觉亮点。如在电影《纳尼亚传奇》系列电影中的半人马、鹿人等角色（如图 3-131 ）；在《千与千寻》中锅炉爷爷的蜘蛛身体造型（如图 3-132 ）。再比如，在中国传统故事《西游记》中的很多人物角色均是具有变异特质的人与动物结合的角色，如孙悟空、猪八戒等；还有如图 3-133 所示的《鬼妈妈》的变身过程也提供了一种最为直观的造型演变过程。

图 3-131　《纳尼亚传奇》的概念设定

图 3-132 《千与千寻》中的锅炉爷爷（日本吉卜力，2002）

图 3-133 《鬼妈妈》（美国，2009 年）

有时候人们已经很难分辨到底角色是人还是动物了，实际上，一般没有具体的创作要求把它们分辨得很清楚。在本书中这样分类只是便于对创作方法进行分析，任何时候，一旦掌握了创作方法，所有的标准都会淡化，而转为创意至上。

注意问题

试着将某类自己感兴趣的动物与角色结合时，要充分考虑结合的部位及结合方式，不要让这种方法演变成为生硬的嫁接。要让角色看上去合理、舒适，并且行动自如，要在形体结构、比例和细节上反复尝试并选择最佳设定。如图 3-134 至图 3-136 所示的学生课堂练习所体现的最终效果还是比较理想的。不妨找来一些此类动物的图片作为参考，并且为角色的形体结构进行合理的结合和装配，使它们合理、完善且充满奇观效应。

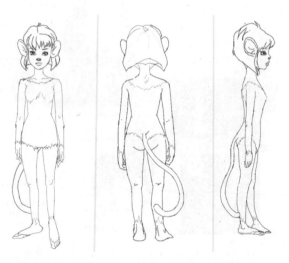

图 3-134 角色变形与联想作品（2014 级动画专业，贲丹）

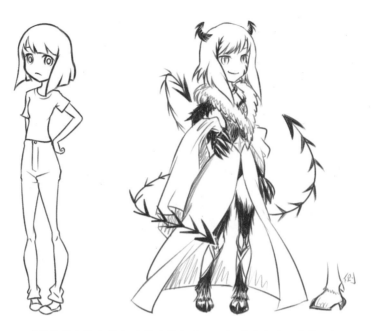

图 3-135　"移花接木"人物与动物的结合（2014 级动画专业，张佳玥）

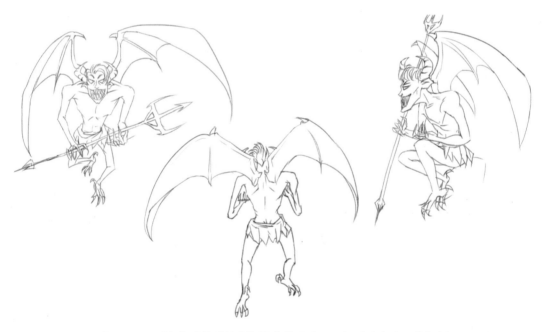

图 3-136　"人与动物的结合"课堂练习（2014 级动画专业，张旭）

3.6　移花接木（下）——机械人、怪物及其他

在上一节的讲解与练习中，介绍了人与动物的不同组合方式，本节将通过介绍角色与机械、怪物等嫁接、转换的方式，讲述另一类角色奇观的创作，如图 3-137 和图 3-138 所示。

图 3-137　《赛车总动员》角色设定图
（美国皮克斯，2006 年）

图 3-138　《机器人 Wall-E》角色设定图
（美国皮克斯，2008 年）

3.6.1　机械与人物角色的结合

机械人

　　把机械与角色进行关联是艺术家们擅长并热衷的方式之一。大家最为熟知且最有影响力的机械人莫过于变形金刚，如图 3-139 所示。变形金刚从家喻户晓的系列动画到风行影院的电影，其角色的所有实现都是完全虚拟的动画形式。它的原型诞生于日本，却最终被美国孩之宝公司看中并注资继续发展，其以变形金刚这一 IP 为核心的全产业链模式外延不断扩展。基于变形金刚可实现的由金刚人到汽车的完美机械变形原理，孩之宝公司的"变形金刚"玩具市场巨大，这也让该公司成为了当今世界上最大的玩具公司之一。

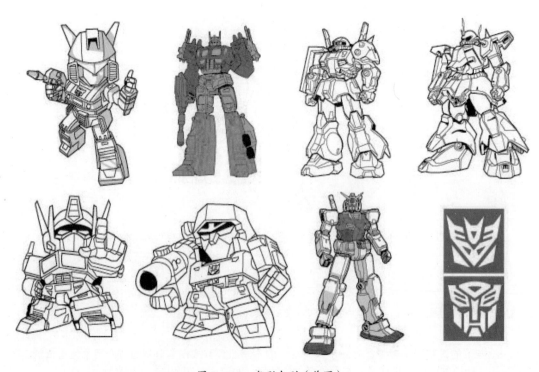

图 3-139　变形金刚（美国）

在三维影片中，擎天柱总共有 10 108 个零件，180 万块多边形面及 2 000 张材质贴图以支撑角色进行完美的表演。一个变形金刚的诞生分诸多步骤。首先进行前期概念设计、机械设定、绘制内部机械骨骼和外部盔甲设计，并初步尝试三维变形；接下来，进行接近完整的细节修改、润色、头部设计；最后，模型组成员将设计三维化。概念艺术的魅力建立在创意之上，而理性的逻辑关系和合理的生命机能赋予了角色能够表演的所有可能性。这类角色设定除了考虑美感的把握，还要设定其功能的内在逻辑与视觉外形的结合。因此要实现角色完整的表演和实用功能，让角色真正活起来，高精尖的机械原理对此大有帮助。

如果说变形金刚这类影片中的角色更多地强调机械特征，那么《机器人历险记》中的机器人设计则是将机器人深入拟人化的代表作（图 3-140）。这是一部由美国蓝天工作室于 2005 年制作的动画影片，这部影片讲述的是一个机器人世界的年轻人试图改变现有状态的故事，这个故事中的机器人并不是像其他以人为主角的作品中的机器人一样是罕见、特殊的物品，而是能像人一样正常生活的角色。角色有明确的性格和社会分工，剧情的逻辑关系也是建立在铁皮机器人与新一代机器人的社会矛盾与生存危机之上的。

图 3-140　《机器人历险记》（美国蓝天工作室，2005 年）

从角色的造型特征中可以看到，它们具有不同的年龄差别、功能差别和性别区分，有其自己内在的逻辑和生存规律(如机器人的造型并非一成不变的，它们会生长、发福，也会衰老)。在外形上看，这些机器人角色的设计是融合了人的特性的角色，或者可以理解为是假借机械外壳的人。从剧情逻辑的设定看，传统机器人与现代机器人的对比和冲突形成了其新颖的世界逻辑架构，角色的造型特征与年龄特性恰当地配合了这种剧情的设定。

在《机器人历险记》这部影片中，细节的视觉设定和剧情逻辑相得益彰，视觉造型、结构的功能性和角色性格定位在充分想象的基础上合理结合。此类影片还有《机器人 Wall-E》《赛车总动员》等。

在创作此类角色的时候要充分考虑到角色的行动机能，例如主角的父亲就是一个刷碗工，那么它的造型中就有一个可以收纳多种餐具的箱子，可以像抽屉一样拉开，还有明确的功能性分层，如图 3-141 所示。

图 3-141 　《机器人历险记》概念设定（机器人结构和材质的创意来源）

"赛博格"（cyborg）

在很多科幻题材的动画中，人物和机械的结合是人们对机械崇拜或者尝试性的一种创作，如图 3-142 所示。人类对机械有着强烈的好奇心，但是也有着巨大的恐惧心理。在这类影片中，对机械的运用在一定程度上是创作者对角色的联想，并且是服务于创作者对剧本或者科技的深度思考的。

20 世纪 60 年代，美国航空航天局（NASA）的两位科学家曼弗雷德·克林斯和内森·克兰提出了一种大胆设想：通过机械、药物等技术手段对人体进行拓展，可以增强宇航员的身体性能，形成一个"自我调节的人机系统"，以适应外太空严酷的生存环境。他们取"控制论"（cybernetics）与"有机体"（organism）两个单词的词首造出"赛博格"（cyborg）一词。对"赛博格"进行高度概括，就是人和人造物组成的结合紧密的统一功能体。"赛博格"可以描述为用医学、生物学、仿生学等技术对有机体如人体进行控制，并与其不分彼此，构成和谐稳定的系统。它在科幻作品中常常表现为各种近似人类的生化人或者机械人。

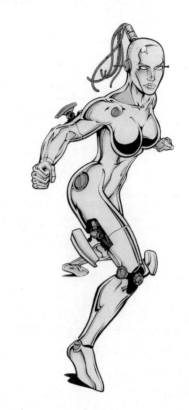

图 3-142 　Comic（美国 Christopher Hart）

　　在以往的哲学中，人与动物、机械这些"非人"之物是泾渭分明的，这是人之所以为人的首要纲领。因此民众对它的抵制，工业革命后兴起的抛弃机器、返回自然的思潮，都是想维持这一纲领。同时在大量的艺术作品中，人与生化角色的机械特征，以及由此产生的各种矛盾与不适被表现出来。例如，《攻壳机动队》以及后来的《黑客帝国》动画版中的各类角色。在这些角色里，有时候机械是可观看到的，例如手、脚，但很多时候这些是角色采用的人类外形之内的机械结构，如图 3-143 所示为《攻壳机动队》中的角色解剖开来之后的造型。无论是从视觉上还是从心理上来看，"赛博格"角色类型的动画都是机械、科技与现实结合的奇观展现。如图 3-144 所示为 CD Projekt RED 最新公开的游戏。

图 3-143　《攻壳机动队》（日本，1995 年）

图 3-144　CD Projekt RED 最新公开的游戏《Cyberpunk 2077》

角色与机械的局部结合

　　角色与机械或者生化体结合的方式有多种，例如，四肢的表现是常用的手段——机械手臂或者机械腿。如图 3-145 所示为动画《阿基拉》中的角色造型。这是局部的机械化，融合深入的还有人形外壳、机械内芯的角色或者机械外壳、人形内心的角色等。有的时候甚至只是很小的局部的结合，例如眼睛、大脑或者心脏等。试想一只植入了机械装置的眼睛（图 3-146，《骇客帝国》）或者一只钟表机械代替的心脏（图 3-147，《机械心》）会讲述着怎样的故事呢？这些优秀的动画给予人们视觉奇观的同时，动画剧本又将奇观的人生和可感的人性相结合，让人们在观看影片时不禁感叹、唏嘘、落泪。

图 3-145　《阿基拉》（日本大友克洋，1988 年）

图 3-146　《骇客帝国》动画版（多国合作）

图 3-147　《机械心》（法国，2014 年）

　　不论是何种形式的结合，机械元素的介入在一定程度上满足了观众的奇观心理，是一种角色拓展的创作方式。如果你对这种题材感兴趣，不妨尝试将其深入并完善，你会发现新的角色面孔，同时这对你的剧本创作也是一种较好的扩充方式。

　　对于本节讲述的方法，学生的大量练习也充分体现了他们对机械和奇异成分加入到角色中的强烈兴趣，下面就来欣赏他们的部分作品，如图 3-148 至图 3-151 所示。

图 3-148　角色的变化与联想（2016 级动画专业，潘泽）

图 3-149　角色变化与联想作品（2014 级动画专业，杨岩松）

图 3-150　角色变化与联想（2014 级动画专业，张旭）

图 3-151　角色变化与联想（2013 级动画专业，刘文）

3.6.2　怪物等其他物象的创作

　　除了动物和机械，还有诸如植物、一般物品、其他生物（怪物、骷髅、幽灵等）的结合。这些角色采用与人的形体或者脸部结合的"类物"角色，它们本身便是植物、物品或者其他生物。创作者对这些角色进行了精心的创作。

　　例如，1932 年迪士尼的第一部彩色动画《花与树》（图 3-152）中各种树、花均是以不能移动的植物为原型的。片中的纤细、柔美、极富魅力的女性树和憨厚、老实、真诚的男性树，充当小喽啰的小花们，在造型设计和动作设计中将角色本性完美地展现了出来。这与现实生活中的树相比，具有了细腻的性别及体型特征。《鬼妈妈》（图 3-153）中飞在空中的幽灵小孩也是这种类型的创作，为了配合表演，动画角色与人型的相似结合是角色能够顺利表演的重要因素。

图 3-152　《花与树》（美国，1932 年）　　　　图 3-153　《鬼妈妈》中幽灵的设计

　　再比如，《玩具总动员》（图 3-154）、《乐高大电影》（图 3-155）、《芭比公主》等影片中各种具有生命和不同个性的玩具，都是玩具角色的真实演绎，因此在影片中，角色还是具有玩具属性的。它们的腿随时会掉下来，眼珠也会时不时地找不到，甚至转身都需要脚步逐渐挪动或者两腿并立旋转。玩具具有的局限，动画角色也都拥有，虽然角色具有了生命，但是它们的属性仍旧是玩具。创作者在创作动画角色的同时也是对玩具的开发。

图 3-154　《玩具总动员》（美国皮克斯）

图 3-155　《乐高大电影》（美国华纳，2014 年）

这种例子数不胜数。会说话的花瓶、会跳舞的杯子、会飞的地毯、神奇的帽子等角色，这些角色或多或少地被创作者进行了加工以适合动画的表演。

当然，还有一些借鉴某些"元素"的创作，比如骷髅，是常被使用的元素。在《僵尸新娘》（图 3-156）中，生活在阴曹地府的角色们都是骷髅人，然而这些骷髅却同人类一样，有着年龄、高矮胖瘦、职业、个性等差异。因此，骷髅变得十分丰富，它们穿着不同类型的服装，采用不同的形态和动作进行表演，成就了一个精彩的骷髅世界。影片《鬼妈妈》（图 3-157）中，真实的鬼妈妈是一个骷髅脸的怪物。

Other Mother 2
Coraline

图 3-156　《僵尸新娘》角色设定　　　　　　　　　图 3-157　《鬼妈妈》角色设定

取材于墨西哥神话的动画电影《生命之书》（图 3-158）中的角色造型采用了木雕、羽毛、各种神话元素。浑身的衣服充满了墨西哥味道，华丽而鲜艳的斗牛服被设计成了符号化模块的组合，体现出了男子的力量感。片中各种民族元素和黑暗风格元素在角色设计中的穿插令人眼花缭乱，着实是一部异域"视觉奇观"的盛宴。

图 3-158　《生命之书》（美国福克斯，2014 年）

怪物类角色（奇怪生物的奇思妙想）

　　与拟人角色相比，怪物角色通常扮演着与人对立或者合作的群体。例如，在《疯狂原始人》中，原始人类因为不先进的工具、生活技能和对世界的未知，各种奇怪的生物形成了他们恶劣的生存环境。哪怕是渺小的昆虫都会给人类带来致命的危险。由于年代久远，人们对它们形象的可考依据较少，因此也具有了相当广阔的想象空间，可以从图 3-159 和图 3-160 中看到，创作者们脑洞大开，无限的创作灵感火花般闪亮。

图 3-159　《疯狂原始人》各种古怪生物的设定 1（美国迪士尼）

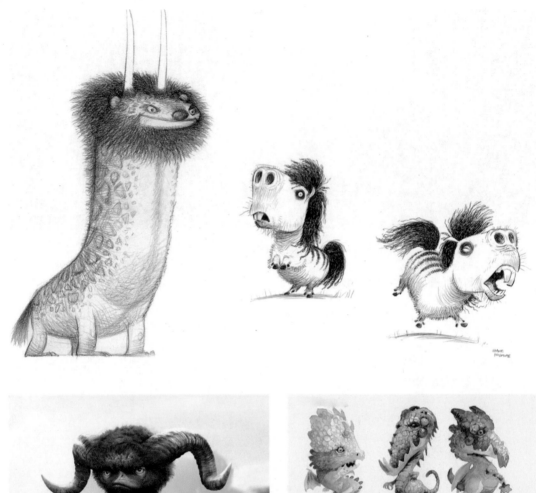

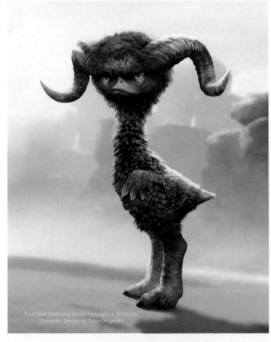

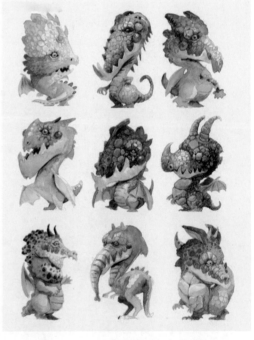

图 3-160 《疯狂原始人》各种古怪生物的设定 2（美国迪士尼）

　　在《怪物公司》中，怪物已经没有任何限制，只要你足够可怕，就有着至高的恐吓能力，从而拥有优越的社会地位。对于创作人员来讲，没有约束的创作最容易产生创作乐趣和创作动力。从图3-161 至图 3-163 中可以看到，创作的过程也不仅仅只是通过手稿，还可以进行模型的塑造，例如运用泥一类的塑形材料，将角色按照创作意图进行 360° 全方位的创作。

图 3-161　《怪物公司》的萨利手稿创作

图 3-162　用泥塑将角色塑造出来（美国皮克斯）

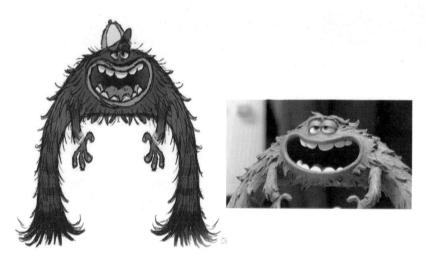

图 3-163　《怪兽大学》中的阿拱设定及泥塑模型

《怪兽大亨》中还有大量充满才气的角色创作及设定图（图3-164），感兴趣的学生可以在网络及相关书籍中搜索，欣赏并学习。其他影片中人物与各种元素结合的角色造型实例，在此不再一一列举。创作者应该敏感地发现这些角色的构成元素，并在自己的创作中灵活运用这样的嫁接或者融合创作的手法。

这些生物的创作有些借鉴了某些生物，例如植物、动物或者微生物的形态，运用移花接木的创作方法能够很好地开展创作。看了这么多优秀的采借其他物像的优秀角色，你是不是能够想到更多呢？何不打开你的思路尝试一下，根据你的主题寻找相关素材，大胆开刀创作吧。下一个优秀角色的创作者就是能够触类旁通的你。

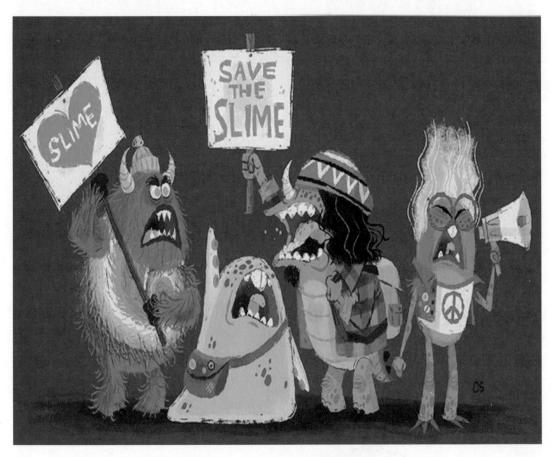

图3-164 《怪兽大学》中概念设计图

本节对应习题参见本书215页8.夸张和移花接木，可进行跟进创作。

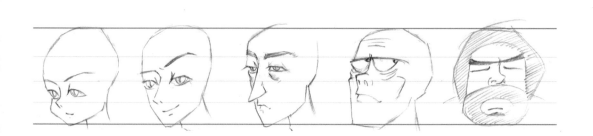

第 **4** 章

赋予角色脸部情绪：
脸"色"

一个角色从构思到表现，通常人们会选择先从肢体的印象和规划开始，这些是区分角色最笼统也是最鲜明的部分。而角色更深入的情态和个性，必然在角色的脸部表情中得到最直接的体现。角色的"脸"通常是人们在交流或者表演时更加关注的部分。可以说脸是表现情绪的最直接的部位，尤其是脸部五官的造型、五官表情细微的情绪变化对角色的塑造起到了至关重要的作用。如图 4-1 所示为摆拍动画《超级无敌掌门狗》中角色表情模型的制作案例。

图 4-1　《超级无敌掌门狗》中 Lady Tottington 脸部的模型制作

京剧脸谱——视觉造型与脸部表演的融合

佛教《无常经》中有"相由心生"一词，常被人们推崇并用以自勉。它大概表达的是人的内里心声会表现在外在的面相之上。善人常面相平和，慈眉善目，而恶人则丑陋蛮横，戏剧化的艺术京剧脸谱将这一点发挥得淋漓尽致。

京剧"脸谱"是指中国传统戏剧里男演员脸部的彩色化妆，依据角色年龄、个性、经历、心理等因素划分出了不同的化妆程式和色彩，如图 4-2 所示。

小小的脸部在京剧脸谱中拥有众多式样。如果从线条和布局的结构造型来看，脸谱大致可分为整脸、三块瓦脸、十字门脸、碎脸、歪脸、白粉脸、太监脸及小花脸的豆腐块。

每种脸谱虽画法各异，但都是从人的五官部位、性格特征出发的，以夸张、美化、变形、象征等手法来寓褒贬、分善恶，从而使人一目了然；脸谱又以色定调，如红色表示忠诚耿直、热情吉祥，如关羽；黑脸表示豪爽粗暴、刚正不阿，如包公；紫色表示老实忠厚，如徐延昭；黄色表示凶狠勇猛，如典韦；蓝色表示刚猛、忠直并富于反抗精神，如窦尔敦；白色表示奸诈多疑，如曹操等。

京剧脸谱既体现出了角色的定位，又展现出了角色情绪，它既是表情表演的依据，又是角色符号化的展示，实在是视觉造型兼表演的集大成者。用"脸色"来概括脸谱艺术既包含造型结构的组合关系，又囊括了动态表演的因素，这恰巧也是我们动画角色造型设计中对脸部设计的要求。

本章将详细讲解如何赋予角色传递"真情假意"的"脸色"。

本章所需学时：16 学时（讲授，6 学时；实践，10 学时）

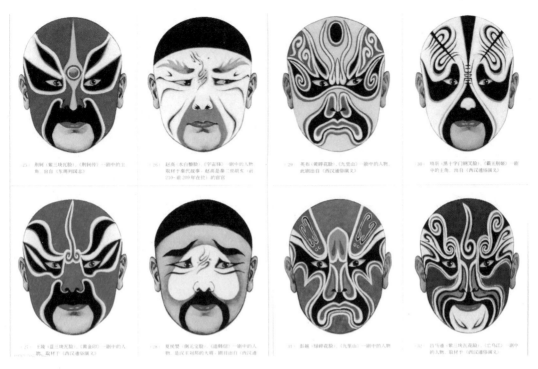

图 4-2　京剧脸谱实例

4.1　脸部造型与性格

4.1.1　结构

从狭义的构造上看脸部主要是指五官，但是从整体看脸部是整个头部结构中的一部分，其他关联部分如整头部、颈部等都是不应该忽视的结构。

1. 头部结构

头部从骨骼上看是两个主要部分：脑颅与面颅。脑颅从几何形上可以概括为圆形，而面颅部分可以理解为楔形；头部的肌肉密集而紧实，它们与人的五官关系密切，尤其要注意眉弓与眉毛、眼部肌肉与眼睛、颧骨、嘴部肌肉和嘴周围的肌肉等，它们在动画角色造型和表情的塑造上经常用到，如图 4-3 至图 4-5 所示。

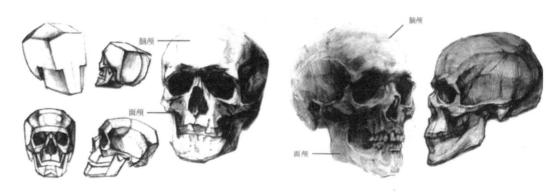

图 4-3　头部骨骼和体块结构

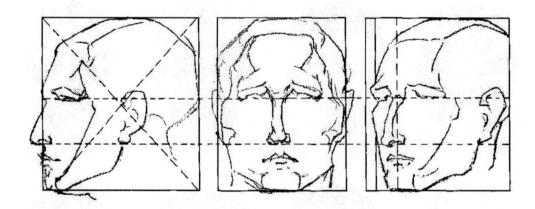

图 4-4　头部比例范例

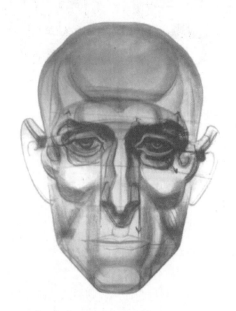

图 4-5　《头部素描·头部结构》（伯恩·霍加思）

　　颈部是头部与上身结合的桥梁，它的后侧颈椎内部是由无数块颈椎骨连接的骨骼结构，因此头部的运转在颈椎灵活的组合变化之下就可以轻松实现。如图 4-6 所示。

图 4-6　颈部肌肉结构分析

　　脖子上的胸锁乳突肌和锁骨部分是绘制角色必然会遇到的重要结构，也是很多学生在绘制角色时时常出错的地方。熟悉和明确其肌肉特征并能够灵活掌握，在绘制脸部变化时才能够利用脖子来辅助完成动作。

　　动画角色的造型具有夸张的特性，脸部也不例外。那么对于结构的扎实学习是否就可以放松甚至可以舍弃了呢？其实不然，扎实的结构功底是进行角色创作的有力基础，没有对结构和肌肉的掌握，很难创作出丰富而有生命力的角色。对于人体中诸如颈部结构的复杂结构，更应该熟练掌握。

　　充分地理解头部的结构需要大量的头颅和头像写生，这方面的可参考书籍很多，同学们可以在图书馆或者网络平台获取资源并学习。借此机会多多练习人体各部位的结构并熟练地掌握它们吧。

产生差异的部分

　　了解了头部的基本结构和比例特征，就要思考不同类型的脸部是由结构的何种变化而形成的。通过以下实例我们可以了解产生差异的原因。

　　（1）比例

　　注意面部各部位之间的比例关系，例如纵向三庭（发际—眉骨—鼻底—下巴三庭）的长度变化，通过这些局部细节的变化，可以看到不同年龄、个性特点的角色。如图 4-7 所示。

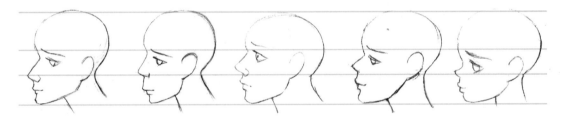

图 4-7　调整侧面五官之间的纵向比例进行变化尝试

　　（2）相对位置

　　脸部的倾斜线（侧面额头到下巴的倾斜线）可以改变角色特征，例如年龄差别、不同肤色人种的倾斜线角度等。如图 4-8 所示。

图 4-8　侧面五官的倾斜线可以改变角色特征

（3）局部造型

额头突出的程度、鼻梁的不同高度、下巴的突出程度等，与标准的结构有差别，但又合理、舒适。如图 4-9 所示。

图 4-9 尝试调整局部结构（鼻梁、嘴部、下巴等）

这几种不同部位的细微调整和变化可以使角色产生不同的造型变化，然而这些部分的调节并没有造成整个脸部的失衡或者别扭，是创作者对头部结构有深刻理解并能娴熟表现的结果。不妨在创作的时候考虑一下这些调整和变化，从而让角色特色鲜明。在此基础之上，对角色的头部进行各种角度的创作就会看上去更加合理了。从不同的部位做一下改变试试看，或许一个你钟爱的角色就由此诞生了。

4.1.2 脸型

在标准的人类脸型骨骼和肌肉组合关系中，人们所看到的都是共通的结构，然而大自然在创造人的时候是运用了怎样一种魔力，将一个个的人生得千变万化，即使是同一父母的兄弟姐妹也会各有特点呢？在视觉表现占绝对优势的动画中，角色的"面相"更是要尽可能体现出分明的黑白、善恶、个性。在创作角色伊始，就要让角色的脸具有符号化的特色，即非常明确的角色定位，脸型便是其中必不可少的表现因素。

人的脸型有很多种，例如圆脸、尖脸、长脸、方脸等。不同的形状会直观地给观众留下第一印象，让人感觉到不同的性格。圆脸是肉肉的，柔和的、圆润的；尖脸是美艳的、机灵的；长脸是刻板的、坚硬的；方脸是憨厚的、诚实的。如图 4-10 所示的《变身国王》这部动画片中的两位主角，宽厚、仁义的农夫采用了宽大的下颌配合宽厚的身躯，显得老实可靠。少不更事的年轻国王则采用了尖脸的造型配合消瘦的身躯，这也与他即将变身的骡马造型相契合。两位角色将典型的符号化脸型设计与角色性格交相呼应，很好地应和了影片剧情的设定和发展。

图 4-10　《变身国王》中憨厚的农夫（下巴宽厚）和自负的国王（瘦长脸），以及国王变成的骡马形象

　　坚硬而能担当的男性、柔和亲人的女性通常会让观众对应起方形和圆形的直观感受。在国产动画《方脸爷爷和圆脸奶奶》（图 4-11）中以概念化的方形和圆形作为爷爷和奶奶的脸型，让观众一开始就能够很好地辨识角色，并始终保持对角色个性的认同。再比如，美国皮克斯动画作品《飞屋环游记》中的男主角卡尔和其妻子的脸型设计也采用了对比性的方形和圆形（图 4-12）。故事中也没有悬念地表现出了坚硬不圆通的男性个性，以及柔和可爱阳光般的女性性格。也正是这样一个预设的故事开端，让失去爱妻的卡尔如同失去了生活的阳光般变得灰暗落寞。

图 4-11　《方脸爷爷和圆脸奶奶》　　图 4-12　《飞屋环游记》（美国皮克斯，2009 年）
　　（中国，1992 年）

　　在中国早期动画中的剪纸动画《葫芦兄弟》（图 4-13）中，正义勇敢的小葫芦娃（方中带圆的脸型）和阴险、诡计多端的蛇精（尖脸）形成了鲜明的对比。

　　由此可见，在角色造型设计中，角色的脸型在一定程度上是创作者对角色个性和定位的比喻和暗示。试着想象美丽的角色、可爱的角色、性感的角色、搞笑的角色、严肃的角色、阴险的角色、淳朴的角色、华丽的角色……并在脸型的处理上尽量体现出鲜明的差异，你是否有了绘制草图的冲动呢？

图 4-13 《葫芦兄弟》中的葫芦娃和蛇精

1. 脸型创作方法尝试

与脸部相关联的两个部分分别是：脑颅部分和面颅部分。人在刚出生的时候，身体的所有部位都有待成长，婴幼儿时期的头颅相对身长的比例显得特别大，尤其是脑颅部分，如图 4-14 所示为动画《冰雪奇缘》中对年幼的两姐妹的设定。

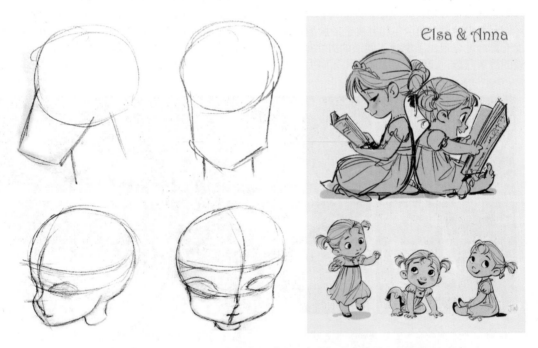

图 4-14 不同年龄脑颅和面颅比例差异；《冰雪奇缘》中的爱莎和安娜脸型设计

随着年龄的增长，面颅部分逐渐拉长，变成常见的"三庭五眼"的基本比例。在实际解剖的头颅当中，要更复杂，但是为了便于设计，暂且从两个部分的组合和变化开始。

（1）**年龄较小的角色**：例如婴儿或者幼儿，把脑颅部分处理成较大的圆形，面颅部分较小，呈突出的椭圆形，下巴较短。这样，角色的眼睛部分被强调，而脸颊肉感十足、憨态可掬，如图 4-15 所示。

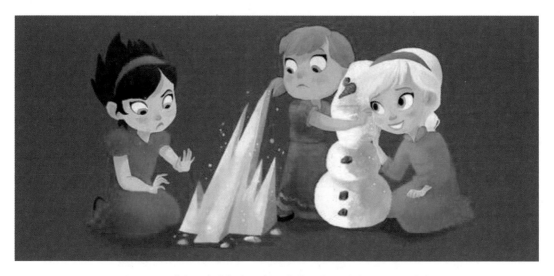

图 4-15　《冰雪奇缘》中幼年的爱莎和安娜（美国，2013 年）

（2）**可爱圆润型角色**：当把脑颅部分处理成稍大的圆形，面颅部分处理成颧骨处圆润、下巴尖尖的感觉时，角色形象是古灵精怪或者惹人喜爱的，通常是善良而且聪慧的角色如图 4-16 所示。如图 4-17 所示是在迪士尼动画中最常见的公主形象。包括白雪公主、长发公主等。

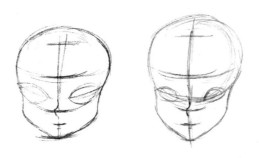

图 4-16　可爱圆润型角色

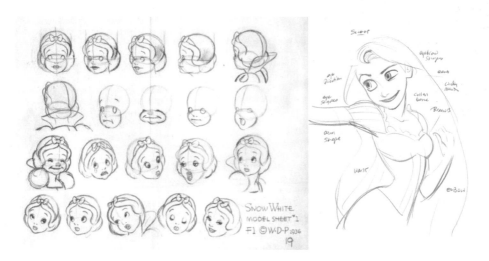

图 4-17　白雪公主、长发公主的脸型为可爱圆润型

（3）**稍显成熟型角色：** 如果是稍微成熟一些或者长脸的角色则拉长面颅部分，但是也要保持圆润且避免骨骼外露，例如睡美人爱洛公主（图4-18）。在宫崎骏的动画形象设计中，经常采用这样的方法来区分角色的年龄，例如千寻宽宽的可爱的脸型和小玲姐姐的稍长却不失圆润特征的脸型，同样美丽可爱，却用脸型很好地区分了年龄和成熟程度，如图4-19所示。

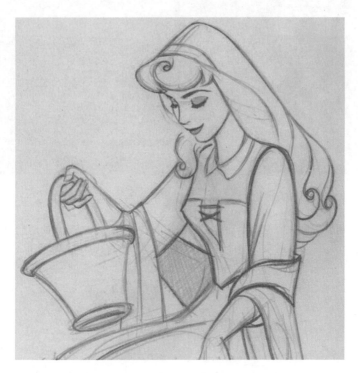

图4-18　《睡美人》爱洛公主

图4-19　《千与千寻》中千寻和小玲姐姐的脸型对比

（4）**刻薄负面型角色：** 突出骨骼会增加角色的年龄和负面感觉，例如女巫的角色通常要在拉长脸部的同时突出颧骨，如图4-20所示。这类角色有种不饱满、尖锐、精神匮乏的倾向。当然负面形象的脸型也可以处理成长形脸，这样的角色显得不是很可爱，不讨人喜欢，略显严肃或者刻板，如图4-21所示为负面角色形象。这些角色有着相似的处理手法，例如短小的额头、突出的颧骨或者消瘦的下颌等。

图 4-20　突出颧骨和腮骨的脸型设计

图 4-21　图例分别选自《鬼妈妈》《变身国王》《长发公主》中的反面女性角色

（5）肥胖型： 肥胖型角色在动画中经常出现，有时候她们是可爱、温和、甜美的，但有时候她们也是柔弱、怪异、厉害的。为了加强对比，会缩小脑颅部分的比例而强调面颅部分，必要时还会增加厚厚的下巴或者连上脖子来强调其脸的肥胖，如图 4-22 和图 4-23 所示的《头脑特工队》和《鬼妈妈》中的肥胖角色。

图 4-22　《头脑特工队》中的角色忧忧的泥塑模型

图 4-23 《鬼妈妈》中的造型设计

如图 4-24 所示是对肥胖型角色的各种尝试，可以尝试突出"肉肉的"颧骨、腮部结构部分，还可以尝试抹平脸部的颧骨、腮骨等结构，而让整张脸圆起来。为了配合角色，也可以尝试做一些附件的辅助表现，例如耳朵、发式、动作等。

图 4-24 对肥胖型角色脸型的各种尝试

2. 特殊风格与角色

角色脸型造型的变化方式不只是脑颅和面颅部分的组合方式，还与创作风格、夸张程度等表现形式有关系。在某些更加具有几何形特征的造型中，这种形式会被打破或者发生变异。基于此，角色脸型的特殊造型会产生出让人意想不到的风格。

在《头脑特工队》(图 4-25)这部影片中，角色的脸型被赋予了正圆形(乐乐)、扁圆形(厌厌)、连脖子的长圆形(忧忧)、细长弯曲条形(胆小)、方形(怒怒)等形状，这些形状与角色的性格匹配，跟随大部分人的直接感受来定义角色。通常在影片中人们都会采取"一眼便能够辨识的角色定位"的立场来进行角色的设计。

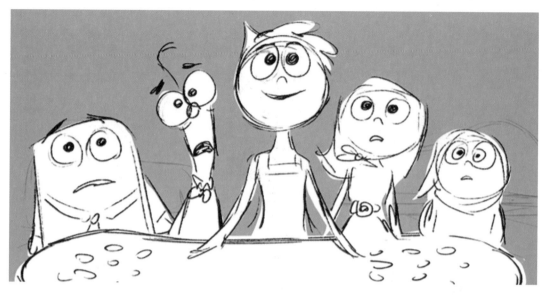

图 4-25　《头脑特工队》中 5 个不同性格的代表(美国皮克斯，2015 年)

对两种组合方式的造型变化，并不能够涵盖所有造型的类型，而是对一般角色造型性格的解释。在尝试进行脸型的各种变化时，角色会展现出不同的"大概感觉"。当然也有一些特殊的例子，角色随着剧情的转变性格也会有所变化，比如伪装善良的负面角色，例如《冰雪奇缘》中的汉斯王子，一开始他以一个温和有礼的王子出现，在博得了安娜的信任之后企图霸占姐妹俩的王国，而他的脸也随着剧情的变化变得可恶起来。也有相貌丑陋的正面人物，如动画《钟楼怪人》中的怪人加西莫多，以及《美女与野兽》中的野兽，如图 4-26 所示。

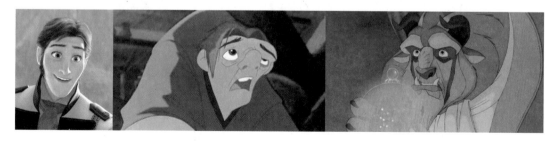

图 4-26　从左至右依次为《冰雪奇缘》《钟楼怪人》《美女与野兽》中的角色造型

当然，这些角色的创作一开始是要给人一种负面感受的，随着剧情的转变而重新定义角色。角色依据剧情的表演可以改变一开始大家对角色的认识。这是动态艺术的最大优势，它可以利用时间和剧情改变人们对角色的视觉认知。这在后面的表情中也会进行讲解。

接下来，将深入刻画更多的五官造型来匹配角色的定位，并拓展表情的变化来进行符合角色性格的表演，进一步诠释角色。

本节对应习题参见本书 216 页 9. 脸部造型与性格，可进行跟进创作。

4.2 "眉眼"传情

眼睛就像是上帝在人的身体上打开的一扇窗户，人们透过它与这个色彩斑斓的世界沟通，也通过它与周围的人沟通。人的情绪会通过眉眼的变化传递给世界。眉眼具有天生的"形状"，也具有可以变化"表情"的能力。在设计角色的时候，可以在眉眼造型上创作，还可以在眉眼丰富的变化中进行创作，如图4-27所示。

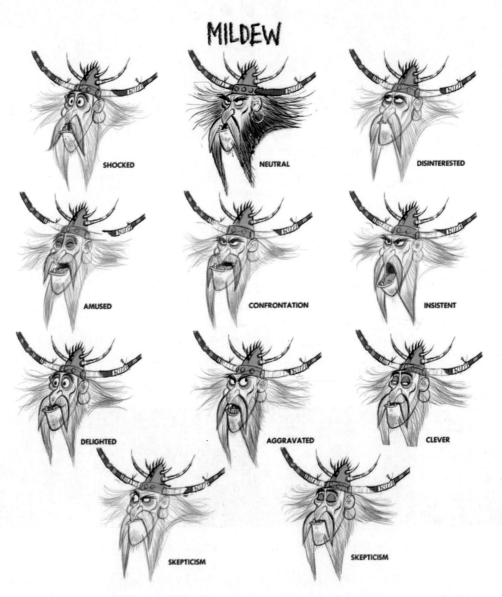

图 4-27　电视版《驯龙高手》中 Mildew 的五官造型表

4.2.1 眼睛的形状

首先来看眼睛的造型。人类的眼睛在正常的五官比例中通常遵循"三庭五眼"的标准，这就像是人体比例中的头长。然而，动画的夸张特性改变了这种常规比例，同时在五官的比例当中也会有所体现，比如夸大想要重点突出的部分来强调它的功能。中国汉语中有大量描绘眼睛的词汇，例如"浓

眉大眼""炯炯有神""眉清目秀"，表达眼睛传神作用的有"飞眼传情""脉脉含情""暗送秋波"
等动态，如图 4-28 所示。

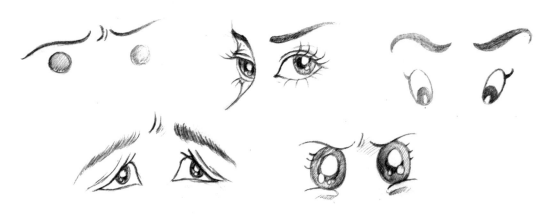

<p style="text-align:center">图 4-28　各种眉眼的形状和状态尝试</p>

　　人类具有共通的审美，通常会对漂亮的事物产生强烈的迷恋，例如美人、花朵，它们是人们时
常赞美的对象。美丽的眼睛是美人角色中十分关键的部分。眉目清秀的眼睛通常会在脸上占较大的
比例。因此，"大"而"有神"是人们对美丽角色的一般定义。这一点在日本动画中得到了极度的
夸张表现。眼睛被夸大且简化为接近圆的形状，瞳孔被放大且圆瞪。例如，以 20 世纪 90 年代风靡
的《美少女战士》为代表的少女漫画和动画中的角色大多都是这种超大的眼睛形状，如图 4-29 所示。
再比如，在《冰雪奇缘》中的爱莎和安娜也具有这种超大的眼睛造型，如图 4-30 所示。

<p style="text-align:center">图 4-29　《美少女战士》（日本，1992 年）</p>

图4-30 《冰雪奇缘》中安娜的造型

　　相反，一些反面角色或者个性十足的角色通常采用较小的眼睛和夸张变小的瞳孔处理方法。例如，在《盗梦侦探》中一人分饰两角的女性，一个是理性的科学研究员，另外一个是可以进入人的梦境进行治疗的活泼的"红辣椒"。两者同为一人，但却在造型设计上区别甚大，甚至形成了鲜明的对比。在眼睛的处理上，活泼的红辣椒被处理成了圆形稍大的眼睛，而理性的研究员则是狭长的眼睛，如图4-31所示。

图4-31 《盗梦侦探》（日本，2006年）

　　刻画人物性格凛冽或者充满邪气的眼睛时,通常会增加眼睛的斜度或者力量感,例如《盗梦侦探》中理性的研究员,眼睛的形状也显露了角色性格当中坚毅和冷静的一面。在很多男性角色的处理上通常也能够看到这样的实例。例如,图 4-32 所示的《大圣归来》中的孙悟空和《灌篮高手》中的樱木花道,以及《龙珠》中的孙悟空。角色眼睛狭长、冷峻的造型彰显了男性角色的阳刚魅力。

图 4-32　图例来自《大圣归来》（中国）、《灌篮高手》（日本）、《龙珠》（日本）

　　还有一些卡通风格的动画,眼睛的形状被简化成了线条和点的组合。这种方式带有漫画的简练和直接的特征,同时其情绪表情丰富、细腻,适合抽象类风格的动画。例如,图 4-33 和图 4-34 所示的卡通风格的动画角色中的眼睛就是简化的点或者圆。

图 4-33　《麦兜的故事》（中国台湾）　　　图 4-34　《我的邻居山田君》（日本,吉卜力）

关于眼睛的形状，有着太多不同的实例和风格。创作者可以根据个人的创作风格进行形状的变化和创作。

4.2.2 眉毛的形状和位置

眉毛的形状有很多种，有舒展的"柳叶眉"、浓烈的"毛毛虫眉"、棱角鲜明的"剑眉"、略带诡异的"点眉"（如日本江户时代的美女妆容特征），另外，一根线的眉毛也十分常见。如图 4-35 所示为各种眉毛的形状。

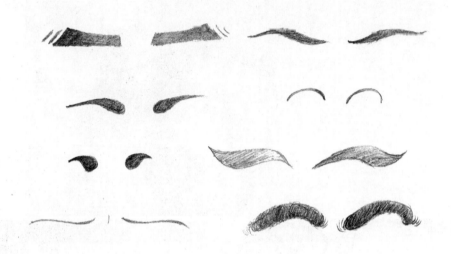

图 4-35 各种眉毛的形状

眉毛的形状与角色的设定要匹配。例如，人们用"柳叶弯眉"来描绘柔和女性眉毛的形状如柳叶，鲁迅先生用诗句"横眉冷对千夫指"来定义大义凛然的形象；不少热血动画形象的眉毛被设计得棱角分明，如图 4-36 所示为《龙珠》中悟空这一力量型角色的眉型。

图 4-36 日本动画片《龙珠》中的悟空和黑悟空的形象

眉毛在角色的脸部占据的面积并不大，但却是面部表情中的重要元素。它通常要和眼睛共同搭档来表演。眉毛的表演展现着一个人自己的情绪变化，时而"眉头紧蹙"，时而"剑拔弩张"，时而"眉开眼笑"，嬉笑怒骂，眉眼始终是领军的部位，甚至在情不自禁之时，眉毛还会飞出脸庞，上演搞笑到极致的表情变化，如图 4-37 所示的《冰河世纪》中的树懒希德。

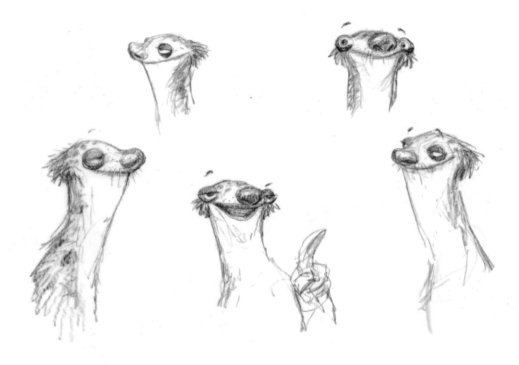

图 4-37 《冰河世纪》中的希德

　　有时候还可以结合角色造型的特色，利用角色眼睛部分的造型来代替眉毛的变化，例如迪士尼动画《米老鼠和唐老鸭》中的布鲁托，眉弓部分并没有眉毛的形状，但是眉弓却代替眉毛完成了各种造型的变化，如图 4-38 所示。图 4-39《功夫熊猫》的主角熊猫阿宝（图 4-40）的眼睛结构中就没有眉毛的具体造型，但是在角色的各种表情变化中却可以看到眉宇间丰富的变化。《功夫熊猫》中的很多角色都有着复杂的眼部结构，如豹子、浣熊、熊猫等，眼睛周围的形状具有强烈的装饰感，而眉宇间的变化富有强烈的整体性和流动性。

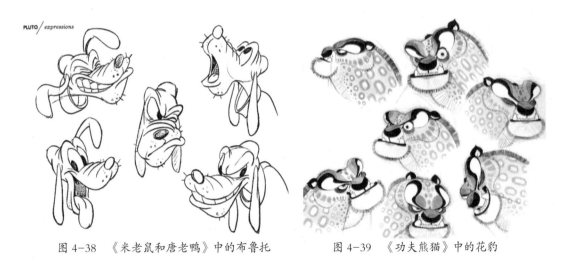

图 4-38 《米老鼠和唐老鸭》中的布鲁托　　　　图 4-39 《功夫熊猫》中的花豹

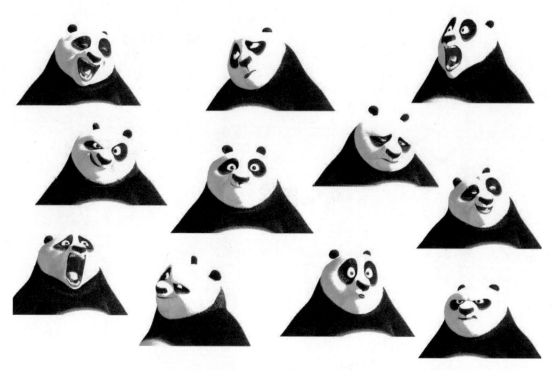

图 4-40　《功夫熊猫》中的熊猫阿宝（美国梦工厂，2008 年）

4.2.3　眉目表情的变化

下面运用一种简便的方法来理解眉目变化的规律——可以弹压的小球。把眉眼部分看成是一个小球。小球的自然状态即人们平常的表情。

小球被横向挤压或者被纵向拉伸之后，它会呈现出拉长或者横向压扁的形状，如图 4-41 所示。

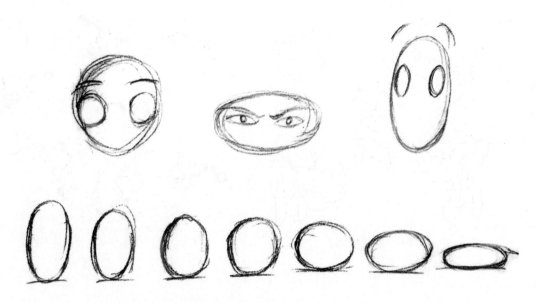

图 4-41　把眉眼部分的变化放在有弹性变化的小球里

1. 两个表情挤压小实验

尝试对着镜子来调节你的眉眼，努力集中和压扁眉眼，你会看到自己是什么样的表情？

尝试对着镜子调节你的表情，让眉眼纵向拉伸，你会看到自己是什么样的表情？

没错，当一个人气愤或者极度不解时会压扁眉毛和眼睛。而当一个人兴奋或者吃惊时，会纵向拉伸眉眼，如图 4-42 左上所示，像极了跳起的小球，此时可能出现的配合动作是：笑着张口或者呈 O 形的嘴巴。小球代表了一个人眉眼表情中伸缩变化的极限。运用小球原理可以让创作者整体把握表情变化的规律。在原型、压扁和拉伸 3 种状态中间，可以尝试调节表情变化的幅度，来创作出其他不同程度的表情。

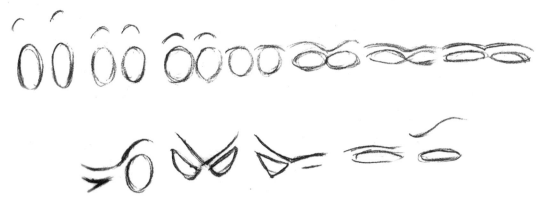

图 4-42　眉眼渐次拉伸和压扁

2. 尝试更多变化

在实际创作中，眉眼的变化并非完全对称，而且不对称的眉眼变化更容易增加角色的个性。例如，将被纵向挤压的小球继续往右侧挤压，右边的眉毛和眼睛被抬高，就会呈现出多疑、古怪的愤怒的表情，如图 4-43 所示。反方向亦会出现相似的变化。同样的道理也可以用在纵向挤压的表情中，抬高一侧眉眼，吃惊或者惊喜的表情会变得更加生动。

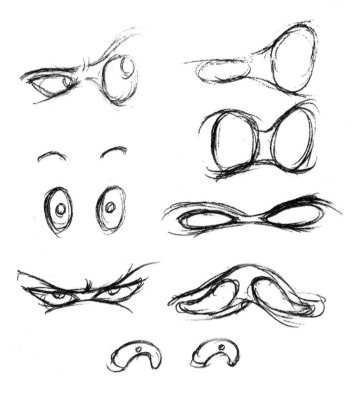

图 4-43　尝试更多变化和不对称的变化

由于创作风格的不同和角色表现方式的不同，这些原理运用程度会有所不同。找到了眉眼变化的原理和方法，不妨和角色结合起来进行更多的尝试，如图 4-44（法国动画《凯尔经的秘密》中的表情创作实例）所示。

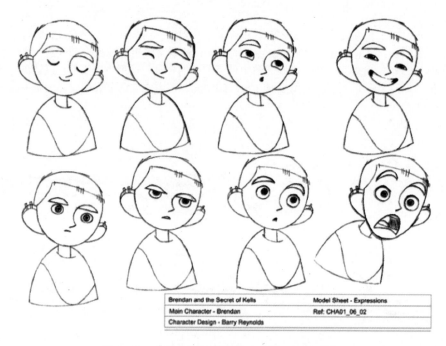

Brendan and the Secret of Kells	Model Sheet - Expressions
Main Character - Brendan	Ref: CHA01_06_02
Character Design - Barry Reynolds	

图 4-44　《凯尔经的秘密》（法国，2009 年）

本节对应习题参见本书 217 页 10."眉眼"传情，可进行跟进创作，并把这些眉眼变化的尝试放在所创作的角色之中。

4.3　嘴型与口型

嘴的造型与其内在骨骼和肌肉结构紧密相连。熟练地进行嘴部各种造型的变化需要对其结构有深刻的理解和掌握，如图 4-45 所示。此部分内容可以在人体解剖和结构书籍中深入，在此不做细述。

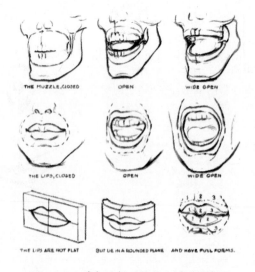

图 4-45　嘴部的解剖结构和造型分解

嘴巴在脸色的表达中与其他五官共同协作来传递情绪。本节着重从嘴型和口型两个方面，讲述嘴巴的造型和表情。

4.3.1　嘴型

嘴型，即嘴巴的造型。在不同风格的影片中，嘴的造型方式千差万别。有接近真人的写实类型的嘴唇形状，还有简化到线条的漫画嘴形。同眼睛一样，在创作时，创作者可以通过嘴型的造型来了解角色的基本定位和影片的风格。

在大部分动画影片中，会采用更加简化和抽象的处理方式，如图 4-46 所示。这与动画的制作工艺有关，越加简练，工作量越小，尤其是需要填色的嘴型，这会减少大量的劳动力，节约生产成本。即便是写实类风格的动画，其嘴型也会适当地简化。例如，在很多写实类风格的日本动画的角色中，其角色的嘴型通常也是写实的，动画《千年女优》中女主角的嘴型便是在真实嘴型基础上的简化处理，如图 4-47 所示。

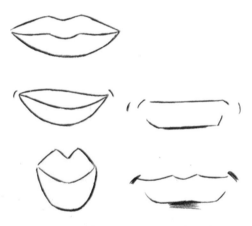

图 4-46　不同类型的动画、漫画中的嘴型

图 4-47　《千年女优》（日本，2002 年）

　　在大部分动画和漫画作品中，性感的嘴唇通常是浓烈而厚实的。例如，在《谁陷害了兔子罗杰》这部动画中，性感女神（图 4-48）的嘴唇就是典型的红唇白齿，在脸中所占比例较大。这在美国动画中时常出现，狂野性感的女性角色是很多漫画中的重要角色，迪士尼改编中国传统故事《花木兰》创作出的女性角色也具有这种特征，嘴唇厚且大，如图 4-49 所示。

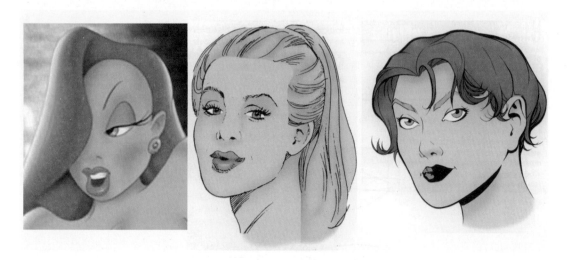

图 4-48　《谁陷害了兔子罗杰》中的性感女郎和美国漫画家 Christopher. Hart 作品中的女性

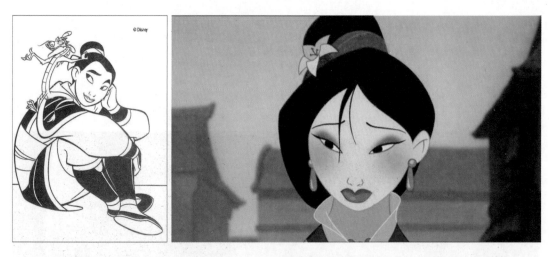

图 4-49　《花木兰》（美国迪士尼，1998 年）

　　当然，对于性感的理解不同，地域和文化的审美心理不同，表现形式也大不相同。例如，在中国传统的美女中，"樱桃小口"是美丽自然的形象，例如，中国台湾的动画《梁祝》中，祝英台的形象就是典型代表，如图 4-50 所示。

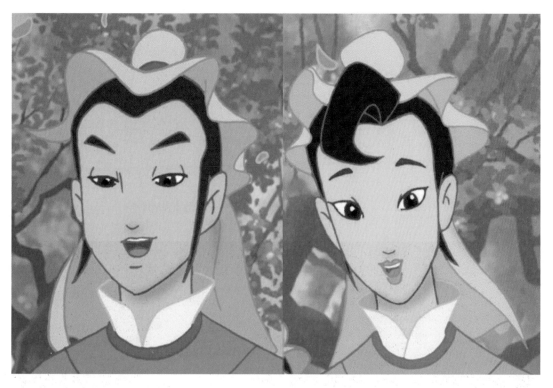

图 4-50 《梁山伯与祝英台》（中国台湾，2004 年）

男性角色的嘴唇形状设计比女性角色嘴唇的设计要简单得多。以《花木兰》中的男性角色为例（图 4-51 和图 4-52），不同年龄及不同性格的角色的嘴唇设计呈现出了不同的气质。嘴型的特征体现出了角色或坚强、或幽默、或温和的个性。当然，嘴型也不仅仅是孤立出来的造型，它需要和整个脸及五官联合起来共同体现角色的特征。例如，在日本动画《恶童》中，角色的嘴唇与其造型风格完全匹配，风格独特，如图 4-53 所示。

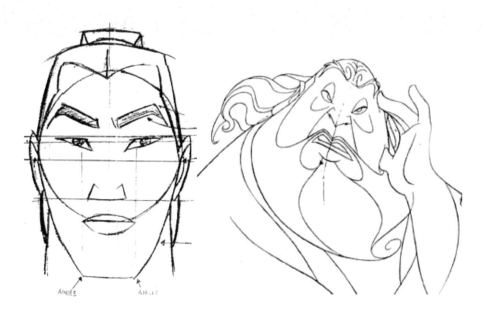

图 4-51 动画电影《花木兰》中的男性角色（美国迪士尼，1998 年）

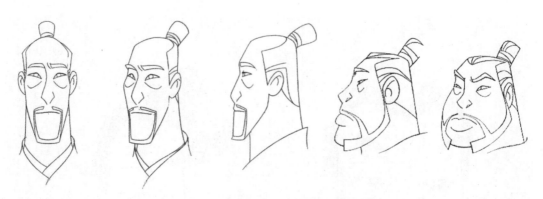

图 4-52　动画《花木兰》中的几个男性角色（美国迪士尼，1998 年）

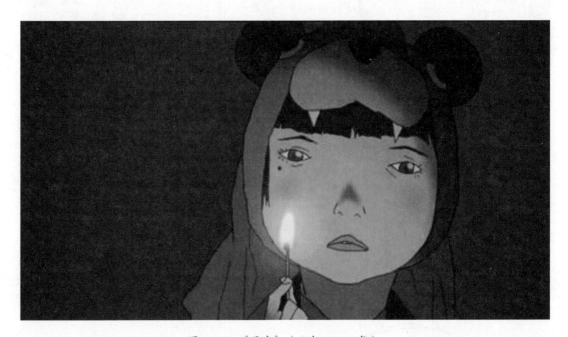

图 4-53　《恶童》（日本，2006 年）

当然，在更多的动画中，角色的嘴部采用简化的线条形式。在很多通常运用线条来描绘嘴巴的动画中，角色化妆之后往往会采用更丰富的色彩和造型，如前面的花木兰的形象。嘴型千差万别，在动画中也是动态变化的，而不是一成不变的。在创作的过程中，应该进行更多的尝试，创作出与角色定位相符的造型。

4.3.2　口型

有了嘴型，就可以开口讲话了。讲话的过程就需要嘴巴做各种发音的造型。人们惯用的方法是对字母从 A 到 Z 的不同发音造型进行汇总并概括，来进行口型的对应设计，不同字母发音的嘴型、牙齿和舌头的造型特征如图 4-54 所示。

在二维动画中这一点非常重要，除了将口型匹配完整，还需要根据口型表演的节奏，处理好每个口型所停留的时间和帧数来获得恰如其分的表演。而现在很多动画制作团队，通常在制作动画时，借助演员的表演录像素材来获取口型的变化和节奏依据。尤其是三维动画，不再需要逐帧绘制角色的口型，而是在模型中进行口型的调节，即可达到预期效果，这无疑为动画制作节省了大量的时间和人力成本。

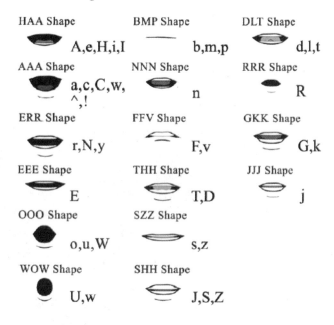

图 4-54　字母从 A 到 Z 不同的发音造型概括实例

对于要求较高的创作,需要逐字去对口型,来获得完美的口型表演。例如,宫崎骏动画《侧耳倾听》中,天泽家人合奏,月岛雯演唱《家乡的路》一曲将动画推向了高潮,而这一段的口型动画制作与音乐旋律及发音的完美结合成为了动画制作中脍炙人口的经典片段,如图 4-55 所示。在实际的创作过程中,根据影片的精度要求和创作需求,创作者会根据成本控制口型的匹配程度。在系列动画中,经常看到口型与发音的模糊匹配现象。例如一些系列动画中角色讲话的口型大多数是几个口型的重复播放,与发音并不能完全匹配。如果接受方并未反对,这种创作也是可以接受的一种形式。

图 4-55　《侧耳倾听》(日本,吉卜力,1995 年)

4.3.3　Animate CC 中的口型动画设计实例

1. 绘制角色

运用 Animate CC 绘制出小丑的角色，并将所有需要单独动作的部分创建为不同的元件，如图 4-56 所示。本小节的口型动画，读者可以下载相关素材（附件 4.3.3 矢量口型动画实例 .fla 请扫描封底附页文件二维码下载）文件的实例进行参考和学习。

图 4-56　绘制矢量小丑

现在，以此角色为实例制作口型动画，因此只需要将头部和身体部分分为两个图层，如图 4-57 所示。

图 4-57　将头和身体放入不同图层

接下来的操作都是在头部的嘴部进行的。双击进入头部元件（在制作这个角色的头部时，每个部分都是单独的元件），如图 4-58 所示。接下来，将嘴部元件重命名为口型（一定要注意类型是 Graphic 图形元件），如图 4-59 所示。

图 4-58　将头部各个部分分成不同的元件

图 4-59　将嘴部元件重命名为"口型"

2. 逐帧绘制口型

双击进入口型图形元件，第 1 帧是原始口型，在第 2 帧按 F6 键复制并插入关键帧，获得第 1 帧的复制口型，在此基础之上将口型下面拉大，并加入舌头的造型，如图 4-60 所示。

图 4-60　复制并插入第 1 帧，修改第 2 帧的口型

接下来可以用相同的方法继续制作第 3 帧的口型。如果新的一帧与前面的口型差别较大，可以插入空白关键帧，并打开洋葱皮模式，在能够看到前一帧的基础之上绘制新的一帧，如图 4-61 所示。

图 4-61　插入第 3 帧（打开洋葱皮模式），变化第 3 帧的口型

　　用同样的方法绘制更多的帧，将角色所需要的口型，比如要发的音或要表露的口型全部绘制在关键帧口型中，如图 4-62 和图 4-63 所示。

图 4-62　绘制更多口型　　　　　　　　　图 4-63　继续绘制不同口型

3. 调节口型动画

　　返回上级的头部元件，给出至少与口型元件一样的帧数，如图 4-64 所示的第 7 帧。只有在头部动画中才能够全部预览到所有口型。预览动画时可以发现，软件默认将所有的口型依次循环播放，好像是一个人一直不停地在说话。

　　接下来将利用 Animate 软件图形元件的循环播放选项调节口型的变化和说话的节奏。

　　（1）将嘴部从头部中分离出来，单独建立一个图层，把除口型之外的其他部分放在"脸"的图层中，如图 4-65 所示。

图 4-64　返回上级头部元件

图 4-65　将口和脸的元件分为两个图层，在"口"图层中的第 12 帧插入关键帧

假设让角色在第 1 ~ 11 帧，一直不说话，口型保持在第 4 个口型的下弯动作（图 4-65），到第 12 帧的位置动两下嘴，之后在第 14 帧变成一个伸舌头的口型。

需要在第 1 帧的位置，选择口型元件，打开口型的"属性"面板，打开第 3 项（循环选项）下拉列表框，选择"单独帧"选项，将下面的帧改为 4 帧（图 4-66），拖动时间播放头，就会发现所有的帧都停留在了第 4 帧的口型上。

图 4-66　图形元件的循环属性

（2）在第 12 帧的位置复制并插入关键帧，在第 12 帧选择口型元件，打开"属性"面板，打开"循环选项"，选择"播放一次"选项。接着，在第 14 帧的位置插入关键帧，选择元件，并打开"属性"面板，将"循环选项"设为"单独帧"，让后面的动画停留在第 7 个伸舌头的口型（图 4-67）。

图 4-67　第 14 帧停留在第 7 帧口型

（3）在第 20 帧的位置让口型循环播放，如图 4-68 所示，再在第 43 帧的位置让口型停留在第 3 帧的口型，如图 4-69 所示。

图 4-68　第 20 帧的循环播放

图 4-69　停留在第 3 帧口型

（4）返回主舞台，拖动时间播放头，预览整个口型动画效果，如图 4-70 所示。

图 4-70　返回舞台预览整个口型动画

通过本案例的制作，我们会学习到 Animate 这款软件神奇的综合功能—不必再去一帧一帧地对口型，它可以随意做到循环播放或者停留在某一帧。至于在什么位置、多久以后怎样变化，完全取决于创作者在时间轴上的操作，如图 4-71 所示。

图 4-71　制作不同情绪下的口型组合

　　当然，还可以根据需要将口型进行分类，例如笑的口型、难过的口型（图 4-71）。在"库"面板可以选取部分口型帧来形成一个单独的元件，以适应不同情节中的操作。

4.3.4　特殊口型

　　特殊表情的口型：除了说话的口型，在角色表演过程中，角色会根据情绪变化来表现出不同的表情，口型各部位的细节共同合作来演绎角色的不同状态。表 4-1 是对这些细节部位的细微变化总结的详细列表。

表 4-1　表情与情绪对照表

嘴部	
两唇相合、不紧闭	自然状态
两唇相合、口角稍向上	欲笑未笑
两唇相合，口角向上弯起	微笑
微笑的姿势，但唇合且伸前	卖弄风情、取悦于人
同上，但两唇不十分伸出	善意、好玩
努着嘴唇	不快、不愿、指示
两唇并紧	意志坚决、沉静、秘密思虑
两唇并紧且缩入	含怒
两唇并紧、下唇伸出	不屑
两唇并紧，一端口角向下	他一定在骗我
两唇并紧，一端口角向上	让他瞧瞧我的厉害
两唇并紧，口角两端皆向下	固执、拼命、困兽之斗
唇微启，口角两端皆向下	沮丧失望，精神痛苦

表情	情绪
唇启，微露齿，下巴伸出	暴怒
同上，下巴更突出	充满了敌意
下巴伸出，露齿更多	怨毒之甚，欲得而甘心
下巴伸出，咬上唇	残酷、愤恨、有报复之心
下巴不十分伸出，咬上唇	转念、玄想
口角两端向下，咬下唇	失望、懊悔
口角两端向上（即微笑）、咬下唇	意外之喜
口角稍向下，咬下唇	糟糕
张口	呆住、发傻
张开大口，露上下齿	狂笑
齿	
咬牙切齿	凶狠、愤怒、仇恨、忍痛
颤齿作响	惊惧、寒冷、胆怯
上下齿交磨	极愤怒、最残忍、最痛苦
舌	
伸出且向下	惊讶、出乎意外、心知不妙
伸出且摆动	配合声音做鬼脸动作（一般是小孩的把戏）
口半启、舌微伸	不以为然
以舌舔唇	嗜欲、恨不得一口吞下去
暗中吐舌	表示自己的秘密被人发觉

在图 4-72 中，展示了实际口型变化的更多细节。下颌的动作与口唇是不能分离的，颌没有动作则口唇便不会有动作。但如果能特别留心下颌自身的表情，可以使想要表现的表情格外出色。

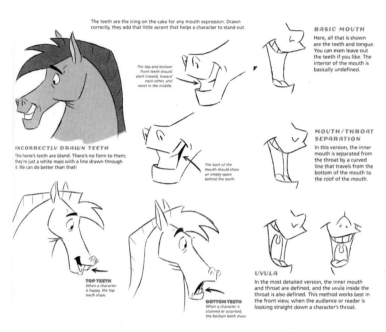

图 4-72　拟人马口型动画中上下牙齿的细微变化、口型中细微元素（舌头，喉咙）的表现

颌	
下颌抬起，向前，使下唇伸出一段	抵抗
下颌抬起，嘴唇并紧	权威
下颌不用力，随唇上下	安静
上颌垂下，口微张	犹疑
颌垂下，口开较大	惊讶
下颌完全放松，无力的垂下，口大张	沮丧
下颌缩进，上唇伸出	胆怯

无论是在软件中调试还是在纸面上变化，尝试更多的细节变化，让每个角色的表情丰富起来吧。

本节对应习题参见本书 218 页 11.嘴型与口型，可进行跟进创作。

4.4 鼻

鼻子在表情变化中相对比较固定，它不会做太多类似于眼睛与口型的变化。但是鼻子的表演在动画表情的传递中也起到了重要的辅助作用。

先来看人类鼻子的结构造型特点。鼻子是脸部中庭的顶梁柱。不同种族的人拥有不同的鼻型，亚洲人的鼻子造型结构大体如图 4-73 所示。

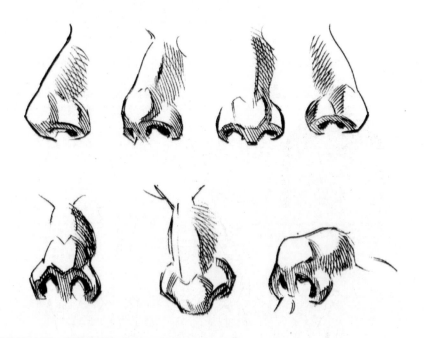

图 4-73 亚洲人鼻子不同角度的造型

在动画设计过程中，角色的鼻子是容易被观众忽视的部分。角色的鼻子设计得当一般不会引起人们的注意，而设计得不合理则会影响角色造型的表现，如图 4-74 影片《UP》中具有表现力的角色中鼻子造型的变化。

图 4-74　《UP》中的角色造型设计概念图中的鼻型

4.4.1　不同人种鼻子的造型差异

不同民族和地域的人，鼻型会有所差异。人们常讲"高鼻梁深眼窝"，这是欧美地域人种的重要面部特征；而鼻梁扁平则是亚洲人的总体特征。在制作动画时，角色的定位在一开始就具有了地域化的符号特征，如图 4-75 和图 4-76 所示的角色是典型的欧美高鼻梁的代表，而如图 4-77 和图 4-78 的角色则代表了亚洲人的鼻梁特点，如图 4-79 所示体现了波利尼西亚土著人扁平的鼻梁特色。

图 4-75　《神偷奶爸》——欧美角色鼻型代表（美国，2013 年）

图 4-76　《魔术师》——欧美角色鼻型代表（法国，2010 年）

图 4-77　《梁山伯与祝英台》——中亚洲人的鼻型（中国台湾，2004 年）

图 4-78　《五岁庵》中的角色也是典型亚洲人的鼻型（韩国，2003 年）

图 4-79　《星际宝贝》中小女孩莉萝的土著波利尼西亚人扁平鼻子特征（美国，2001 年）

4.4.2　夸张手法在鼻子上的体现

影片中正面的男性角色，通常要使用厚重、坚挺的鼻子造型来强化男性的阳刚气质。如《人猿泰山》（图 4-80）和《长发公主》（图 4-81）中男主人公的鼻型设计。反面的男性角色更会突出或者夸大鼻子的造型来呈现角色的怪异或者特殊性（图 4-82）。此类角色的鼻子造型如同角色造型一样，通常具有相对写实的造型风格。

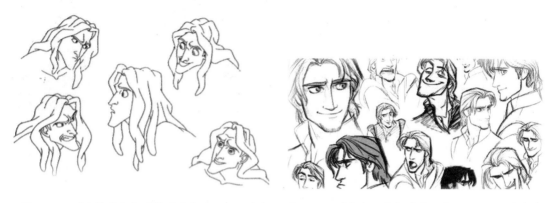

图 4-80　《人猿泰山》（美国迪士尼，1999 年）　图 4-81　《长发公主》（美国迪士尼，2010 年）

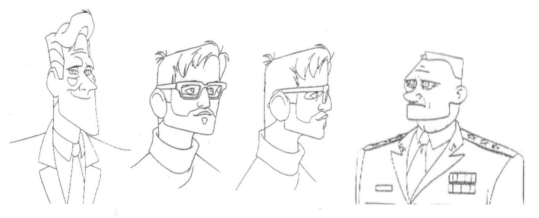

图 4-82　《钢铁巨人》（美国，1999 年）

然而，在动画世界里，现实的因素并非创作的决定性因素，夸张的语言方式让动画具有了无拘无束的表现手法，鼻子的造型可以根据角色的需求进行不同程度的夸张。如今，很多动画角色都具有国际化、符号化的造型，而并不局限于地域的通性。

例如，在很多童话故事的动画中，善良、单纯角色的鼻子都是娇小可爱的，而巫婆、坏人的角色通常都是严肃的大鼻子或者尖鼻子，如图 4-83 和图 4-84 所示；而肉肉的圆形鼻子则是一些柔和可爱或者愚蠢或肥胖类角色的要素，一些充满谐星气质的角色则多采取尖尖的、离奇的鼻子造型，如图 4-85 和图 4-86 所示。

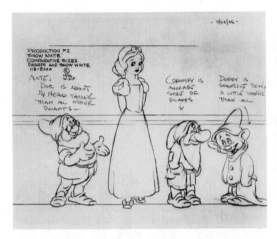

图 4-83　《白雪公主》中可爱的角色

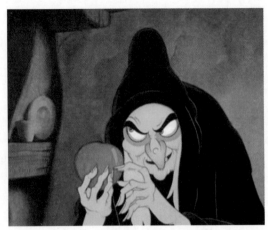

图 4-84　《白雪公主》中的女巫

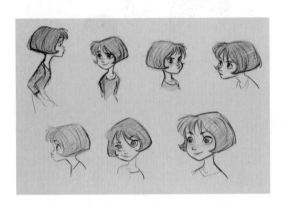

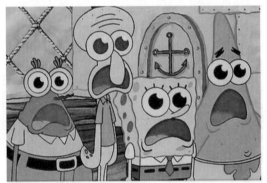

图 4-85　《闪电狗》（美国迪士尼，2008 年）　图 4-86　《海绵宝宝》（美国，诞生于 1999 的 TV 动画）

　　鼻子的点缀是角色特殊性格的强化，就造型结构来讲，这种鼻子的造型大多已经脱离了实际鼻子的造型结构，具有典型的几何化造型特色，如上面实例中角色的鼻子。

　　一般情况下，在动画角色中，几何化造型的鼻子或者简练的线条型鼻子在角色设计中有大量应用，在符合角色个性和整体角色设计风格的基础上，这对于影片的制作效率和劳动力的节省都会起到重要的作用。但也有不同的例子，例如法国动画《画之国》中的角色，每位角色的鼻子都采用了不同的造型和纷繁复杂的调和色，这体现了油画类动画作品精妙的艺术特点（图 4-87）。在这部影片中，三维技术的辅助对影片整体油画特性的表现起到了不可估量的作用。

4.4.3　"大象无形"

　　人们通常认为鼻子的造型在动漫中得到了极大程度的夸张，然而，最夸张的莫过于"留白"。在一些类型的卡通角色当中，鼻子的造型被"留白"，这种例子不在少数。例如，由漫画改编而来的日本动画《樱桃小丸子》（图 4-88）和《蜡笔小新》（图 4-89）。矢量动画系列因为具有极简的造型风格，也经常采用这种简化、平面的造型，例如，美国系列动画《飞天小女警》等（图 4-90）。

图 4-87　《画之国》（法国，2012 年）

图 4-88　动画版《樱桃小丸子》（日本，1986 年）

图 4-89　动画版《蜡笔小新》
（日本，1992 年）

图 4-90　《飞天小女警》（美国，1998 年）

　　这类动画从整体来看是简化、抽象类风格的动画，它们对角色的表现比较注重面部表情的变化，或许对于创作者来说，鼻子的出现在整体设计上显得多余，舍弃鼻子的表现是排除干扰，让人将视觉重点集中在角色的眼睛和嘴形的变化上。

　　总之，鼻子的造型要跟随影片的整体风格及角色的性格定位来进行设计，以上所列举的分类并不能够涵盖所有的创作思路及手法，每个创作者在创作过程中都会有自己的处理手法和创作方向，如图 4-91 所示的小丑的红鼻头。对于鼻子的造型会根据个人的风格和角色的定位进行设计。不论是何种思路，尝试着从写实的鼻子的实际结构造型中走出来，赋予角色一个能够点缀其性格的鼻子。它会使角色更加出彩，在未表演前就能够诠释角色的性格。当然，角色鼻子的造型要根据角色其他五官的整体风格来设定，与其他部位相结合，使角色的性格鲜明而独特。

图 4-91　耍宝的小丑 Robin

第 5 章

传递"真情假意"
的表情

　　具有了五官的角色可以开始表演动作了：搞笑的小丑可以开始耍宝了（图5-1）；可爱粉嫩的小萝莉可以卖萌了（图5-2、图5-3）；诡计多端的宝贝老板摆出一副胜券在握的成人表情（图5-4）；深沉严肃的大叔还是可以继续摆着臭脸或者一副不屑的表情（图5-5）；性感迷人的美女可以挤眉弄眼了；邪恶的巫婆是否又开始酝酿下一个恶作剧了呢？

图5-1　表情小丑

图5-2　《卑鄙的我》角色概念设计稿1

图5-3　《卑鄙的我》角色概念设计稿2

图 5-4　《宝贝老板》（梦工厂，2017 年）

图 5-5　迷恋

　　表情的尝试和设计是动画角色设计中的重要内容。在确定了角色的造型特征之后，就可以依据角色个性设计出角色的表情变化表了。本章将从表情的创作方法和表情设定图两方面讲述表情设计。

　　本章所需学时：12 学时（讲授，4 学时；实践，8 学时）

5.1 "弹力小球"的喜怒哀乐变化方法

5.1.1 通过弹力小球变化表情

有了清晰的五官和对角色的设想、定位，就可以让角色的脸开始表演了。在角色设计中，角色的表情设计展示了角色所出现或者可能出现的各种代表性的表情变化，常规的喜怒哀乐是必不可少的。

首先来分析"喜怒哀乐"的细微表情中各部位的组合特征，这时"超级助手"弹力小球又可以过来帮助我们进行概括的分析了。

用"弹力小球"来对应相应的表情变化幅度（图5-6）。把脸部想象成一个球，它的变化幅度如同小球受力情况不同呈现不同的形状一样。

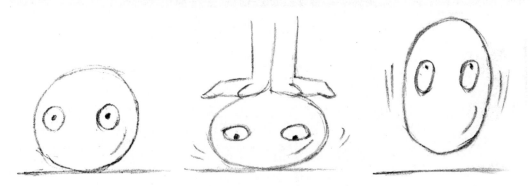

图 5-6 小球的弹性

接下来，对应不同表情中"弹力小球"的变形特征，从中整理出表情变化的规律。首先，从不同类型的表情入手。

1. 笑

笑通常代表着高兴。根据程度不同，笑从微笑到大笑有不同的层次。真诚的笑可以理解为小球从正常状态到纵向被拉伸到极致的变化过程，如图5-7所示。

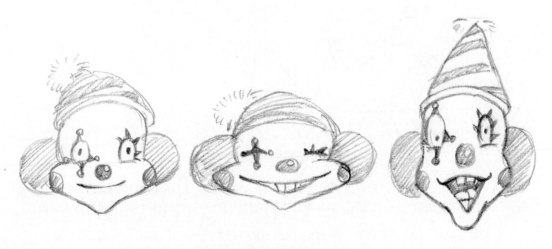

图 5-7 小丑角色表情的弹性

微笑： 正常的小球，由于嘴角的提升，下颌会上升，脸会被略微压扁，眉眼被适度压扁，如图 5-7 左图所示。

大笑： 大笑溢于言表，需要配合嘴巴的张开，下颌下拉，嘴角上升，眉眼被压扁，如图 5-7 中图所示。

开怀大笑： 更大程度的笑，需要配合嘴巴最大限度地张开，露出牙齿或者喉咙眼与舌头，眉眼会因为高兴而出现紧闭状态，突出嘴部，如图 5-7 右图所示。

通过前面的介绍可以看出"弹性小球"在变化表情幅度中的作用。当然这是针对常规表情的设计方法，很多时候更多细微的表情变化中需要的不只是变动"弹力小球"。

"呵呵"（敷衍笑）： 假装的敷衍的微笑，嘴巴会刻意地张开，牙齿裸露并刻意配合笑容。但是嘴角向下，眉眼不动或者左右观看，如图 5-8 左图所示。

坏笑： 嘴巴一端翘起，露出牙齿，眉眼呈现与真心笑容相反的紧张或者集中，如图 5-8 右图所示。

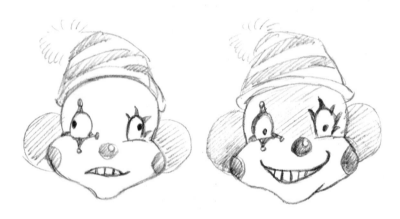

图 5-8 假装的敷衍的微笑和坏笑

细微表情的表现直接影响了动画角色的情绪传达，在前期设计的草稿阶段，创作者会拿一面镜子对照自己的脸来观察表情的变化，如图 5-9 所示。如今的技术水平给动画表演带来了更多的支持和便利，例如一直在细化和进步的面部表情捕捉技术和设备，让表演越来越细腻逼真，甚至一些微小的表情都会被记录并表现出来，如图 5-10 和图 5-11 所示。

图 5-9 早期迪士尼动画创作者在做表情设计时都会在镜子中观察自己的表情变化作为参考

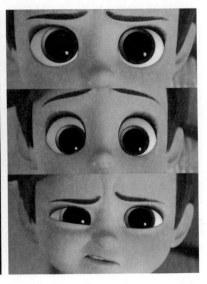

图 5-10　3lateral 公司面部绑定技术在表情设计中的
应用实例

图 5-11　《宝贝老板》中小男孩的表
情截图

2. 怒

　　怒是生气表情的总称。怒按程度不同分可以分为不快不满、气愤、咬牙切齿、怒不可遏。根据愤怒的程度不同会呈现出不同幅度的紧压特点。如果用"弹力小球"来解释，则在五官部分重点体现为往中心压缩，如图 5-12 所示。

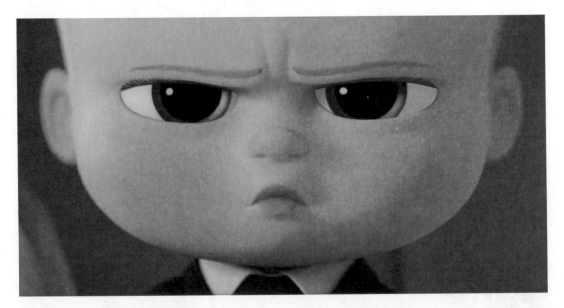

图 5-12　《宝贝老板》（美国梦工厂，2017 年）

　　不快不满： 不悦，表情会呈现出不自然的集中，具体表现为：眉毛下压，呈倒八字状；眼睛同向压扁但眼睛紧瞪；嘴角略平或者向下。

　　气愤： 明显的倒八字眉，并向眉心部分挤压；眼睛更加扁平，甚至倾斜；嘴角下压，中间部分向上，上嘴唇部分翘起；鼻孔放大。

　　咬牙切齿：表示愤怒升级，眉毛继续向眉心部分聚集；眼睛瞪紧并压扁；嘴角向下，嘴巴张开，甚至露出紧咬的牙齿；鼻孔放大。

　　怒不可遏：愤怒到极限，到了怒吼或者发飙的状态，突出嘴部的变化，有可能呈现狂叫或者呐喊的状态。嘴部大张，下巴下落；眼睛部分保持愤怒的紧压，失去理智的眼睛瞳孔甚至变为小黑点，如图 5-13 所示。

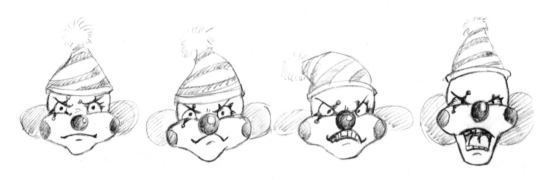

图 5-13　由不悦到怒不可遏

3. 哀

　　哀代表着悲伤。哀按照程度不同可以分为轻度哀伤、悲哀欲哭、流泪哭泣、嚎哭。哀伤的感觉通常伴随着嘴角的下弯和眼神的失落。用"弹力小球"来表现，它会看上去显得无精打采，略显压瘪或者横向地拉长，如图 5-14 所示为变成骡马的国王失落的表情。

图 5-14　《变身国王》（美国迪士尼，2000 年）

轻度悲哀：类似不悦，但又有不同，它没有不悦的紧张感，它呈现的是失落感，因此，眼神并不能紧瞪，而是涣散或者无神。上眼皮向下，外眼角向下；眉毛呈八字形；嘴角向下。

悲哀欲哭：悲哀升级，开始不能自控，几欲落泪。嘴角继续向下，或者上牙齿咬住下嘴唇；上眼皮继续向下，外眼角向下；眉毛呈明显的八字形，向眉心部分上升。

流泪哭泣：眼睛会有眼泪流出。这时候眼睛可以紧闭或者睁开，嘴巴会配合张开并发出呜咽声。这里会根据角色性格不同做不同方式的流泪变化。例如，内向收敛的哭泣会相对平静，而张扬夸张的角色则会夸大眼泪的表现，如图 5-15 所示。

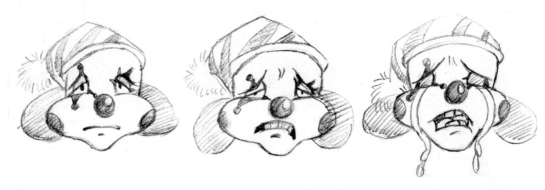

图 5-15　轻度悲哀、悲哀欲哭、流泪哭泣

嚎哭：情不自禁的悲伤。眼睛紧闭，眼泪狂飙或者泪流成河；嘴巴张开，会露出牙齿或者喉咙内部，如图 5-16 所示。

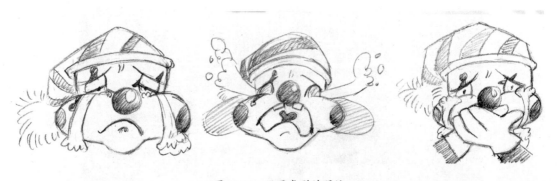

图 5-16　不同类型的哭泣

掩面而哭：很多时候角色不愿意别人看到自己哭的样子，会遮住脸或者转过头擦泪。这种时候只要将动作表现好就够了，如果眼睛有露出来的部分，要将眼睛哭泣的神态表现出来。

假装的哭泣：如果是假装，则需要装腔作势，应将动作表现得更夸张。然而由于是假装，眼泪是很难出来的，因此，只有表现力极强的动作，例如掩面哭泣、声音占先。然而，角色在掩面的同时，要表现出在遮挡物下面的"试探"（对方有没有相信？）表情。或者角色会时不时表现出哭泣的动作，露出本真神态，如图 5-17 所示。

图 5-17 掩面佯装哭泣

4. 惊

出乎意料的吃惊或者害怕、被吓到。按程度分为：吃惊、震惊、惊慌失措、惊恐、极度恐惧，在创作时可时常设定脸部为隐形的弹力小球。

吃惊：通常是动作幅度较小的惊讶，如果是不动声色的表现一般会表现出眼睛的突然瞪大、瞪紧或者愣住。

震惊：受刺激的程度要更明显，表现为不能自控的下巴下掉、嘴角向下、眼睛和眉毛上移，在有些较夸张的风格中，眉毛会飞出脸部。整个脸部拉长，表情紧张。

惊慌失措：眼神慌乱，不能相信眼前的现实。失措不只是表情的变化，还包含了肢体的配合，例如倒退或者后仰欲倒，这通常是震惊之后的动作，如图 5-18 所示。

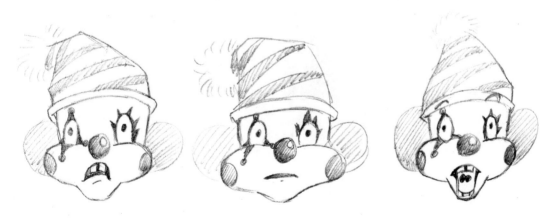

图 5-18 各种"惊"的表情

惊恐：由吃惊而来的害怕，眉毛上升，但此时是眉心上升，眉毛呈现八字形，眼球由于害怕而瞳孔集中甚至缩小，嘴部随着下巴的下降下拉张开，嘴角下撇。

极度恐惧：同惊恐相似，但是眉心更加紧皱，瞳孔由于恐惧而变为小点或者消失，眼白部分可

能会出现血丝；下巴下掉，同时嘴巴大幅度打开下弯或者呈 O 形，嘴角更加下撇。更加明显的恐惧会体现出接近哭泣的表情，如图 5-19 所示。

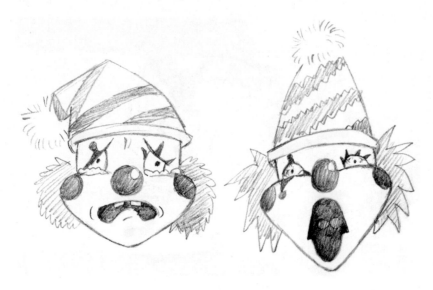

图 5-19　惊恐到极度恐惧

5. 喜

喜有欣喜、惊喜甚至喜极而泣。喜不同于笑，它传递的是比笑更加具有情感的表情。

欣喜： 与高兴相似，眉眼舒展，嘴角向上，嘴巴闭着或者夸张地张开。整个面部呈现亢奋的状态。

惊喜： 与吃惊有一定的关系，由于意料之外而形成的愉悦。因此，惊喜的表情有吃惊的眉眼部分和欣喜的嘴部。眉眼上升，瞳孔紧瞪，呈现放大的状态（很多漫画中会将使之欣喜的事物画在瞳孔之中），嘴部会张开，嘴角上升，如图 5-20 所示。

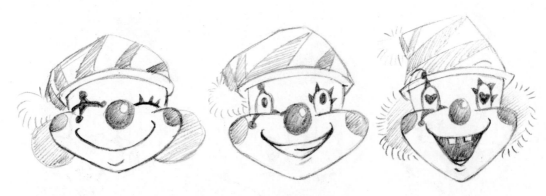

图 5-20　由欣喜到惊喜的表情

喜极而泣： 由于高兴而导致哭泣的表情，这是一种复杂的情绪，眉眼部分集中甚至紧张，会有眼泪流出，嘴部呈现微笑的动作，如图 5-21 所示。

假装的惊喜： 很多时候人们会为了迎合别人，会表现出"惊喜"。所以其表现的程度会比正常的惊喜幅度更大，但是比较刻意。在某些部分会流露出真实的表情。如果做成连续的动作会更加容易表现出表演者的心理变化，如图 5-22 所示。

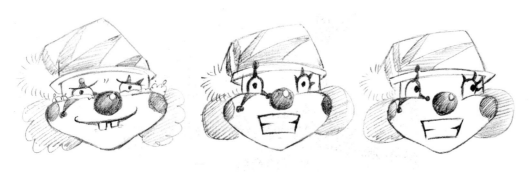

图 5-21　喜极而泣　　　　　　　　图 5-22　假装的欣喜

5.1.2　其他表情集合

其他表情还有诸如自恋、无辜、讨好、疑虑、迷恋等，如图 5-23 所示。

图 5-23　表情集合

一部优秀的动画里，要能够做到所有角色真实而且细腻的表演。观众能看到角色情绪的转变过程和最终的展现，细微而具有表现力的变化能够让表情和角色深入人心。如果只有平铺直叙的表演，会让角色看上去非常机械、缺乏生机。这就是为什么好的演员善于表现这些细微的变化，能够让角色有声有色地演绎，而一般的演员或者没有经验的普通人，通常很难理解这其中的奥妙。缺乏细节处理的表演就会导致观众在观看表演时不能持续"入戏"，从而降低影片的接受度。

作为角色的创作者，对角色表情的表现起着"完全创造"的作用。能否让角色生动自然地表演至关重要。在创作过程中，角色创作者在创作的时候可以找来一面镜子，一边表演一边创作。除了要掌握基本表情，还应该去发现更多"有趣"而富有生命力的表情和表演。要明确区分一些相似表情的差异，并能够举一反三，创作出更多细微的表情，如图 5-24 和图 5-25 所示。

图 5-24　动画师根据模型绘制《阿拉丁》手稿

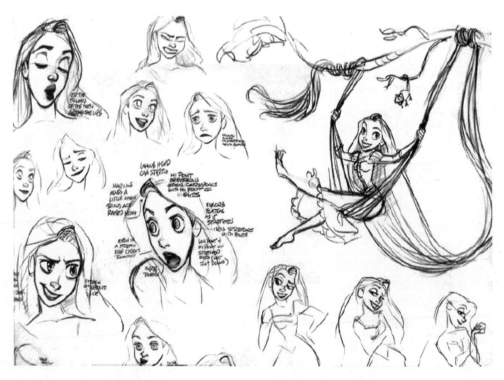

图 5-25　《长发公主》（美国迪士尼，2010 年）

本节对应习题参见本书 219 页 12."弹力小球"的喜怒哀乐变化方法，可进行跟进创作。

5.2　表情设定图

在角色设定手册中，表情图是必不可少的重要部分。在掌握了表情变化的小球弹性规律之后，就可以锁定角色进行更加全面的表情设定了，如图 5-26 所示。

图 5-26　《疯狂原始人》表情设定图

5.2.1　因角色不同而产生的表情造型变化

表情的变化因角色脸部造型的差异而大不相同，熟悉和了解脸部结构的解剖规律十分必要。因为即使运用了小球的变化来寻找表情的变化，也不可避免地会因为角色特性而产生诸多新的变化。

例如图 5-26 中的 3 个角色因为性别和年龄的差异，角色的脸部造型呈现出完全不同的特点。这对母子同样是张大嘴巴的表情动作（图 5-27 左两幅），其共同点是拉长的变形动作，但是可以看到因为角色的差异，眼睛的形状、鼻梁走向和变化基本一致，眉毛的幅度变化差异鲜明，嘴巴因为两组情绪不同而产生了两种造型变化，也因此颧骨的高度在高兴的表情中是向上的，而非向下的；下巴的长度体现为成年男性角色下巴略长，而老年女性因为牙齿的脱落下巴变短。

图 5-27 右两幅表现的父女表情中，可以看到两人同样表现出了接近的愤怒表情。女儿是未成年幼儿，脸型偏圆，所有的变化全在脸盘的小球之内，而父亲的表情变化幅度大，结构明显。相似的部分在于眼睛和眉毛的刻画——皱起的额头和被压低的眉宇线，将角色的眼睛形状遮挡住一部分。嘴形的变化依据角色的情绪细节而不同，但基本是裸露的牙齿和下弯的嘴角，体现出角色的愤怒程度。在图 5-28 中可以看到年幼却凶猛的原始人女儿更多的表情变化。

图 5-27　角色表情动作的细微差异

图 5-28 《疯狂原始人》表情设定图

在一部动画中，不同角色会有着依据个性而变化的形体和表情幅度，在表情甚至动态图中，能够对角色有清晰的了解。可以对比图 5-29 和图 5-30 中不同影片风格、年龄、性别、个性角色所应具备的表情，并且在对比之中找到细微的变化规律。

图 5-29 《火影忍者》中的千手纲手、自来也表情图（日本）

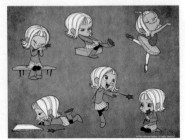

图 5-30 《卑鄙的我》中小女孩的各种动态表情图

5.2.2　同一角色的多种可能性

设定角色表情图时，创作者要预设各种情景作用于角色，例如角色看见了喜爱的、憎恶的或者害怕的事物时所表现出的反应，抑或是角色得意洋洋或者满怀悲愤时讲话的表情（图 5-31）。根据创作者的预设，可以像制作泥塑一般对角色的脸进行各种变化的尝试。

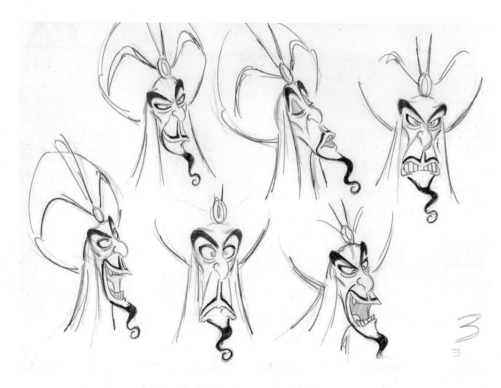

图 5-31　《阿拉丁》中的邪恶国师 Jafar，（美国迪士尼，1995 年）

动画的魅力通常都在于创作者对角色细微表情的超乎常规的变化。这些变化就在这些五官甚至只是脸上一块肌肉的不同变形，足以让表情看上去惟妙惟肖，它是可以超越真实人的表情而更加具有表演天分的，如图 5-32 所示，小男孩的表情变化舒展、生动，将每一个表情的情绪都发挥到了极致，配合其具有代表性的肥胖的脸部造型，让角色通过表情的变化已经开始了生动的个性表演。

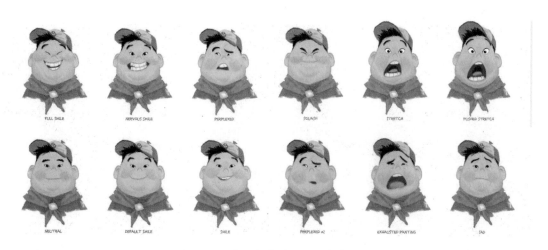

图 5-32　《UP》中的小男孩表情图

在摆拍动画《通灵男孩诺曼》的制作中，主角诺曼一共拥有 8 800 张不同表情的脸和配套的眉毛与嘴巴，这意味着，这些脸和眉毛、嘴巴的不同组合，能为诺曼变化出近 150 万种独立的不同的表情。在制作细微的摆拍动画表情时，这些前期的设定图（图 5-33 至图 5-36）无疑给动画的创作插上了自由的翅膀。

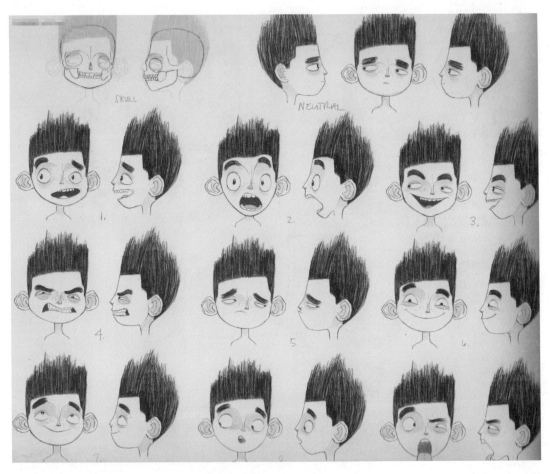

图 5-33　《通灵男孩诺曼》（美国，2012 年）

图 5-34　影片采用了 3D 打印机协助制作角色脸部模型，节省了大量的制作时间

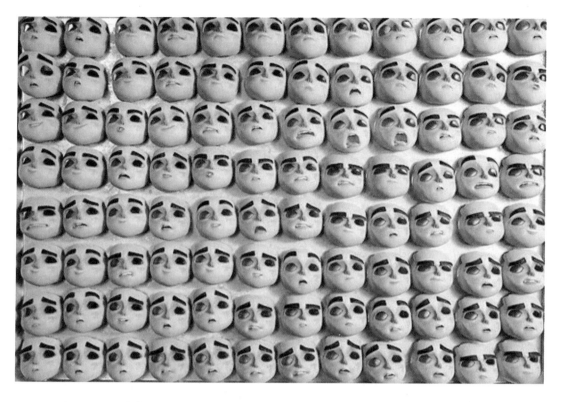

图 5-35　影片采用了 3D 打印机协助制作角色脸部模型，节省了大量的制作时间（续）

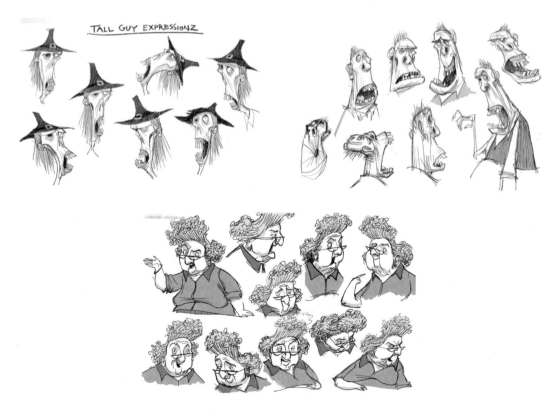

图 5-36　《通灵男孩诺曼》中其他角色表情设定

正是这些才华横溢的设定和想象最终让作品大放异彩。因此也可以看出真正的表情设定图变化丰富，自由无拘束，从而使独立的不同角色跃然纸上，也让整部影片的角色在概念阶段便活灵活现了。

本节对应习题参见本书 220 页 13. 表情设定图，可进行跟进创作。

第 **6** 章

角色驱动的插图

从性格出发开发角色动作，以角色为主要驱动的插图就是非常好的对动画角色进行"试镜"的
检测方式。当然对于一个好的角色设计来说，这个环节就是激活角色的重要环节，如图 6-1 所示。

图 6-1　表演主题"我想妈妈"

本章所需学时：12 学时（讲授，4 学时；实践，8 学时）

6.1　头脑风暴：激活角色

6.1.1　"试镜"：激活角色

动画角色的表现不只是通过造型与变形来实现，在故事情节里，角色是能够进行表演、传达情
绪的虚拟演员。造型的一切形体元素、风格及功能，都要能够很好地传达角色的个性，并准确地定
位。因此在前期阶段需要更多渠道和途径来激活角色，发现角色的表现力。这就像导演在电影拍摄
阶段选择演员的环节，演员需要展示更多内容来表现他的表演能力，导演会以此来判断他的表演是
否符合影片整体需要。在电影中，通常要将演员放在情景当中，并与其他演员配合进行"试镜"表演，
在此过程中能够非常直观地观测到角色的表演是否得当或者足够，如图 6-2 所示。

图 6-2 试镜小演员（韩江浸，2016 年）

例如，《鬼妈妈》中对爸爸一角的窥视。令人郁闷的是，现实生活中 Coraline 的爸爸是无趣的、忙碌的，每天都在打字机前工作导致其形体呈现出与打字机完美切合的前伸头部和倾斜的脖子，如图 6-3 左图中爸爸的造型。这也是 Coraline 所不能理解甚至不喜欢的爸爸：永远都没有时间陪她玩，甚至聊天的机会也没有。这也正是神秘的另一个世界的爸爸对 Coraline 有强烈吸引力的重要原因。另一个世界的爸爸精神抖擞、笑脸相迎，居然还会弹钢琴，他给 Coraline 无限的关注和爱。观众从两幅"角色驱动"的插图中明显感受到了角色的表现力，可以说，这个角色的视觉造型和性格都理想地传递了创作者的创作意图。

图 6-3 《鬼妈妈》中真实的爸爸和"另一个世界会弹钢琴的爸爸"的对比

6.1.2　头脑风暴：打开你对角色的一切幻想

每一位导演在创作伊始都会对角色有一定的设想。所不同的是，在实拍电影里，导演需要找到那个从形象到能力能够匹配这一切设想的演员，并指导角色完成对影片情节的演绎；而动画里的角色则是基于概念想象的创造。导演或者角色创作者能够从剧情的设定需要出发，创作出具有演绎能力的虚拟角色。

不得不说，在实拍电影中，演员的素养对影片的传达起到了至关重要的作用，而动画之中，角色的演绎归根结底还是以创作者为主导的，如图 6-4 所示。

图 6-4　《西葫芦的生活》（*Ma vie de Courgette*）（法国、瑞士合拍，2017 年）

角色对于动画创作者来说，类似于被牵线的木偶，全部表现力均来自于操控者之手。从这个层面上来说，电影创作中导演和演员的配合默契依据强大的剧本，能够完美呈现，而在动画创作之中，角色的表现力依据的是创作者对其的开发。

因此在创作阶段，创作者及导演皆具有表演能力或者说具有创造表演能力。角色此时如同电影中的演员一样，是创作者的表演出口，如图 6-5 和图 6-6 所示。

图 6-5　《超级大坏蛋》（*Megamind*）中的角色及其配音演员（美国梦工厂，2010 年）

图 6-6　动画角色与表演者的交互共融创作

在动画影片《虫虫特工队》中，我们为动画中每一位角色的绝佳表演能力叫绝，更为创作者天马行空的想象力和表现力叹服。这只肥胖贪吃的毛毛虫是一个软弱、可爱的角色，它那张总是看上去无辜的脸以及带有理想化特色的语言和动作，让每位观赏者捧腹的同时爱上了它。有谁能想到，它期待变成蝴蝶的那一天，竟如此与众不同，如图 6-7 所示，在常人看来沮丧的结果，对于它来说欣喜无比。

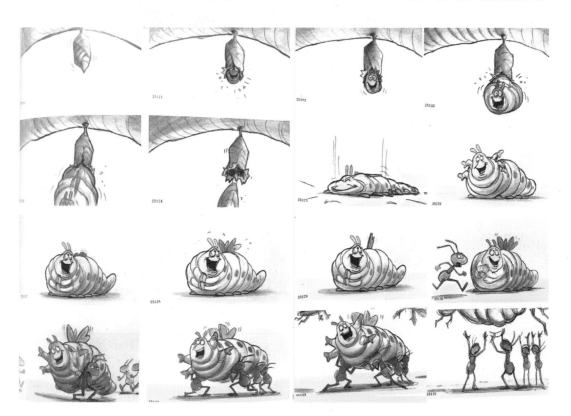

图 6-7　乔兰福特为《虫虫特工队》绘制的故事板（美国皮克斯，1998 年）

在故事中，这群外来的"大救星团队"受到了蚂蚁一族的热烈欢迎，以孩子为代表的表演团表演了一场"英雄们抗战蝗虫"的激烈战斗，孩子们对惨烈战斗场景的想象让这群冒牌"救星团"深感不安，如图 6-8 所示。在这里，角色与情节呼应，通过连续而富有情感的画面，让创作团队信心满满，也让创作者因为表达的清晰和透彻而备感轻松。

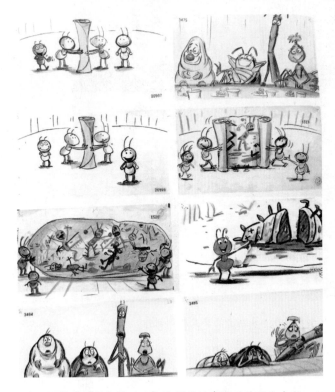

图 6-8　乔兰福特为《虫虫特工队》绘制的故事板（美国皮克斯，1998 年）

通过这些故事板，不禁让人再一次为乔兰福特的创作力叫好。虽然这位伟大的创作者英年早逝，但他的优秀作品和创造力却在人们的记忆里永远被保存，无可替代（图 6-9）。

图 6-9　故事设定师万斯格里为乔兰福特绘制的画像

对于角色的深入阐释可以是动作、姿势画面的绘制，也可以是与对手或者同伴相处之时的情景展示，还可以是连续画面的故事板，甚至可以是充满尝试的涂鸦。在之后的运用角色的过程中，你会发现，不论是对于角色还是对剧情来说，这些星星点点的创意都有可能是动画的绝妙出彩之处，如图 6-10~ 图 6-12 所示分别是《卑鄙的我》《剪刀手爱德华》《爱丽丝梦游仙境》和 UP 的设计手稿及设定图，分别形象地展示了角色的妙处或故事的精华。

图 6-10　《卑鄙的我》设计手稿（2010 年）

图 6-11　《剪刀手爱德华》《爱丽丝梦游仙境》原画手稿（蒂姆·波顿）

图 6-12 *UP* 设定图（美国皮克斯，2009 年）

6.1.3 不拘泥于形式的表达

在动画电影《寻梦环游记》的前期设计中，有一位来自墨西哥的手绘艺术家 Ana Ramirez 参与了设计。Ramirez 的家乡是墨西哥瓜纳华托，影片中街道上的壁画，是她将家乡亡灵节元素融入后的效果，她成长过程中从亡灵节庆典中收集的骷髅糖果、骷髅道具及玩具，也都成了她创作的重要来源（如图 6-13 所示）。最终影片所呈现的充满奇幻色彩和独特风格的角色让人印象深刻。

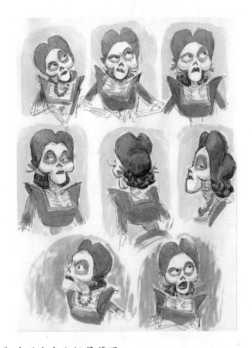

图 6-13 《寻梦环游记》中的角色和场景草图

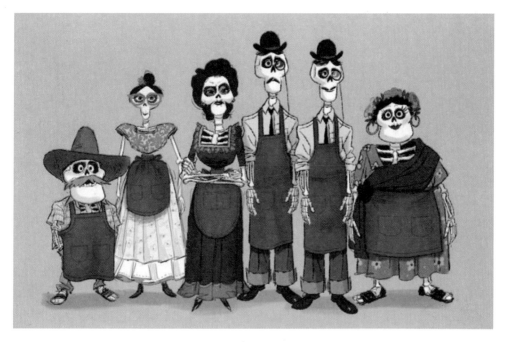

图 6-13　《寻梦环游记》中的角色和场景草图（续）

对于角色创作来说，没有什么不可能，不能的只有创作者给自己画的界限和缺少尝试的生疏。角色的创造也并非只是绘画能力和想象力的呈现，它是创作者全方位文化素养和个人风格的展现，而这种风格或许就是一部伟大动画作品的风格。

本节对应习题参见本书 221 页 14.头脑风暴：激活角色，可进行跟进创作。

6.2　进一步阐释性格

6.2.1　多角度姿势

角色的造型不能仅仅停留在概念草图上，甚至多个角度的分解也不能够让观众对角色有全面的了解。这就像是演员，只有照片，即使很多角度的照片都是不够的。导演需要看到角色的个性，看到角色的可调程度或者表演能力。

从创作者的角度来想，单纯对角色的造型进行表现只是一个具体的出口，而创作者更需要全面而具体地阐释角色在剧情中的个性、魅力和表现力。更多的造型尝试和情景设定为创作者和团队提供了更为广阔的想象空间和创作空间。

由此可见，动画角色绝对不能只是静态的绘画作品。创作者要始终意识到在角色设计中要体现出的表演能力，需要对角色进行性格的深入诠释。代表角色性格的动作，例如标志性动作或者习惯动作会让观众看到角色的表演能力，也能够让观众全方位了解在此部动画中自己看到角色将会有怎样的一种个性定位。

在影片《凯尔经的秘密》与《千与千寻》动画的前期概念设计中，更多具有鲜明个性的姿势动态让灵性十足的森林精灵（图 6-14）阿诗琳和穿越时空的叛逆期小学生荻野千寻（图 6-15）跃然纸上。

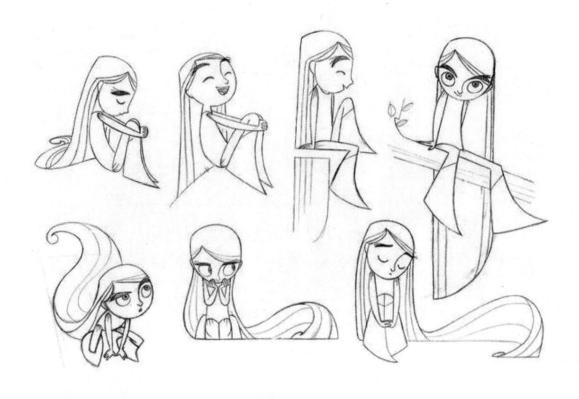

图 6-14 《凯尔经的秘密》中的森林精灵阿诗琳（法国，2009 年）

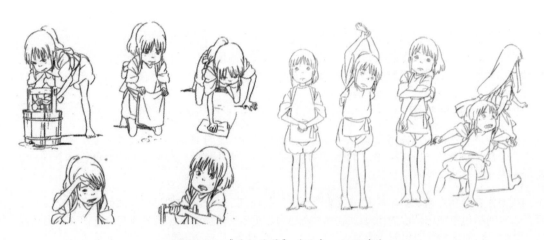

图 6-15 《千与千寻》（日本，2002 年）

6.2.2 角色个性展现过程的魅力

对角色更多的绘制，一方面是创作者根据需要进行的创作，由此可以增加对角色完整度的塑造，另一方面也是创作者向创作团队展示自己角色的方式。这些能够让角色"活"起来的生动的图画，让创作团队的其他人员能够更加全方位地了解角色、热爱角色。这些动作设定中充满了灵感和活力，不论它们是否最终被用在了影片当中。

正是这些对角色细致入微的展现，让一个个或严肃、或可爱、或忧郁、或暗黑的角色成为观众

所钟爱的"角儿"。而这一切都是那些致力于"努力塑造角色并让角色深入人心"的创作团队最宝贵的财富。

在这些草图之中，我们见证了角色由线条到形体、由概念到生命、由青涩到成熟的过程。创作过程充满了创造的乐趣，令人记忆深刻的每一处灵感的迸发、每一个不断提高的改变，是整个团队的成长历程和光辉荣耀，如图 6-16 至图 6-19 所示。

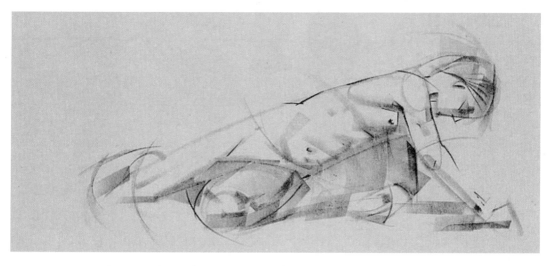

图 6-16　动画短片 *Thought of you*（美国 Ryan J Woodward 的作品）

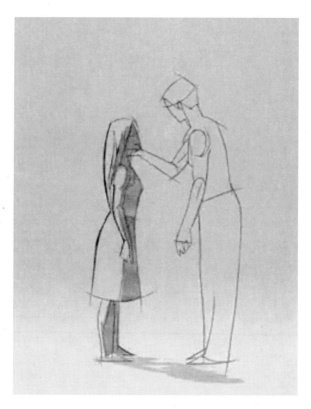

图 6-17　动画短片 *Thought of you*（美国 Ryan J Woodward 的作品）

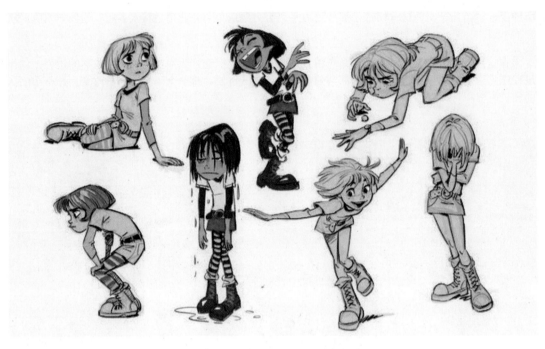

图 6-18 《闪电狗》（美国迪士尼，2008 年）

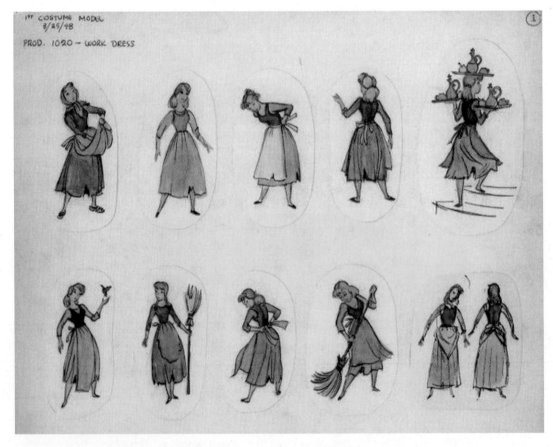

图 6-19 《仙履奇缘》（*Cinderella*，美国迪士尼，1950 年）

6.2.3　从性格出发

一定要注意，这个部分的创作要紧紧围绕角色的性格和定位来开展，要让"她""他"或者"它"是你所想要的角色，是符合剧本设定要求的角色。你可以充分利用角色的不同姿势来展示他生活中的样子、他的爱好、他的特点，也可以通过情景设定和不同角色的对比画面来强调角色个性。

这里不同角色的个性会依据各部分（如五官、形体、柔韧度等方面）程度的变化产生不同的造型，如图 6-20 中男子和女子的造型和动态特征均体现出了不同的角色定位。如图 6-21 中这只叫作尼克·王尔德的狐狸总是一副不屑一顾的神情，而这在与其他角色同镜时更加突出。

图 6-20　动画短片 *Thought of you*，（美国 Ryan J Woodward 的作品）

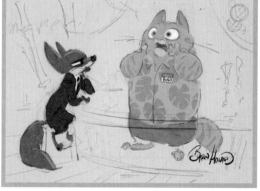

图 6-21　《疯狂动物城》中的角色的手稿（美国迪士尼，2016 年）

在创作过程中，有了对角色的基础造型和性格设定，要让角色能够在更多动作草图中真正活起

来，那就继续画更多的动作姿态来展示你的角色的表演天赋和独特个性吧。当然，这里的创作也需要有较好的造型能力和形体把握能力，如果在做更多动作的时候有困难，可以通过一些实际的人物表演和形体练习来辅助你的创作。

本节对应习题参见本书 222 页 15.进一步阐释性格，可进行跟进创作。

6.3 角色驱动插图技巧

除了角色动作姿态性格特质的演绎，还可以通过一些有气氛的插图，或者片段式画面来演绎角色和剧情。如果上一节的动作是角色的性格表演，本节的插图则是具体情节或者角色之间的差异、关系的展现。在这里，角色对比、角色之间的关系会得到更充分地展示，如图 6-22 和图 6-23 所示，同样是创作团队展示创作力、推进创作进程、调节创作方向的重要环节，当然也是不同创作者之间进行创作交流的有效方式。

角色驱动的插图，应该注重以角色为核心、以角色为画面驱动力的画面。我们可以尝试从以下几个方面绘制插图。

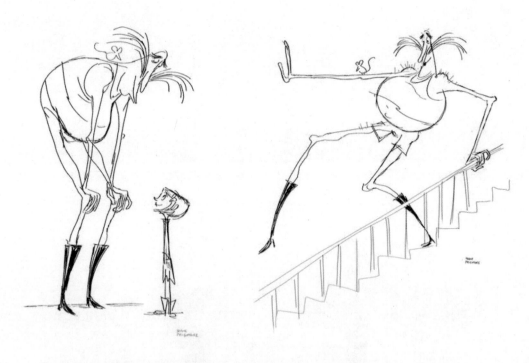

图 6-22　《鬼妈妈》角色设定插图（美国，2009 年）

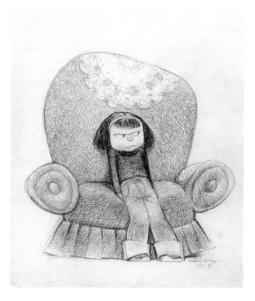

图 6-23　《卑鄙的我》中的女孩角色设定图

6.3.1　突出角色矛盾、刻画角色个性

我们可以将主要矛盾拿出来展示，它就像图书插图一样需要选择最能体现核心矛盾的画面来展示。而动画角色驱动的插图与图书插图有着异曲同工之妙，在连续的情节之中我们看到角色的各种经历、反应和变化。例如，在多个版本的《爱丽丝梦游仙境》插图中，可以看到优秀插图的魅力所在，在一张静止的画面中，能够感受到故事中的玄妙、魂魄。在其中流动的是故事的格调和人们对故事视觉及心理的各种想象，如图 6-24 和图 6-25 所示。

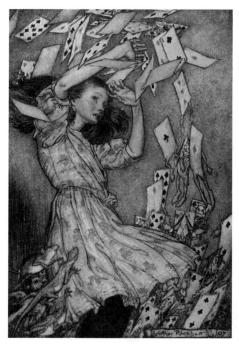

图 6-24　《爱丽丝梦游仙境》
（Arthur Rackham，英国，1907 年）

图 6-25　《爱丽丝》
（Gwynedd M.Hudson，英国）

　　然而这些角色被创作出来却有着不同的创作目的。动画角色驱动的插图并不像图书插图一样，有诸如对背景、线条等一些角色之外的内容的严格要求；动画角色驱动的插图注重对情节的连续展示，对角色个性各种试探性尝试。很多时候，角色驱动插图的重点在于对比角色个性，对未知情节和气氛进行大胆的想象。角色驱动插图有着更大的自由性和随意性，不同于图书插图的以故事为核心，角色驱动的插图是以"角色和创作者"为主导的创作，它是剧情延续和拓展的手段，如图 6-26 所示。

图 6-26　《冰河世纪：大陆漂移》中美人鱼树懒的概念设计（美国蓝天，2012 年）

　　动画角色驱动的插图也不同于宣传海报，海报的宣传作用通常是指向整片的，也是旨在快速吸引观众的。例如，图 6-27 所示为迪士尼于 1923 年所创立的工作室为短片《爱丽丝梦游仙境》所绘制的海报。

图 6-27　华特迪士尼早期创作的《爱丽丝梦游仙境》动画海报（1923 年）

海报的核心通常是对整部影片集中凝练的表现，而角色驱动插图的重点在于表现角色。角色驱动插图的目的就是要更深入地诠释角色。

《玩具总动员》中的主角牛仔 Woody 就像一只摆在橱窗里的玩具，然而就在你转身的瞬间它便可以拍拍身上的灰尘站起来招呼所有的玩具们集合。如图 6-28 所示的角色插图让观众从静帧的画面中看到了故事发展的可能性，并为这种剧情的发展而激动、振奋。

图 6-28　《玩具总动员》概念设定插图（美国，1995 年）

再来看学生的两幅插图作品：如图 6-29 所示是一个在黑暗中抱着刚出生婴儿的女性，清晰明亮的眼泪点燃了黑暗中的愤怒、无奈和悲伤，让观众陷入了对故事发展始末的无限想象；如图 6-30 所示是两个坐在一起约会的情侣，总是埋头于笔记本电脑的男孩和因此而烦恼的女孩是角色个性的刻画，也是矛盾的展现。

图 6-29　"角色驱动"插图作品（2014 级动画，王钰程）

图 6-30　"角色性格矛盾对比"插图作品（2014 级动画，费丹）

6.3.2　强调吸引力和趣味性

吸引力的产生通常和画面的构图方式、视觉重点密切相关。

首先，可以考虑调整画面构图所采用的角度。例如，仰视镜头的运用。从较低的一方来看高耸的一方，加上光影、色彩的引导，让人产生强烈的距离感。如图 6-31 所示，动画《人猿泰山》中泰山战斗场景 "大仰视" 构图的展现，将野蛮丛林中生存的人物泰山通过紧张激烈的情景烘托出来，以角色为驱动的插画激发了观众对剧情的好奇。

图 6-31　《人猿泰山》角色设定插图

其次，强调角色之间的力量悬殊对比。角色将会通过体块大小、设定强弱之间的对比得到最大张力的展现。这个部分对于概念角色的筛选或修正都是很有效的方式。

例如，《怪物公司》概念设定插图（图6-32），身形庞大的怪物和弱小的孩子形成了矛盾的双方，角色的力量对比明显，角色矛盾突出，然而在表面形体强弱差距的背后，是好奇而强势的女孩对抗胆小善良的怪物。强烈的形体反差与性格反差使得剧情变得有趣而吸引人。角色要在自我性格的范围内与其他角色产生肢体的冲突，为了表现出角色之间的对比关系，一定要像对待表演一样对待插图的设计。

图 6-32　《怪物公司》（美国皮克斯，2001 年）

最后，注重趣味性的表现。在故事的创作阶段，要让角色和故事能够更吸引人，让人能够认可它的表演能力，展现动画艺术魅力的趣味性必不可少。例如，《马达加斯加》中的女性河马 Gloria 的概念设定（图6-33），它有着迷人的眼神和丰满的身体，虽然在观众看来它体型庞大，但是创作者赋予它的所有动作和表演都展示了它的自信、优雅、性感。这在一定程度上也是一种反差，也着实是一种惊喜。

Gloria Color

图 6-33　《马达加斯加》（Madagascar）中的河马 Gloria（美国梦工厂，2005 年）

　　创作角色驱动插图的过程是一个充满想象和尝试的过程。创作者在不停地诠释自己的角色和角色们之间的关系，让角色们在纸上先过手一番。这些角色驱动的插图有时候是幽默搞笑的，如《马达加斯加》中的女性河马 Gloria；但有时候是温情平缓的，如图 6-34 所示的《料理鼠王》中两位特殊的厨房搭档共同梦想未来；有时候画面是剑拔弩张、硝烟四起，如图 6-35 所示的《超级无敌掌门狗》中对矛盾双方的描绘。

图 6-34　《料理鼠王》（美国，2009 年）

图 6-35　《超级无敌掌门狗》（德国）

　　创作者通过这些画面的展示让角色预先演绎故事的同时，也会更加清楚地知道角色的造型和定位是否恰当，是否足够有表现力，更是让角色摆脱平面造型变得立体丰满的第一步。

　　那么，继续丰满你的角色，让它演一段试试看吧。

　　本节对应习题参见本书 223 页 16.角色驱动插图技巧，可进行跟进创作。

第 7 章

习题

1. 草图与创意（针对1.2节，4学时）

实训主旨

草图训练和角色的发现。

实训内容

进行各种无规则的草图绘制尝试，从中选出感兴趣的图形进行细化和修改，并形成最终的造型方案。

实训要求

绘制尽可能多的不规则草图，保留这些草图并根据草图进行进一步的创作，草图绘制要大胆，保留变形过程。

实训目的

从随机的思路出发寻找灵感，释放双手和被禁锢的头脑，进入动画思维。

实训步骤和提示

绘制各种类型的草图，可以运用纸张和铅笔，也可以运用计算机和手绘板。草图完成后可以与同学互换草图，重新寻找灵感，完成相对完整的造型设计。

实训参考

如图7-1和图7-2所示为部分学生的课堂作业，可供参考。

图7-1　2014级动画专业学生练习 王玉珵

图7-2　2014级动画专业学生练习 张佳玥

2.寻找"惊艳"的原型（针对 1.3 节，6 学时）

实训主旨

根据抽象图片、现实角色或实物图片进行创作。

实训内容

在生活中寻找感兴趣的图形信息，从相似中创作新形象，并形成最终造型。

实训要求

带上照相机去拍摄生活中各种有趣的景象，并根据拍摄的照片进一步创作。

实训目的

培养善于发现的眼睛，并用它来观察生活，从中找到有趣的图形信息，激发角色造型的创作灵感，进一步释放思维和双手。

实训步骤和提示

根据兴趣爱好去拍摄照片，整理这些照片并找到有延展性的内容，根据照片信息进行造型创作，最终完成相对完整的造型设计。

实训参考

如图 7-3 所示为部分学生课堂作业，可供参考。

图 7-3　2014 级动画专业学生练习 张佳玥

3. 体块速写：明确结构（针对 2.2 节，8 学时）

实训主旨

不同方式的体块速写。

实训内容

- 单人（站姿、坐姿）3 个角度，5 分钟体块速写。

- 多人（站姿、坐姿）3 个角度，5 分钟体块速写。

- 写生单人（站姿、坐姿）1 个角度体块速写，默写第 3 个角度。

- 写实多人（站姿、坐姿）1 个角度体块速写，默写第 2 个角度。

实训要求

在尽量短的时间内完成体块结构速写，并完成多角度练习。

实训目的

培养忽略细节、把握整体动态和多角度动态的能力。

实训步骤和提示

练习时间可由 15 分钟逐渐缩短为 5 分钟，做到角色动态特征鲜明、拒绝呆板，表现出体块标志性的特征差异，男女对比要明显，比例明确，四肢结构到位，高度和宽度的比例准确。

实训参考

如图 7-4 所示为部分学生的课堂作业，可供参考。

升级练习

将绘制的部分体块角色重新编组，并创作人物关系动作，可加入服装和表情，并对造型进行变化。

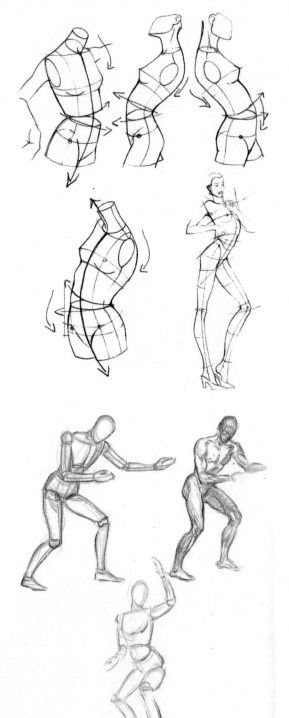

图 7-4　体块结构图例

4. 动画角色"型"之合理（针对 2.3 节，2 学时）

实训主旨

骨骼和肌肉的匹配。

实训内容

从体块开始创作一个角色，刻画完整后，为其匹配骨骼和肌肉。

变形身体的某个局部（缩放或者变异），并将局部骨骼和肌肉的关系绘制出来。

实训要求

正确匹配角色的骨骼和肌肉关系，确保结构的合理性。

实训目的

掌握肌肉和骨骼关系，培养正确的体块和结构观念，明确合理的形体结构，并尝试变异骨骼和肌肉的设计。

实训步骤和提示

先从体块开始创作角色形体，并深入细化，再为其匹配肌肉和骨骼，并可适当简化。

实训参考

如图 7-5 所示为学生课堂作业，可供参考。

图 7-5　2014 级动画专业学生练习，费丹

5. 几何形概括与重组（针对 3.1 节，3 学时）

实训主旨

几何形重组。

实训内容

1. 对如图 7-6 所示的几何形进行重新组合，形成新的造型，并在此基础上创作角色。

2. 尝试在 3 部不同造型风格的动画作品中，运用 3.1 节所学的几何形分解方法进行分解，寻找其中的创作规律。

实训要求

概括几何形，重组几何形创作。

实训目的

在几何形的概括和重组中获取对动画角色创作的灵感。

实训参考

如图 7-7 所示为学生课堂作业，可供参考。

参考影片：

《疯狂约会美丽都》（法国 Les triplettes de Belleville）

《头脑特工队》（美国 Inside Out）

《神偷奶爸》（美国 Despicable Me）

《雇佣人生》（阿根廷 The Employment，短片）

《恶童》（日本）

图 7-6　结合重组初稿　　　　　图 7-7　几何重组练习，2014 级动画专业学生，费丹

6. 三分法：拒绝平庸（针对 3.2 节，3 学时）

实训主旨

运用三分法。

实训内容

1. 尝试"三分法"在脸部设计中的应用，设计不同性格定位的角色脸部。

2. 创作角色草图，利用"三分法"改变其中一部分的比例，尝试对角色进行再创作。对比不同体型、性格的角色创作。

实训要求

改变角色部分正常比例，打破常规。

实训目的

打破常规思维，改变角色正常比例，寻找新的比例美感。

实训步骤和提示

尝试对脸部和身体比例进行调整和改变，创作新角色。

实训参考

如图 7-8 所示为脸部调整比例范例，可供参考。

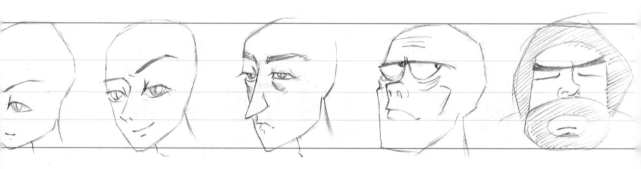

图 7-8　脸部调整比例范例

7. 修剪"剪影"（针对 3.3 节，3 学时）

实训主旨

运用剪影进行创作。

实训内容

1. 将设计的角色草图剪影化。通过检测发现角色中的问题，观察角色是否具有强大的表现力，并对其进行剪影外形和动态的修改与完善。

2. 尝试从感兴趣的动画角色剪影开始创作，利用原有的剪影，设计一组新的角色。

实训要求

从剪影中发现趣味、几何形、动态，在剪影中想象、创作。

实训目的

培养忽略细节、把握整体、注重整组角色的对比和差异。

实训步骤和提示

将角色剪影化，反复调整，再创作。从优秀动画作品的角色剪影中翻新创作。

实训参考

如图 7-9 所示为学生课堂作业，可供参考。

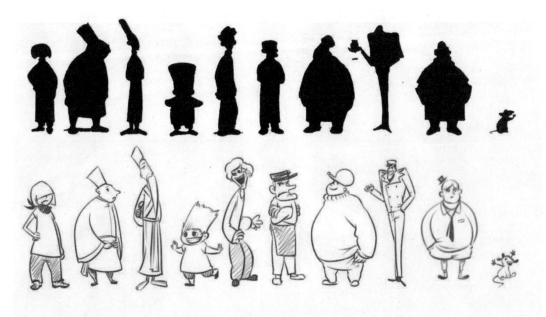

图 7-9　借用《料理鼠王》角色剪影进行创作，2014 级动画专业，张佳玥

8. 夸张和移花接木（针对 3.4-3.6 节，9 学时）

实训主旨

运用夸张手法和嫁接手法进行角色创作。

实训内容

1. 参照本书中"移花接木"的几种方式，根据自己的兴趣创作与动物、机械或与其他元素结合的角色。

2. 对某种动物或其他元素进行功能性想象，将它们设计成动画中的功能性用品，例如交通工具或餐具等。

实训要求

关注角色创作的原则和思路，角色可以是个体，也可以是群体。

实训目的

练习运用夸张和想象的手法，尝试嫁接手法和各种角色的联想。

实训步骤和提示

可以多渠道获取感兴趣的图片，把这些图片信息与动画角色嫁接或者进行新角色的联想创作。

实训参考

如图 7-10 和图 7-11 所示为优秀动画片中的精彩创作实例，可供参考。

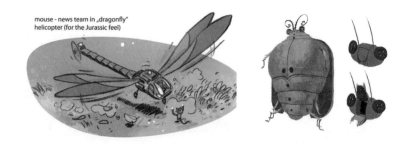

图 7-10　动画《疯狂动物城市》和《鬼妈妈》中的动物角色功能性想象实例

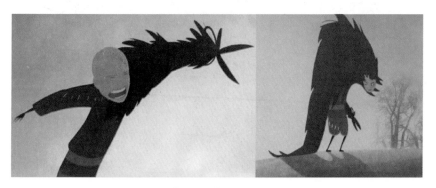

图 7-11　《女裁缝》（法国 Gobelins）

9. 脸部造型与性格（针对 4.1 节，2 学时）

实训主旨

脑颅和面颅不同方式的组合与变化．

实训内容

设计两个个性不同的角色幼年、青年、中年时期的脸型及整脸。

实训要求

根据头部结构特征，尝试不同脑颅和面颅的组合创作并进行对比，强调角色个性与脸型的差异比较。

实训目的

练习抽象、夸张的动画角色的脸型创作。

实训步骤和提示

归纳、概括脑颅和面颅的形状和组合方式，不断尝试变化，并体现个性。

实训参考

如图 7-12 所示为优秀动画《凯尔经的秘密》中不同角色脸型的对比以及不同年龄的脸部对比，可供参考。

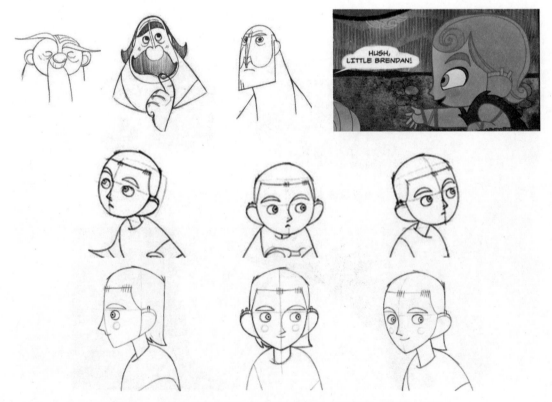

图 7-12 《凯尔经的秘密》中不同角色的脸型设计图，法国，2009

10. "眉眼"传情（针对 4.2 节，2 学时）

实训主旨

眉目表情变化练习。

实训内容

学习 4.2 节中"眉眼"传情的方法和原理，表现角色的眉眼表情变化。

实训要求

将小球原理应用到眉眼表情的变化中，掌握变化的原理，并尝试更多的变化。

实训目的

掌握眉目表情变化的方法。

实训步骤和提示

设计眉眼的形状，一边自己做表情进行眉眼舒展的变化，一边尝试将这种变化与小球的变化结合，尝试更多效果。

实训参考

如图 7-13 所示为《凯尔经秘密》中主角脸部表情的变化分析，可供参考。

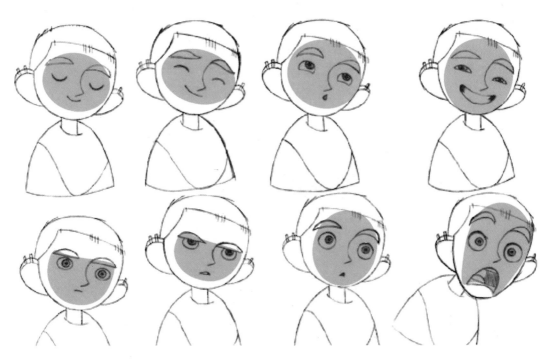

图 7-13 《凯尔经的秘密》，法国，2009

11. 嘴型与口型（针对 4.3 节，4 学时）

实训主旨

设计和制作口型动画。

实训内容

运用 Animate 或者 Flash 软件制作一套可以循环使用的口型动画。

实训要求

根据 4.3 节中讲述的方法制作一个角色的口型动画，再根据一段声音，调节口型的变化，让口型与声音匹配。

实训目的

掌握口型动画的制作方法。

实训步骤和提示

熟悉软件的绘制功能，并利用图形元件制作口型循环动画。

实训参考

如图 7-14 所示为 Flash 制作的矢量口型动画实例，可供参考。

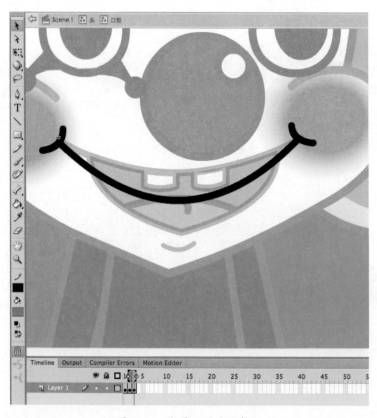

图 7-14　矢量口型动画实例

12. "弹力小球"的喜怒哀乐变化方法（针对 5.1 节，4 学时）

实训主旨

通过弹力小球调节表情变化。

实训内容

尝试在基础表情的基础上对角色表情进行不同的变化。

实训要求

根据 5.1 节中讲述的方法（小球缩放原理）调节角色表情。

实训目的

理解和运用弹力小球原理，并调节角色表情。

实训步骤和提示

学习 5.1 节的内容，必要时可拿出镜子一边做表情一边绘制，也可以拍摄人物的各种表情图片，将图片汇总，结合弹力小球的变化进行表情的设计与绘制。

实训参考

从创作的角色中选定一个恰当的角色，根据弹力小球的原理，设计角色表情弹力变化，如图 7-15 所示为弹力小球的变化特征。

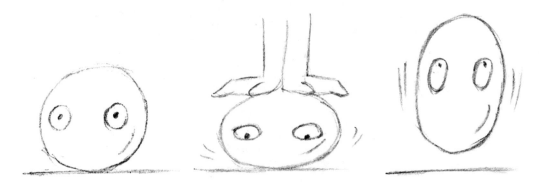

图 7-15　弹力小球的变化特征

13. 表情设定图（针对 5.2 节，4 学时）

实训主旨

角色表情手册。

实训内容

设计并制作角色表情手册。

实训要求

根据 5.2 节讲述的方法（小球缩放原理），结合角色性格设定和表情基本原理，制作角色表情手册。

实训目的

设计并绘制角色在不同情形下出现的各种表情。

实训步骤和提示

学习 5.2 节的内容，必要时可拿出镜子一边做表情一边绘制，也可以拍摄人物的各种表情图片，将图片汇总，并根据图片进行表情的设计和绘制。

实训参考

如图 7-16 所示为《面部表情大全》一书中的部分参考实例。

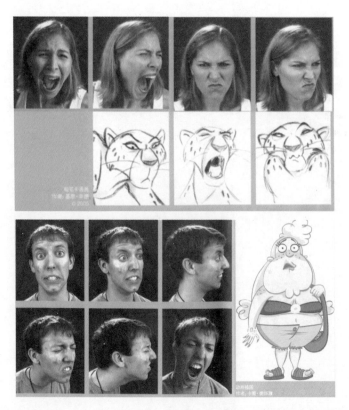

图 7-16　图例选自《面部表情大全》艺术，马克·西门著，美国，上海美术出版社，2007

14. 头脑风暴: 激活角色（针对 6.1 节, 4 学时）

实训主旨

给角色假设情景，让其表演。

实训内容

设定情景，选择冲突，让角色表演。

实训要求

构思角色冲突和剧情发展，从剧情和人物个性出发，让其在既定情境或者情绪中表现。

实训目的

通过对情景和剧情的设定，想象角色可能的表现，激活角色。

实训步骤和提示

想象剧情，设定情景，给角色设定情绪、个性和表现动作，可做不同情形对比动作的表现。

实训参考

如图 7-17 所示为角色表演的起点设定，可以根据你对情形的想象，让角色进行表演。

图 7-17　角色表演的起点设定

15. 进一步阐释性格（针对 6.2 节，2 学时）

实训主旨

想象和绘制角色驱动的插图情景。

实训内容

设定角色性格，给角色以冲突，让角色表演，绘制角色表演的插图。

实训要求

能够从插图中看到角色的形象和个性，并能够强调冲突。

实训目的

创作并表现角色个性。

实训步骤和提示

冲突关系：母子、父女、师生、老少、人兽等。

对比差异；无法继续的交流、和谐温馨、冷淡等。

角色反应：愤怒、爆发、发奋、安静、失落、大打出手、害怕、担忧、合作等。

实训参考

如图 7-18 所示为学生课堂练习作品，可供参考。

图 7-18
2014 级动画专业
学生作品，张佳玥

16. 角色驱动插图技巧（针对 6.3 节，2 学时）

实训主旨

角色表演情景插图。

实训内容

设定情景，选择冲突，映射故事情节和发展方向。

实训要求

突出角色冲突和剧情发展，善于运用画面构图的冲击力，并学会选择最有表现力的角度，运用角色表情强化情景气氛。

实训目的

运用简图浓缩矛盾冲突，展现角色关系，暗示剧情发展方向。

实训步骤和提示

想象剧情，展现冲突，选择画面构图，调整镜头视角，塑造角色表情。

实训参考

如图 7-19 所示为优秀动画《怪物公司》中的角色情景插图范例，可供参考。

图 7-19　《怪物公司》（美国皮克斯，2001 年）

参 考 文 献

［1］弗兰克·托马斯. 生命的幻想——迪士尼动画造型设计 [M]. 北京：中国青年出版社，2011.

［2］周鲭. 动画电影分析 [M]. 北京：对外经济贸易大学出版社，2007.

［3］丹纳. 艺术哲学 [M]. 傅雷，译. 合肥：安徽文艺出版社，1998.

［4］KimonNicolaides. 最自然的绘画方式 [M]. 美国：HOUGHTON MIFFLIN COMPANY BOSTON，1969.

［5］ Michael D Mattesi. Force-Dynamic Life Drawing for Animators [M]. 北京：人民邮电出版社，2009.10

［6］暗号. 科幻概念解读：赛博格与女性主义 [EB/OL].[2010-03-08].http://www.guokr.com/article/436778/

［7］伯恩·霍加思. 头部素描·头部结构 [M]. 南宁：广西美术出版社，2011.

［8］乔治·伯里曼. 伯里曼人体结构绘画教学 [M]. 南宁：广西美术出版社，2006.